撄宁謵看

葛康俞·著

葛亮·编

江苏凤凰美术出版社

作者简介

·葛康俞

安徽怀宁人，著名书画家、美术史家。清代书家邓石如后人。早年就学于杭州国立艺专，师承潘天寿等人。历任安徽大学、南京大学艺术系教授。文史学养精深，绘事世谓"精微超妙"，与叶恭绰、黄宾虹、邓以蛰、启元白并称近代五大鉴赏家。其寓目历代书画，二十世纪四十年代于四川江津撰成《据几曾看》传世。书中著录并品评自西汉至晚清一百九十九件书画珍品，或辨析源流，或阐发画理，尽具卓见。宗白华先生抄录全稿留存，并题写书跋，曰"文辞典雅，书法精秀"。《据几曾看》繁体手书精装版（一函三卷）由北京三联书店 2003 年出版，王世襄先生缮写读后记；2009 年平装单行本流布于世。经编纂校勘，江苏凤凰美术出版社 2022 年首次推出全新简体彩色版。

·葛亮

作家，学者。葛康俞先生之孙，本书编者。毕业于南京大学、香港大学中文系，文学博士，现任教于香港浸会大学。著有长篇小说《北鸢》《朱雀》《燕食记》、学术专著《此心安处是吾乡》等。代表作两度入选"亚洲周刊华文十大小说"，曾获"中国好书"奖、香港艺术发展奖、"杰出研究学者奖"等海内外奖项，作品被译为英、法、意、俄、日、韩等国语言。

目 录

—

出版说明

——

　　葛康俞先生（1911—1952）曾任南京大学艺术系教授，工书善画，造诣甚高，其画山水，有"不下黄宾虹"之誉，惜英年早逝，未尽其才，故不为当今艺术界熟悉。但是，他在艺坛仍有知音，如宗白华、启功先生，两位先生的序语可为佐证。

　　《据几曾看》是葛康俞先生二十世纪四十年代在四川江津撰写的著作，凡九万余字，著录古代书画一百九十九件，皆作者经眼之名作。先生既精于绘事，亦深具文史修养，故立论切实，行文典雅，或辨析源流，或印证技法，或阐发画理，多具卓见；又以工楷誊写，精微超妙，殊为难得。

　　近代以来，中国美术史的著述渐由传统的著录、品评转向宏观论述或体系的建构，本书反映了当时中国画史著述多元取向之一端，从中并可以看到当时知识界对传统书画的把握。例如作者将《赤壁图》系于朱锐名下，又指出此图或是武元直手笔，与今人的研究结论大体相合。本书毕竟完成于七十余年前，作者关于作品真伪、归属的部分结论未必与后人的认识一致，但可备一说，供读者参阅。除康俞先生山水四幅之外，本书收入五十余幅图版，说明文字依据台北故宫博物院藏的出版物。

　　本书经郑超麟、王世襄、范用、吴孟明诸位先生鼎力推介，2001 年由北京三联书店出版，葛孟曾、葛仲曾、葛季曾先生提供珍贵资料；王世襄先生且不辞辛劳，亲笔缮写读后记。三联版附录作者长文《中国绘画回顾与前瞻》，系范用先生托友人辗转收集得来，经吴孟明先生校勘过录，并楷书作者小传。

　　三联书店版《据几曾看》正文为葛康俞先生小楷手迹影印，此次以简化印刷体再版，以便更广大书友赏阅，并选其部分手稿饰于历代开篇，可窥原作文

1

襄從

鄧叔存先生齋頭得觀

康俞先生畫精微超妙心折久之今復獲讀　所記書畫史

中名跡嘗多寓目者一經　品題不啻重對故人亟於

文采之美楷法之精尤令人不忍釋手借置案頭候經數月

敬識其後以紀勝緣時庚寅六月　啓功

大作以清妙之筆狀難狀之畫境如在眼前如入夢想古人

韻畫為無聲詩此則片片有聲有韻之畫而同時潘繹畫

理探索源流如示諸掌拜讀之後愛不忍釋令人抄錄副本

俾獲擭几常看也　宗白華　年紅葉滿山

2

采之美、楷法之精。

　　此版文本简化编校严格对应手稿，除对异体字参照现代汉语使用规范进行整理，其余均最大程度保留原稿遣词用语，如此既便于当代读者通晓，也尽可能呈现作者文风之清妙。

　　特此说明。

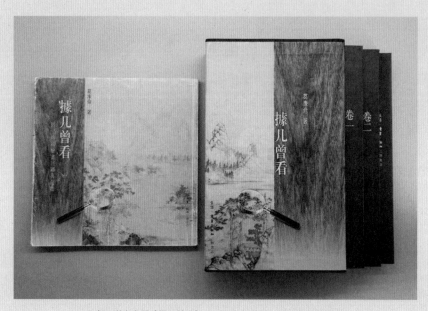

北京三联书店版《据几曾看》（2009年平装版、2003年精装版）

导言
笙箫一片醉为乡

—

葛亮

先祖《据几曾看》，近年为据几常看之书。

一为习学，亦为缅怀。这本书是祖父在二十世纪四十年代在江津著成，辗转大半个世纪，方始于内地付梓。字字句句，一鳞一焰。今因编务，再读手稿。当年先祖甫过而立，工楷自书，其间沈郁气象，皆时代铭刻。

2003年北京三联书店首版面世以来，此书学术价值已有方家公论，便不赘述。今日见《范用存牍》一书，收入吴孟明先生致范公信件。此函不长，《据几》付之梨枣去脉来龙，见诸其间。并言及祖父生前交游，并我葛氏与皖南几家族之血脉渊源，片语相接，读来仍自唏嘘。

此信写给范公与王世襄先生，二位均为祖父生前挚友，皆见背多年。我曾在《北鸢》自序中，追念二位凋零，并录畅安先生致台北故宫博物院院长郭临生一函《亟望老友遗著学术佳制得以传世》。其以耄耋高龄，为先祖作品出版奔走两岸，与出版家范公共玉成《据几》，造就佳话，至今令人念念。孟明大伯去此信，携先君兄弟以示谢意。信中谈及抗战期间入蜀之事，亦为此书肇始。其年先祖，"况难中无以给晨夕，且问日笔数百字，略记平生清赏。遑言著录，用识过眼因缘，以慰他时惜念"。

因此，书中除阐发画理，并可见去乡之思。甚而由赏鉴书作言及家事历历，笔者读来，便平添一重温度。字里行间，则时见岁月印痕。如其中邓完白公隶书联，联文为："寻孔颜乐处，为羲皇上人。"祖父写道："联向为余家藏，今不知流转何所矣。念余龀龄，已知爱赏。先府君以病居乡，萧斋小园，朝日照几案。轻易不次张此联于壁间。坐我膝下观之，指教联中文字，讲说先朝。因知余有是奇外公也，余小人虔敬而已。入夜家人传灯来，吾父却之，诚恐烟煤渝纸色也。

明日早学回，觇之，吾父收卷书厨中矣。"

先祖以家藏记述幼时教养所成。其对金石书画之爱，耳濡目染，自曾祖葛温仲先生。而文中这幅举家极珍惜之作，则书自祖父的外祖邓石如公。邓公工四体书，篆隶功夫尤极深奥。及至晚年，行笔雄浑苍茫，臻于化境。其隶书因长年浸淫汉碑，以篆意写隶，独树一帜；而至于草书，《据几》评："完白公草体通篆隶而进于草，从所未有。如醉象无钩，猿猴得树。蔡君谟散笔作草以来，又一进也。"足无愧于清书坛"国朝第一"之誉。

先祖身为邓公六世外孙，稚龄流连家藏，此后强记博闻，鉴赏之境，以为奠定。《据几》中所屡提及"铁研山房"，又名"铁砚山房"，以两湖总督毕沅所赠铁砚命名。其为邓氏祖宅，亦为先祖幼学成长之地。旧年笔者携母返乡，见其青瓦飞檐，气象犹在，颇觉感慰。而祖父书中忆录罗聘《完白山人登泰山日观峰图》，"自幼即见此图庋之铁研山房西楼"。所指已非原处可见，今收藏于故宫博物院。

邓氏外家于先祖影响之深远。石如公之后，另有一位长辈，便是祖父的三舅邓以蛰（叔存）先生。叔存先生是中国现代美学重要的奠基人，与同时期的宗白华有"南宗北邓"之称。其有另一身份，便是两弹元勋邓稼先的父亲。笔者手边保存着邓先生在清华大学执教期间，寄给祖父的二十余封书信，最早一函写于甲申年三月（1944年），亦即先祖执笔《据几》一书次年。收信地址为"江津德感坝小屋基"，正是祖父军兴避乱之地。信的内容为邓先生手录林志钧为王世襄《中国画论研究》所作序言；第二封时间为是年中秋，内有邓先生中国大学《中国美术》一科的油墨印刷讲义，旁注"辛巳病余录不全稿寄，康俞存览，三舅手校"，同为讲义的另一册，则是印有邓先生名章的《六法通诠》；

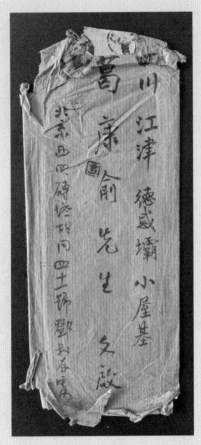

邓以蛰 1944 年寄葛康俞函封，内为王世襄《中国画论研究》序言手录

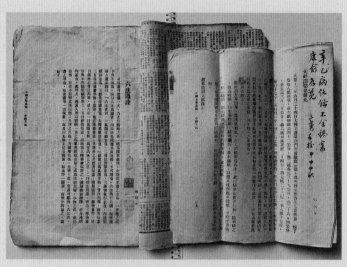

邓以蛰1944年中秋寄葛康俞函件，内为邓研究中国美术之代表著作

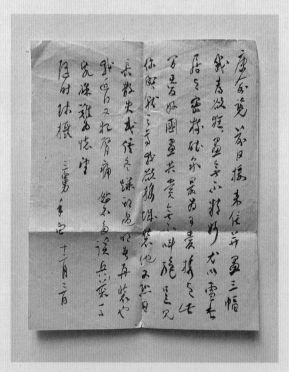

邓以蛰寄葛康俞信札，谈文论画，激赏其艺术成就

而最后数封信，寄往赭山安徽学院。据先祖所遗安徽省立学院聘书所示，其为该院所聘为艺术科教授，为民国三十六年八月至次年十月。也就是说，在二十世纪四十年代，这短短数年间，舅甥间鸿雁频仍，谈文论艺，兼及家事。其中不乏就书画共相赏鉴考订的内容，可与祖父书中互见。其中一信，即查考项城张伯驹所藏散佚之品，"吾甥暇中希为一查"。而其对祖父艺术才华的激赏，在信中亦时见。如"前日接来信并画三幅，几为欲狂，画无不精妙，尤以雪香居之密楼听泉最为可贵，携之此间爱好国画共赏，无不叫绝，足见你成就之高"。谈及彼时刚完稿的《据几》一书，其更是催促"择地印出以便裁一份寄我一看为快"。虽为郎舅，字里行间颇有忘年伯牙子期之音。先祖对这位舅氏的尊敬与仰佩，在《据几》中亦可窥，屡见致敬之意。如谈《顾安拳石新篁》曰："蛰舅言画家始于用笔，真千古名言哉。"评《梁楷泼墨仙人册》则曰"乃知古人画绘非一事，舅氏以蛰著《六法通诠》，言绘为随类赋彩，画为骨法用笔。泼墨之得谓绘，以其不见笔踪。盖取象同以面而非线故"。评《长江万里图卷》曰："吾舅氏邓以蛰以艺史称之，拟于诗史，岂不然哉！"评《赵左仿杨升没骨山水图》"然吾舅氏邓叔存以为若就绘画发展言，则随类赋彩与山水之设色又为一贯。何者？由随类赋彩进于应物象形，则笔法出焉。"由此可见，先祖在艺术识鉴层面，所受蛰舅潜移默化之影响。

"予自北平舅氏归，乃知书画有益，可以乐吾生矣。日课读毕，向晡更习字画，或研著录，公私有书画，必就展看，每不能忘。"春风化雨，浸润有时。

《据几》中《赵群臣上寿石刻》一章，先祖写道："江津邓氏安葬仲甫先生于鼎山之桃花林，余往为镌墓碑，获见此石刻悬之于邓氏康庄堂上。"祖父

9

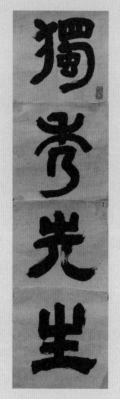

葛康俞刻碑文：独秀先生

鑿刻碑文原稿，仍存于我葛氏族中，"独秀先生之墓"六字介于篆隶之间，具完白公遗风。

　　如此，便提及另一位舅氏，因《据几》一书的创作起点，几乎迭合其人生末途的苍凉。准确地说，陈独秀先生为先祖母姜敏先之二舅，即先祖妻舅。《陈氏家谱》载，陈独秀父陈衍中，"生女二：长适吴向荣，次适邑庠事姜超"。对于这位舅舅，祖母晚年遗下自传，文字虽朴白，但颇能表达彼时心境，"我在外婆家住时，我的大舅父很早过世。二舅在外革命，我的父亲不许我们兄弟姐妹与舅父接近。我在二十岁左右时常欲脱离家庭随舅父去读书，但自己受了封建思想的影响，认为做子女的总不应该违反父亲的意志"。因保守的家庭环境，抑或是因性别之限，尽管仰慕舅父，祖母并未如愿打破人生拘囿。当然，她与祖父的结合，从某种意义而言，稍弥补了这种遗憾。在谈及与先祖父订婚一事，祖母写道："康俞是学中西画和研究美术理论的，以后可与他学画，我自己想或可有进步。"无可否认，陈先生的存在，在家族中始终未可标榜。一如笔者在《北鸢》中所写以其为原型的那位硬颈的叔父。一只皮箱，一顶伞，是个昂然而缄默的叛道者的背影。而与之相对的是：先祖从这位舅父身上所受的教益，则较妻子要丰盛许多。这或许来自一种同道者对于后辈的移情。如此，便需再次说到我的曾祖父葛温仲先生。先曾祖父讳名襄，为清翰林葛振元长子，邓绳侯之婿，安徽省立中学之始安徽全皖中学首任校长。笔者手上保存着一张照片，虽年代久远，但仍可清晰看到照片上五君意气风发的神情。照片的背面是曾祖手书：陈独秀、周筠轩、葛温仲、赵声、潘瑓华（光绪癸卯年摄于日本东京）。

　　先曾祖父青年时代，就读于张之洞设立在南京的江南陆师学堂，系统学习

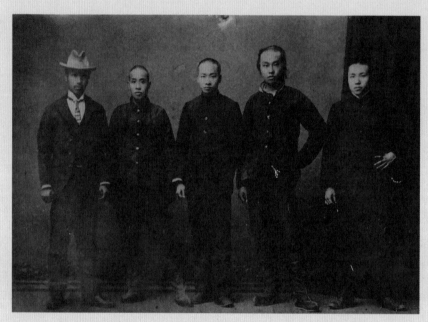

葛亮曾祖父葛温仲先生（左三）与陈独秀先生（左一）等人1903年于东京合影

合影背面葛温仲手书：陈独秀、周筠轩、葛温仲、赵声、潘璇华
（光绪癸卯年摄于日本东京）

现代军事，同学有章士钊、汪希颜等人。1902 年春，曾祖与首次赴日归来的陈独秀在安庆姚家口藏书楼发起爱国演说会，以"牖启民智"，开启了安徽近代革命的序幕。二人革命活动不见容于清廷，遭两江总督端方通缉，故而东渡。在日留学期间，葛温仲参加东京留日学生的拒俄运动，探索救国图存之路。并先后加入兴中会、中国同盟会，并与陈独秀筹组创办安徽爱国会。上述照片，正是在这一期间所摄。1905 年，曾祖回国，由陈独秀介绍加入岳王会。并力主将青年励志学社的兵式操练纳入尚志学堂的教学。在曾祖与陈先生的影响下，尚志学堂为此后安徽革命培养人才无计。

然而，与其父不同，先祖性情澹和，终生无意于政治。难得的是：却与陈先生这位长辈保持着艺术上的默契。安庆一藏家收有一幅陈独秀大隶手书条幅，胡寄樵称"其字拙朴苍劲，甚得汉碑遗意"。此关乎一桩轶事。应是缘起祖父为陈先生整理书籍，在书帙中发现一幅未装裱的书法。陈先生忆起是在日本时李大钊手迹，将之赠予祖父，并以该条幅记下缘由。"此李君大钊兄早年偶尔游戏所书，当时予喜其秀丽娟洁，携归以壮行箧，盖民国纪元前于神户事也。忽忽垂十余年，事隔日久，已淡忘之矣。"而"今康俞……爱好之情见乎词色，与予曩昔有相类者。以其同好，乃举赠之"。该条幅的落款是"民国十五年秋九月"，祖父民国元年生，此时不过志学之年。陈先生在这少年身上看到自己往昔的影子，并有爱赏之情。此时不见其铿锵身影，更多是来自长辈的温存。

1938 年春，先祖与其弟康素，由安庆至汉口，专程往武昌双柏庙后街看望舅父。此时为陈先生出狱次年。磨难历历，岁月催人，始显龙钟之态。是年 8 月，陈君由汉口溯江至江津，寄住鹤山坪石墙院，整理杨鲁丞所著《皇清经解》。

先祖兄弟亦居于德感坝，便常往定省请益。所见舅父寄居杨进士旧居，感怀人生辗转，终有尘埃落定之意，以一小诗相赠："门前槲树杨家宅，啼鸟落在溪上行。不见他年陈独秀，皤然一个老书生。" 这其中之况味，大约也是举重若轻了。此时的陈先生，确远非当年斗士形容，言语间依然有激越之意。兴之所至，挥笔题写方孝远小诗，回赠予先祖："何处乡关感乱离，蜀江如几好栖迟。相逢须发垂垂老，且喜疏狂性未移。"

这期间，先祖"终日习书，殆废寝食"，陈先生曾亲书"论书三则"训示：

作隶宜勤学古，始能免俗；疏处可容走马，密处不使通风；作书作画，俱宜疏密相间。

惜英雄迟暮。在先祖兄弟的陪伴下，仅四年后，这位舅父的人生终走向了凄怆的句点。如祖父在《据几》一书中所写，墓地在江津县城西门外鼎山之麓。其前往镌碑恸然之心，可以想见。而碑文亦隶亦篆之风，则呼应舅父生前所训。

在《北鸢》中"耀先"一节，笔者书写毛克俞与卢文笙师生的初遇。克俞西澄湖边画荷花，与文笙说起明代绘荷的两位圣手，朱耷和徐渭。文笙谈起中国人写自然爱以画言志，西人艺术观则爱重科学与技术。克俞深以为是。

青年愣了一下，沉吟了许久，再看文笙，眼里多了炯炯的光，说道，小兄弟，有道是旁观者清。说起来，我早年习的也是国画，半道出家学西画，只以为是更好的，倒荒疏了童子功。现如今这几年，中国画家里也出了几个有见识的人，都在研究中西合璧的画法。若说画出了性情的，林风眠是其一。还有一位潘天寿，道不尽同，是我的师长，我画荷花的兴趣，倒有一半是受了他的影响。艺术这东西，便是将彼此的长处两相加减。至于如何加减，以至乘除，那真是大学问了。

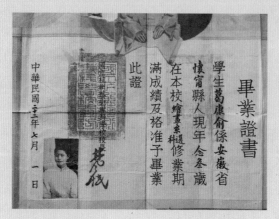

葛康俞杭州国立艺专毕业证（校长签名林风眠）

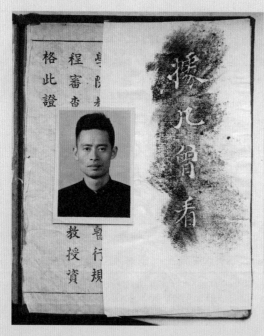

葛康俞南京大学教员证

克俞以先祖为原型。《中国绘画回顾与前瞻》写画象之变，曰："画家本自有一段幽情，触物似而生动，借他人酒杯，浇自家块磊。"故而结论，中国绘画于形似的解释："律者，贯通天人之际，应会无方，对答如流，是谓自然。""自然，律之谓也"。这是祖父最重要的艺术观之一。可以说，其艺术格局的养成，家学之外，师承亦是其中重要的部分。祖父遗下杭州国立艺专毕业证，于民国二十二年颁发，照片上是微笑的白衣青年。签发校长签名为林风眠。艺专为祖父母校，为中国美术学院前身。在国美执教的王犁教授为笔者寄来艺专的资料。犁兄启蒙师洪勋先生为祖父同班同学，1928 年入读国立艺术院专门部绘画系秋季班（次年艺术院更名为国立艺术专科学校，仍保持春秋两季美式招生方式）。同寄来的是林校长携该届师生在这年冬日的合影，依稀可见西湖岸畔的萧瑟气象。其中李可染、蒋海澄（艾青）等都还是青涩模样。恰同学少年。很难看出此后的几十年，他们各自走上了未可预知的道路。身形瘦高的祖父，站在树下，脸上挂着腼腆的笑容。与日后大学教员证上那清冷自足的神态，似非同一人。彼时已经历了时代跌宕、离乱与家庭的痛楚，但眼睛中淳明一如既往。

　　毕业后，先祖与这些同窗保持着长久的情谊。其遗物存有学弟孙功炎先生的一首诗作。其中有如下句："半生风义兼师友，冲雨书来又一春。久契澄怀能味道，偶然洒墨六通神。"

　　国立艺专五年的求学生涯，对先祖此后的道路影响巨大。一如毛克俞对文笙所言，当时中国艺术，正和西方处于微妙的若即若离。而艺专开放包容的教学气氛，某种意义上，为此后这批学生的艺术选择提供了温床。借用先祖另一位校友吴冠中先生的评述："整个杭州艺专的教授们相处都很和谐，尽管各有各自的

17

学术观点。信乎这是一群远离政治、远离人际纠纷的真正的艺术探索者。"此亦即吴大羽所指"画道万千"。最典型的莫过于提倡中西结合的校长林风眠，和提倡民族本位的国画教授潘天寿，以各自的胸襟与识见，为后学树立榜样。就先祖的艺术实践而言，能感受到对潘师见解的部分吸纳。尤其在山水的意蕴处理层面，崇尚高古气象，而佐以清雅丰润之韵，皴擦折转皆颇为圆灵。先祖论山水，由南北宗摩诘而思训，历五代，至宋为最。盖因"有唐五代丘壑局格既具，至宋事事变古"。荆范董巨二李，溯源流脉，各有其述。而其又独钟情郭熙，《据几》以专章论《早春图》，"宋初山水，荆、关、李、范诸家，屋木相去不远，山石则面目攸分。郭熙宗李成，而山石不类，能塑影壁，亦宋迪张素败墙之意也。其写峰峦崖壑，独得顺机为应之妙，宋迪立论，不啻初为河阳而设也。意大利人达·芬奇说画背境位置，且略如此。观其莫娜黎萨画像之远景，与郭熙手笔无二致，岂不异哉。"段末以西画之像，评国画笔意之境，隐见祖父在艺专时期所积累的圆融东西之艺术心得。这在《据几》中并不鲜见。又如，评价董逌《广川画跋则》，谈画中生动气韵往来，以顾长康之"神仪"对应克罗齐之"直觉"，曰："天地生物特一气运化尔，其功用秘移。与物有宜，果莫知为之耶。成于自然者，理也，律也。吾人心灵以从事活动者此也。克罗齐谓物质者，为精神所不能解现之实体。见于人心者，莫非声音颜色。乃一气运化其功用秘移与物有宜，有待于人之直觉，曰精神活动而做成自己倾向寤以有之也。"在二十世纪四十年代，如此以百川汇之一海的眼界，令人击节。然而，对于彼时在中国艺术界已出现所谓调和中西的倾向，先祖持相当谨慎的态度，甚而表达了反拨的立场。在《中国绘画回顾与前瞻》，他认为东西绘画，是不同统系。"两个统系文化在同一场合下相互交流，

则两个统系文化各有其统系的绘画，因其各种因素变质，当亦随之相互影响，本是极自然的事，而非得之于接木的办法。如其说调和是截长补短，挽救一方的缺陷，看到今日中国画之空疏，而西画有其实在，乃相权取予，此则非为调和同一。盖中国有绘画而内容空疏，毋宁说中国没有绘画。那么便失去了成其为上述可能调和的对象，其所谓调和东西美术者，将无异乎借尸还魂，强为苟合"。由此可见，先祖并不反对中西结合，而是这种结合有其前提，便是在各自的发展中产生良性的互动与对话。其实质即倡导民族文化之尊严。因此，他也更为强调要将中国的绘画体系求本溯源，"吾人要接上宋元的环，走上中国绘画的道路"。

先祖认为中国绘画式微，"以图为画必不可废，以写为画犹必进取"。进而深入中西艺术腠理，通过谈对艺术"真实"的把握，指出中国绘画较之以西方十九世纪的写实画风，其表意优势。"中国绘画之真实非但形态有其内容之真实，即笔墨擒纵亦有其内容之真实，此曰意境。在意为奇意，在境为超境"。而同时，严谨的"伦类"之限却对中国的艺术的发展，造成桎梏。盖因"西洋画固非无伦类，而无物不可入画，故有其生发不穷也。西方文明东渐，吾国旧有之伦类观念破坏。一时新的伦类结合不能建立"。因此，应该抛开"固有之空陈形式伦类观念"而应该学习西方，建立起"见即能画"的新式审美理念，才不至"使今之中国绘画陷入绝境"。

上述观念，在上世纪中叶，无疑是振聋发聩之语。其自个性温和的先祖，可见"中国绘画于其道路上正走着不正常的步伐，载瞻前途"。痛惜不争之情，溢于笔端。先祖遗作，精于学识，长于温度。以《据几》作艺术史论著，其识见为吾辈而仰其项背。难得的是：先祖在文字中时以文学着眼，触类旁通，亦令笔者

忝作文学人心下戚戚。蔡元培先生曾归纳中国画结合了文学，西洋画结合了建筑，诚哉斯言。祖父以《展子虔文苑图》，论及明杨慎以"顾长康、陆探微、张僧繇、吴道玄"为"画家四祖"失评，曰："尝以顾陆张展为四祖展，展子虔也，画家之顾陆张展，如诗家之曹刘沈谢，阎立本则诗家之李白，吴道玄则杜甫也。"如此，各家之地位风格，可谓一目了然。又及，谈董源《龙宿郊民图》乃画史名作，董其昌题跋，认为是箪饲壶浆，以劳王师之意，故此得名。明代詹景凤《东图玄览编》则将该画著录为"龙绣交鸣图"。先祖"征之画中景物，无不甚抵触也"。他自明人陈继儒《太平清话》言"钱塘为宋行都，男女尚妖媚，号笼袖骄民"，以证"龙宿郊民"为"笼袖骄民"谐声之伪。故此画"极写一时之游乐"，原名应为"笼袖骄民图"。先祖以文学所记而证绘事，旁征博引，不袭前人，持据而释千古之疑。其识见之宽阔，令人抚案三叹。

此书新版，付梓于江苏凤凰美术出版社。由吾同辈出版人操刀，既是薪传，又可见锐进之意。祖父笔下，以丹青为引，可见中国艺术史如大水浩汤。且进且行，而终归于海。是为记。

據几曾看叙

予自北平舅氏歸乃知書畫有益可以樂吾生矣日課讀畢向晡更習字畫或研著錄公私有書畫必就展看。人無復可觀文教也因念昔日據几欣對之樂窹寐交每不能忘廿六年七月抗日軍興予避地入蜀寒鄉之心恨不奮飛顧北定未可期而歲月多邁甚至影響泯沒但於悒也況難中無以給晨夕且間日筆毵百字暑記平生清賞遑言著錄用識過眼因緣以慰他時惜念〔頁癸未一月。洪崖葛康俞書於東川德感壩來儀村。

右图：

雪香居有竹盈園汲澗山風古
鳳泉歸去已深閒歲月種松
甲子不知年
舅家有室雪香屋寫以為
舅氏壽　戊子秋月洪崖書於檜軒

左图：

簡葛康俞江津

阮璞

今朝苦憶宣城葛落落人中仰面行人說丹青無
恨好我知文字不平鳴廣文博士官攤珍江津道
人心更清　道人心源清一編攄几何當看著廣卿意
作程

元漢月上人……江津癸未暮春去笔

七月七日康……

左图：湖北友人、美术史论家阮璞唱葛康俞诗
右图：葛康俞居住洪崖期间为邓以蛰祝寿作诗

《据几曾看》叙

—

予自北平舅氏归，乃知书画有益，可以乐吾生矣。日课读毕，向晡更习字画，或研著录，公私有书画，必就展看，每不能忘。廿六年（即1937年）七月抗日军兴，予避地入蜀。寒乡之人，无复可睹文教也，因念昔日据几欣对之乐。窨寐交心，恨不奋飞。顾北定未可期，而岁月多迈，甚至影响泯没，但于悒也。况难中无以给晨夕，且间日笔数百字，略记平生清赏。遑言著录，用识过眼因缘，以慰他时惜念。

癸未一月。洪崖葛康俞书于东川德感坝来仪村

汉

公元前 206 年—公元 220 年

信
笑

漢

楚漆畫

畫在漆器上。紀元三十年前後長沙出土者器為長方

形盤以擬寮圓盒擬盒作圓形簡則不可知名矣器多

破敗已甚。閒亦有嶄新如初製者。朱漆地黑漆緣飾畫

少女舞蹈楚人好細腰宛轉誠生動也。又有朱地黑漆

畫文。文象雲柔而帶句芒。漢鑑背鑄猶此風格人物則

孝堂山石刻為近。嘗氏鄧以爇謂漢之文物來自楚風

汉

—

楚漆画

画在漆器上，纪元三十年前后长沙出土者。器为长方形盘，以拟案。圆盒，拟奁，作圆形筒，则不可知名矣。器多破败已甚，间亦有崭新如初制者。朱漆地，黑漆缘饰。画少女舞踊。楚人好细腰，宛转诚生动也。又有朱地黑漆画文，文象云朵而带勾芒。汉鉴背铸犹此风格，人物则孝堂山石刻为近。舅氏邓以蛰谓汉之文物来楚风，信矣。

赵群臣·上寿石刻

旧拓本，陈叔仲甫先生所藏。西汉石刻传世，有郑三益阙、鲁孝王五凤刻石、庶孝禹刻石、广陵王中殿题字、昭通孟旋碑，合此为六种。余谓中国之有美术史，洵为一部雕刻史也。中国美之造其极致为线而非面者，未始不自平刻而来。（西洋美术则以希腊之立体雕为其发展途径。）表现以刀为工具已久。先秦无施而非刀，殷商甲骨，周之铜器，以至两汉、晋、唐，玉石碑版，一切皆可以作刻法观也。乃宋、元、明、清图书、刊椠、印鉴，刻法之佳，亦能不废。纵观之则以两汉线刻之成就为最高峰。其最有如双勾碾者，隶法也。此石刻直行书"赵廿二年八月丙寅群臣上寿此石刻"十五字，字大如椀。书体同五凤刻石，八分书也。刻字布白尤妙，笔笔犹屈金。余称叹此刻法其好与书法鲜相有也。此本宣纸对方小幅镶接以成立轴，左下侧有伊秉绶鉴藏小识。下方钤陈独秀白文、仲甫朱文两印，右上侧冯敏昌题识，左上翁方纲题不真，下押阮元二印亦伪，包手叶昌炽书签。拓法既佳，收藏复完好。江津邓氏安葬仲甫先生于鼎山之桃花林，余往为镌墓碑，获见此石刻悬之于邓氏康庄堂上，且为邓氏所有，借归观赏数月而后反还。时壬午冬十一月也。

汉　赵群臣上寿石刻拓本

晋

公元 265 年—公元 420 年

軍快雪時晴諸帖。時不免有滯膩處。獨此樂毅論筆

勢流麗。神采煥發無異書者。

當可見。亦有快雪時晴人固作唐雙句本中且非絕詣

者觀也。而余所遇此本正不免時有滯膩處或曰絹五

百年而繁紙千年則渝晉以远今跡象巳敗神氣不完

理有其然。余之論快雪時晴。因以有未審也。

奉橘帖

摹搨書畫始於顧愷之唐時盛行貞觀開元之際官搨

在內庫、祕閣翰林院、集賢院者不絕也至宋獨米元章、

辥紹彭能之唐時摹搨用紙有兩種。一種粉蠟硬黃紙。

王羲之快雪時晴帖

高不及一尺寬約五寸紙甚堅厚色焦褚字四行而已

體近蘭亭叙使筆圓勁墨沉黑米黻以來著錄右軍真

蹟逍孟頫奉勅跋無他議余則信為唐人雙句廓填本

也唐人摹搨自極神奇寶晉齋書史稱褚遂良枯樹賦

是粉蠟紙本搨後未能採萬還成食薇未能二字是

雙句唐人不肯欺人若無此皆以為真矣若然則今日

對此墨皇余不敢無疑毘陵唐鶴徵論梁摹樂毅論云

唐人雙句稱為絕詣余往嘗見鍾太傅薦季直表右

晋

一

王羲之·快雪时晴帖

　　高不及一尺，宽约五寸。纸甚坚厚，色焦赭。字四行而已，体近《兰亭叙》。使笔圆劲，墨沉黑。米黻以来著录右军真迹，赵孟𫖯奉敕跋，无他议。余则信为唐人双勾廓填本也。唐人摹拓自极神奇，宝晋斋《书史》称褚遂良《枯树赋》，是粉蜡纸本拓，书后"未能采葛，还成食薇"，"未能"二字是双勾。唐人不肯欺人，若无此，皆以为真矣。若然，则今日对此墨皇，余不敢无疑。昆陵唐鹤征论梁摹《乐毅论》云：

　　唐人双勾，称为绝诣。余往尝见钟太傅《荐季直表》、右军《快雪时晴》诸帖，时不免有滞腻处。独此《乐毅论》，笔势流丽，神采焕发，无异书者。

　　当可见亦有《快雪时晴》，人固作唐双勾本中且非绝诣者观也。而余所遇此本正不免时有滞腻处。或曰，绢五百年而弊，纸千年则渝，晋以迄今，迹象已败，神气不完，理有其然。余之论《快雪时晴》，因以有未审也。

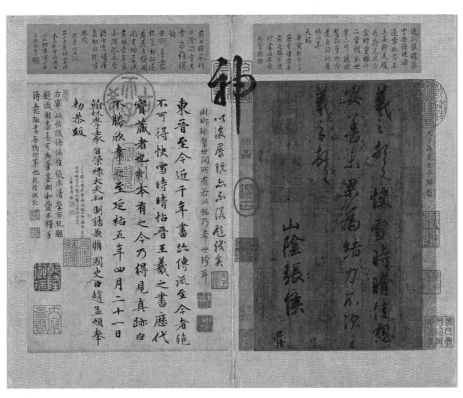

晋 王羲之 快雪时晴帖 台北故宫博物院藏

奉橘帖

摹拓书画，始于顾恺之。唐时盛行，贞观、开元之际，官拓在内库、秘阁、翰林院、集贤院者不绝也。至宋独米元章薛绍彭能之。唐时摹拓用纸有两种，一种粉蜡硬黄纸，覆于明窗而双勾之，勾毕填墨，此曰响拓。一种硬黄，用染黄檗，勾存古书，可避虫蠹。三希堂《快雪时晴》帖本是也。《奉橘帖》，唐拓本，拓纸前者属之。其书正行，可观后来齐梁之瘦硬通神，比于魏晋为新体也。论者每以古衡今，故曰右军行书，十行可抵正书一行也。弇州山人《卮言》记右军书帖云：

毒热，尊体何如，奉橘，夫人平康，蔡家宾至，爱鹅薪茶，晚复。"毒热"有以为唐文皇临者。"夫人平康""蔡家宾至"有以为后人书者，理俱有之。

此于奉橘不及一辞，而于他帖有疑真语气。坐此则尊体何如、奉橘诸帖，并为真迹之似无可疑者也。米芾《宝晋斋待访录》则曰：

唐摹右军帖，双勾蜡纸摹。末后一帖是"奉橘三百颗，霜未降，不可多得。"韦应物诗云：书后欲题三百颗，洞庭更待满林霜。盖用此事。开皇十八年三月廿七日。参军诸葛颖、咨议参军开府学士柳硕言、释智果跋其尾。

海岳精鉴，此奉橘帖为唐摹本之定论也。《东坡志林》误为王子敬真迹，尤不足取。此帖原本当有接缝，视拓本前梁唐怀充押。充字存半，而绝无接缝可言。原本残破处，拓本不能着墨，仍用双勾，在"羲复得"三字上尤为显然。"迟"字掠之飞白，勾填诚精绝也。奉橘三百枚，《待访录》作三百颗。柳硕言盖柳顾言之讹也。顾帖字作顧，故混。卷后隔水有欧阳修、韩琦、举正、吴中复、吴奎、刘敞、蔡襄、陆经、唐绍、王绎、张靖谯、秦玠、王益柔、宋敏求、李大临、邵元、张孝思、孙承泽题名。

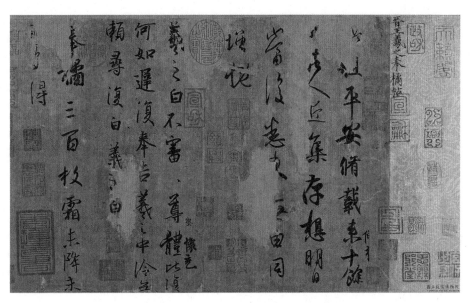

晋 王羲之 平安、何如、奉橘三帖 台北故宮博物院藏

隋

公元 581 年—公元 618 年

嬌娥嘗念古之作者莫非名教故實寫意鑒戒晉宋而

後佛入中國尤崇觀仰文物之盛莫之與京至隋其風

忽敗蓋以煬帝窮極奢汰但多遊樂無復化成之旨矣

故一時畫家惟仕女樓閣車騎鞍馬翁然是從仕女之

作前此絕無僅有晉明帝洛中貴戚圖此風遞隋而獨

張讀歷代名畫記隋季畫家列傳展子虔則曰尤喜臺

閣人馬鄭法士則曰曖曖有春臺之思孫尚子則曰婦 周袁子昂之稟訓鄭公殆無

人亦有風態董伯仁則言其畫欣戚言笑皆窮極生動 失隆。婦人一絕趨彼常倫。

之意其畫風大抵趨纖細綿密一途取境聲色遊樂之

外罕有所聞也以上諸人畫蹟之傳於唐者有北齊後

展子虔文苑圖

絹本小橫幅人物五寸筆致蘆和風神簡遠全軀冠帶

服履以薄粉籠罩顏面衣褶更分別設色澹澹其閒雅

也二人並趺坐豐頤秀目舒書卷者俛首凝觀一人徐

他顧貌雖不相屬然目違而神合也左一人側立松衣

石髮如其清妍一童子奉硯侍後背境巖壑竹樹用筆

雄肆數采以深青頭綠全幅不露盧白疑從大幅截裁

而得者最前不出五代人手筆也展子虔有遊春圖傳

哲今在項城張伯駒家人物五分許作挾彈年少溫藍榮

隋

展子虔·文苑图

绢本，小横幅，人物五寸，笔致虚和，风神简远。全躯冠带服覆以薄粉笼
幂。颜面衣褶更分别设色。澹澹其闲雅也，二人并跌坐，丰颐秀目。舒书卷者
挽首凝观。一人徐他顾，貌虽不相属，然目违而神合也。左一人侧立，松衣石发，
如其清妍。一童子奉砚侍后，背境岩堑竹树，用笔雄肆，敷采以深青头绿。全
幅不露虚白，疑从大幅截裁而得者。最前不出五代人手笔也。展子虔有《游春图》
传世，今在项城张伯驹家。人物五分许，作挟弹年少。荡桨娇娥，尝念古之作者。
莫非名教故实，寓意鉴戒。晋宋而后，佛入中国，尤崇观仰。文物之茂，莫之
与京。至隋其风忽败，盖以炀帝穷极奢汰，但多游乐，无复化成之旨矣。故一
时画家唯仕女、楼阁、车骑、鞍马翕然是从。仕女之作，前此绝无仅有晋明帝《洛
中贵戚图》，此风递隋而独张。读《历代名画记》隋季画家列传，展子虔则曰
尤喜台阁人马，郑法士则曰暧暧有春台之思，（周袁子昂禀训郑公，殆无失坠，
妇人一绝，超彼常伦）孙尚子则曰妇人亦有风态，董伯仁则言其画欣戚言笑，
皆穷极生动之意。其画风大抵趋纤细绵密一途，取境声色游乐之外，罕有所闻也。
以上诸人画迹之传于唐者，有北齐《后主幸晋阳图》《贵戚屏风图》《游春苑图》
《贵戚游宴图》《美人图》。其致皆高髻表领，婀娜华贵。张爱宾谓上古之画
迹简而雅正，中古之画细密精致而臻丽，近代之画焕烂而求备。吾人历观汉、魏、
晋、宋以至隋，细密臻丽而画道浇矣。唐初画家虽承隋绪，然中国美术萃于宫廷。
唐初帝王非隋主侈诞之比，故所好不同，古风复振。阎氏兄弟以不世出，其笔
致简朴雅正，有元苞气象。李嗣真评阎立本，谓自江左陆谢云亡，北朝子华长逝，
象人之妙，号为中兴。阎立本坐卧张僧繇画壁之下，十日不能去，其《历代帝王像》

中陈宣帝一段真迹，验之可知为师法僧繇。吴道元，唐之画家巨擘也，即私淑于张而有所发明，固为一代画风之主流。乃唐张萱有《伎女图》《秋千图》《虢国夫人出游图》，谈皎有《佳丽寒食图》《伎乐图》，周古言有《宫禁寒食图》《秋思图》，周昉有《按筝图》，其余韩嶷、王胐风格，皆展子虔一脉也。要之其用笔纤巧，行线多直，曹水吴风，岂仲达一道耶！张僧繇影响唐画，余言之审矣，然于张萱辈不可混为一谈。（明杨慎论画家四祖，云画家以顾陆张吴为四祖，顾长康、陆探微、张僧繇、吴道玄也，余以为失评矣，当以顾陆张展为四祖。展，展子虔也，画家之顾陆张展，如诗家之曹刘沈谢，阎立本则诗家之李白，吴道玄则杜甫也。）

米氏《画史》云：

梁武帝翻经象，在宗室仲忽处，天帝释像在苏泌家，皆张僧繇也。张笔天女宫女，面短而艳。

唐画妇人，蹙额朵颐而面短，亦有习于僧繇而不觉耳。故实替而仙佛兴，极于唐，绵亘于中国画史千有余年。宋以还故实稍稍不废，人物擅长，终在仕女，以迄于今矣，展子虔其始作者也。

唐

公元 618 年—公元 907 年

晚年書也容夷婉暢如得道之士世塵不能一毫嬰

之觀之自鄙束縛於毫楷閒耳

明張丑以為宗高宗臨本余謂宗人書非不美格律已

自不嚴矣此書有成字在胸兩九宮惟唐人為然容再

詳之張氏亦知其四證未足為定讞也

唐

褚登善兒寬贊

卷子白紙本烏絲縱橫闌王僑云。

烏絲闌唐界墨而細宗人淡墨而理廳此唐界宗界

之別惟作方眼格為對待書則自唐始六朝以前無

有也。

唐人寫字多用硬黃其次則用槌熟此卷皆是兒寬贊

書凡三百四十字其中刮去弘字宗趙孟堅跋云。

河南三龕孟法師二刻早年所書房公喬聖教序記

長安同州本並晚年書此兒寬贊與房碑記用筆同。

唐

—

褚登善 · 儿宽赞

　　卷子，白纸本，乌丝纵横阑。王偁云：

　　乌丝阑，唐界墨而细，宋人淡墨而理粗，此唐界宋界之别。惟作方眼格为对待书，则自唐始，六朝以前无有也。

　　唐人写字多用硬黄，其次则用槌熟，此卷皆是。《儿宽赞》书凡三百四十字，其中刮去弘字，宋赵孟坚跋云：

　　河南三龛、孟法师二刻，早年所书。房公乔，《圣教序记》长安同州本，并晚年书。此《儿宽赞》与《房碑记》用笔同，晚年书也。容夷婉畅，如得道之士，世尘不能一毫婴之。观之自鄙束缚于毫楮间耳。

　　明张丑以为宋高宗临本。余谓宋人书非不美，格律已自不严矣。此书有成字在胸，而九宫唯唐人为然，容再详之，张氏亦知其四证未足为定谳也。

孙虔礼 · 书谱序

　　长卷装，高八九寸，纸本，其色黝古。展卷如轻飔解冻，涓涓始流，次至后半，乃黄初平叱石成羊，群羊皆起，观之不觉移时也。

玄　宗 · 鹡鸰颂

　　元常古肥，子敬今瘦，书至晋宋，无不瘦劲。褚薛翚翟，虞欧鹰隼，多力丰筋。唐初犹然，明皇始以姿媚，如有剩肉，当时影响所及，遂变经生腜硕一体。《鹡鸰颂》者，盖以玄宗兄弟五人，情好甚笃，九月辛酉，有鹡鸰千数集于德麟之庭。左清道率府长史魏光乘献颂，上自书之白麻纸上，押以开元小玺。其书则风力内道，神采

唐　孙过庭　书谱（清乾隆三希堂法帖，局部）　台北故宫博物院藏

飞越，渊乎帝王之度也，一见之下，即知全学褚遂良黄娟兰亭。米芾《书史》所称
"王文惠故物"，米氏购之于公孙瓛者，案之不爽豪发，而褚书效伯施，绝似汝南
公主墓志铭稿。合奇古隶，此卷则不逮，褚实有之，无复虞意也。后有蔡京及卞二
跋，老笔波澜亦佳。王文治一跋，力言《鹡鸰颂》非双勾廓填本，有先得于我心也。
原有山谷一跋，见于《清河书画舫》著录，其时即已亡失矣。

卢鸿乙·草堂十志图卷

白纸本，十幅装为横卷，每幅一题，制序系词，真书十体写之。页后半作图，
纸接缝在序词间，隔水有五代杨凝式、宋周必大跋文。此卷书画均无款，著录曰《唐
卢鸿草堂十志图》。《旧唐书》有《卢鸿一传》，一或作乙，字颢然。《新唐书》
称卢鸿，非也。叶石林《天禄识余》[①]已言之。余别有考证，卢鸿乙隐居嵩山少室，
玄宗辟之不就，故称徵君，善八分书。画与张志和为逸品，其居曰宁极，有《草
堂十志图诗》，今不传。此十志图皆水墨，纸笔完好新洁，十词又用十体写之。
必非原本，盖临古也。唐初画，粉本以外鲜有但水墨者，十体书中有颜清臣一格。
徵君归道山，颜鲁公时年未及三十。不当有影响，且其词多追美之辞，不似山中
人自道也，况其非诗。其图树木山石，全是北宋标致。并知郭河阳以上，范宽、
李成、关稚、荆浩渊源之自。《十志图》于古临本求之，李伯时最知名，斯得之矣。
著录载李伯时临本《草堂图》十二，而此卷图十，清高宗固以为非李伯时不可，
余亦所见略同。然则此本为李临著录所不备之另一种耶，且杨少师、周益公之题

① 编按：此处疑误。叶石林，即叶梦得（号石林居士），《天禄识余》为清人高士奇所撰。叶梦得
《避暑录话》中论及草堂图。

26

跋炯然在目，使藏用老人有不敢诬者，抑旧跋新装。杨凝式题字既言右晋昌书记左郎中家传卢浩然隐居嵩山十志。偶不及收藏者名字，此或十图合缝用左氏长方印而不名之隐也。既曰十志，乃奇货以居者，缔跋于李伯时十二图本后，不得不褫其二耶。余向见李伯时《免胄图》卷，书款"臣李公麟进"五字，字迹正与此十体书用笔合。唐《释迦降生图》卷后，龙眠居士跋文，其字体亦为此卷十体书之一种。著录李伯时《五百应真图》云，书款字法平原。此卷书词十九皆平原也。故余再则曰，今传者，公麟临古本，果为《草堂图十二本》则未敢断耳。《宣和画谱》载李画一百有七，内卢鸿《草堂图》一，不言十志以草堂概其余，不著几本。此卷固是合装，今本即断为宣和本，未为过也。

草堂

幅左双岩如蹲象，缘石脚一径幽峭，松榆合沓，编枳棘为扉。篱内场圃平洁，矮阑约庭道，阑外多乔木嘉树，草堂构中，楳檐严静，卷帘堂上人，手把书卷，结巾宽褐跌坐，前供玉浆、金鼎、横琴，阶下碨皇，小树夹叶如幢。湑曲一植，屋后土垣不茅盖，环药畹，区而已。序曰：

草堂者，盖因自然之碨皇，当墉洫，资人力之缔构，后加茅茨，将以避燥湿，成栋宇之用，昭简易。叶乾坤之德道，可容膝休闲，谷神同道，此其所贵也。及靡者居之，则妄为鬻饰，失天理矣。

倒景台

断岸云平，连峰海赴，敲杖一人绝胜，斗蔪赧吸，曾何世之攀跻之可及也。序曰：

倒景台者，盖太室南麓，天门右崖，杰峰如台，气凌倒景，登路有三处可憩，或曰三休台。可以邀驭风之客，会绝尘之子。超逸真，荡遐襟，此其所绝也。及世人登焉，则魂散神越，目极心伤矣。

樾馆

茂树密植，一渚曰中，列石柘其溽，四外皆水，结一虚亭。柘架茅盖，松柳栴柏之属，穿檐覆檐，绿昼甚晦。乘人坐鹿皮荐，展卷观诵亭里。画前序曰：

樾馆者，盖即林取材，基巅柘架茅茨，居不期逸。为不至劳，清谈娱宾，斯为尚矣。及荡者鄙其隘阒，苟事安湎，乖其宾矣。

枕烟廷

杰峰丛劲木，特立孤拔，仄磴一人登，拄杖下临泱瀁，休休乎虚举，幽霭缥渺，覆护裙裾矣。幅左折岸回流，夹树烟锁，不穷其源。序曰：

枕烟廷者，盖特峰秀起，意若枕烟，秘廷凝虚，窅若仙会，即杨雄所谓爱静神游之廷是也。可以超绝纷世，永绝洁精神矣。及机士登焉，则寥阒恍恍，愁怀情累矣。

云锦淙

此其妙也，静中群动，不为齐平，绮石霜积，花树云停，射泉始落，浴禽梳翎，倒澜之势，天潢泻瓴，银瓶乍迸，焕若繁星，有累冥者，独来栖寻，蜕然放杖盘陀，息形欹卧，可以捐想以怀澄。其序曰：

云锦淙者，盖激溜冲攒，倾石丛倚，鸣湍叠濯，喷若雷风。诡辉分丽，焕若云锦。可以莹发灵瞩，幽玩忘归，及匪士观之，则返曰寒泉伤玉趾矣。

期仙磴

随山陂陁，寒林森列，憨椟俊柏，疏松孤植，其远霏微，俯近沉墨。危磴草色，侧滑如编磬，渡以躇步不得也。此去绝尘寰不知几千百尺，人迹所不至，至不必期，亦已仙矣。序曰：

期仙磴者，盖危磴穿窿，迥接云路，灵仙仿佛若可期。及儒者毁所不见则黜之，盖疑冰之谈信矣。

涤烦矶

山林之畏佳，紫霏沉其麓，朝霞烂其顶，而莫知其特也。其下深窈，云根雪窦，泄泄为寒潭，草树蓊郁之，倾石相敲，飞瀑叠漱，奋若雷雹，砥流平碛如掌。一人趺坐其上，临深抚琴，发音玉徽，轶响灵石，玲琮鸣和，琴泉为一。其词曰：壑研苔滋兮泉珠洁，一饮一憩兮气想灭。此岂因世人而结构之哉，矶名涤烦，小破俗耳。序曰：

涤烦矶者，盖穷谷峻崖，发地盘石，飞流攒激，积漱成渠，澡性涤烦，迥有幽致。可为智者说，难为俗人言。

幂翠庭

杂华出树，乱石流泉，水湄二士隐林中，一人操琴，木杪四山屏合。前系小序曰：

幂翠庭者，崖巘积阴，林萝沓翠，其上绵幂，其下深湛。可以王神，可以冥道矣，及喧者游之，则酣谑永日，汨清薄厚。

洞元室

香草微径，涧户寂历，岩里置二人，婆娑花树数株，此其云深不知处也。岂稍涉林园之意者，可案图索骥哉。序曰：

洞元室者，盖因岩作室，即理谈玄，室返自然，元斯洞矣。及邪者居之，则假容窃次，妄作虚诞，竟以盗言。

金碧潭

泉落空山，鸟鸣华树，洁潭倒景，日色寂寂，侧岸郁柏成荫，其下坐一人，昂帻虚襟抱膝。序曰：

金碧潭者，盖水洁石鲜，光涵金碧。岩蓓林茑，有助芳阴，鉴洞虚道斯胜矣，而世生缠乎利害，则未暇游之。右录图十，犹是宋初山水，其位置精神结集处，乃人物楼阁为胜。盖在唐人想然也，以之可见人物山水交接之替。此卷动植器用，笔法洞达，兰抽玉洗，精紧沉实之极矣。劲重之处，挽折刀头，才是汉隶，举在六法，应物象形、骨法用笔是也。而风节高亮，游观自在。如宝转法轮，随想如意，何者，执不为用。尽心所同，同其天也，乃能感激如神。性情斯见，致其在己。同其在人，

以观画者，不觉此画如斯之移人也。卷后跋者，张孝思、王同祖、高士奇、清高宗数跋乃已，杨凝式、周必大二跋，是移花接木，为好事者乐所倚重也。

李昭道·蜀道行旅

（元汤垕《画鉴》曰：展子虔画山水，大抵唐李将军父子，多宗之画，人物神彩如生，意度俱足，可为唐画之祖。）

南齐谢赫举画六法，其一曰气韵生动，在汉画云雷飞兽，最见生动。魏晋人物，气韵而生动。唐宋山水，尤以气韵为高，尚有待于生动者也。此绢本小立轴，古笔重采，山似剑排，水如汤沸。行息人物，歇荫绿溪，日色松阴，岩壑深窅，虽迹象刻画，而气韵盎然。古笔之传有二种，一为展子虔，一为张僧繇。二李师展，影响所至，此画将是唐笔耶。然功倍愈拙，犹存齐梁以降树石映带务于雕透之面目。盖以有山水画之初，为文人赏鉴之事，而非拘挛用功之物。故未见其以专门名家，其生动与逼真有如人物故实鞍马然者，自来古之绘画，装饰出于应用，典章原于宗法，故实经籍名教之辅，神仙佛老设教之仪，皆以绘画为机轴而致其所欲成就者也，但其效果为赏鉴。至于赏鉴，则举凡一切功能非预于美之自在自足之价值成就者，概在摈弃之列，此所以独山水画有异于任何绘画之有臭味者，在止于赏鉴故也。因此其为画之操守亦与人物故实差变其趣矣。观夫宋宗炳《画山水序》之言曰：

于是闲居理气，拂觞鸣琴，披图幽对，坐究四荒，不违天励之藂，独应无人之野，峰岫尧嶷，云林森眇，圣贤映于绝代，万趣融其神思，余复何为哉，畅神而已，神之所畅，孰有先焉。

31

神之所畅乃赏鉴之事，外此更无所有矣。夫中国之文人，大多有山林文学之修养，而中国山水画，为山林文学之所产生。作者非复以绘画专门名家，畅神理气，又非画人物故实者当有口诀人莫能知所能画，亦即众工之事与文人之事之分野也。吾友王世襄以为宗炳《画山水序》所论偏重在文人画。余谓山水画而非文人画，乃后来之事。山水画始自文人，初无所谓偏重也。此《蜀道行旅图》之所以功倍愈拙者，是山水画之在唐初，即不出自文人之手，亦绝无以专门名家，其生动与逼真有如人物故实鞍马然者。

洛阳楼图

绢本，方幅，小立轴装也，用笔凝重，颜色清远，然不觳唐人，幅右下角钤贾秋壑印，赜有董其昌鉴定题字，非真迹。孙觌谓李营丘画短屏团扇，沛然有长江万里之势，以谓洛阳楼图亦可。盖觌之论，足以概宋画也。

颜真卿·祭侄季明文稿

纸本，横卷装，书法隋季以前称骨力，鲁公而后论筋丰。学者力不足，病，丰则易俗。故米元章论书，谓书法之坏，自鲁公始，盖龙逢、比干，不如皋陶、稷契，未为得夫天地之和，览者存之，学者未必有也。或者以为鲁公书法自褚河南出，观朱巨川告身，信然。苏子瞻曰：不假外物而有守于内者，圣贤之高致也，唯颜子得之。苟吾人有闻于夫子之性命与天道，乃复徵其似与不似奚益？此卷纸色，古如丹砂。焦墨行草书，大小舒屈。涂抹点窜，何资纸笔，横生肝肠盘错，满幅嗟咄是已。

荆浩·山水

老庄告退，山水方滋。画史谓齐梁以降，至唐吴道元、王维于山水为一变，是不受吴、王陶染以前果何如也。观夫晋画《女史箴图》山石勾勒一种。李思训、昭道绍之，米元章称古笔是矣。论者以李思训创小斧劈，为北宗之祖，实则不类宋明以来之所谓北宗也。宋赵伯驹自运一道，系之北宗，其摹李昭道《春山图》如彼松秀者，与北宗几何相入。宋以来北宗之峻整，莫非蜀画之余韵也。古笔者何，正余颠倒《画旨》之言。唐人画人物衣纹皆如铁线，至于画山水皴法亦如之之笔法也。日本正仓院藏琵琶捍拨之骑象鼓乐，图中山水，垒嶂回蜂，烟肩雾麓。流而为李成、郭熙，又如嵩山卢鸿乙《草堂图卷》之质，最有生发。荆浩、关穜乃其云仍，唐代山水不耐多皴则一也，后来云林折带正出荆浩，倒锋以济不耐多皴之失耳。吴生务雕透，右丞遁方圆。无复前规，故曰一变也。此幅大中堂挂轴，绢本，纹理甚粗，故宫所藏。墨色昏昧已极，布景岩壑殊多。果荆浩云者，米芾见关穜真迹斥为平俗，又何不可。

画佛帧

细绢本，高可二尺，宽一尺，画佛极佳。唐人之笔腴，盖以吴生为然，张怀瓘品评张僧繇曰：

思若涌泉，取资天造，笔才一二而像已应焉，周材取之，今古独立，像人之妙，张得其肉，陆得其骨，顾得其神。

此亦张彦远合论张僧繇、吴道元之言也。吴生师张僧繇，作兰叶描，得其肉也，乃唐人之笔腴。传陆探微之骨，必风力顿挫，吾于唐韩滉《文会图》、元张渥《瑶

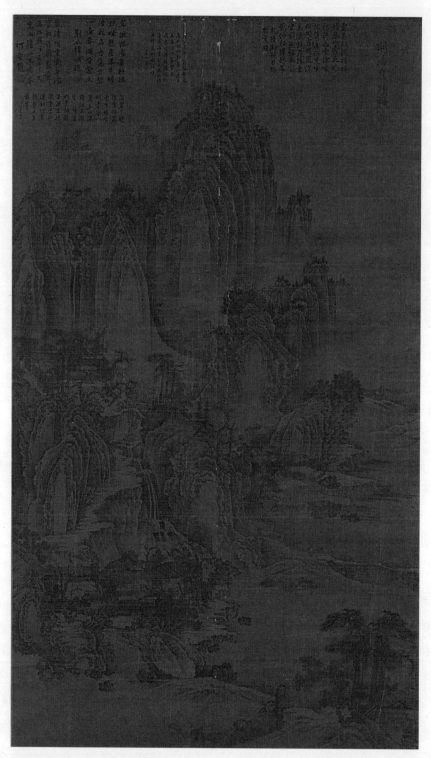

五代　荆浩　匡庐图　台北故宫博物院藏

池仙庆》、明崔子忠《桐阴博古》见之。顾长康得其神者，有自于西汉，如春蚕之吐丝，翻可观于吴风流为匠作以后为学者所宗仰。唐画人物，莫非出入曹、吴，仲达之琴弦。自隋唐展子虔、张萱、周昉以下，擅宫闱仕女乃用笔属之，未若吴生从之者若流也。此幅澹赭敷色，粉绿为主，至为和谐。以玻璃夹装，敦煌物，作者亦吴生之亚也。

五代

公元 907 年—公元 960 年

關穜廬山圖

大墨軸無欵寫峻峯飛瀑茂林蕭寺前畫石陂平地陷

一石塘用筆秀簡古清堅以單調見深厚樹葉繁戚互

出緣密之中忽一樹作小筆圓如疏星通樹有枝無幹

上右側有羣玉中祕一印則不佳豈曾入明昌御府耶

五代

—

关 穜·庐山图

大挂轴，无款，写峻峰飞瀑，茂林萧寺，前画石陂，平地陷一石塘，用笔秃，简古清坚，以单调见深厚。树叶繁减互出，绵密之中，忽一树作小笔，圆如疏星，通树有枝无干。上右侧有群玉中秘一印则不佳，岂曾入明昌御府耶。

刁光胤·花卉册

白纸本，极佳，花枝钩勒染色，最见工力，猫狸蜂蝶之属，灵妙入微，神韵兼至，窠石倒崖，固小斧劈皴也。史称吴曹弗兴兵符图。曹弗兴小字题名，积成墨地白字，此册每幅题款于石上，亦为小楷双钩留白，书刁光胤三字。刁光，唐长安人，天复避地入蜀，黄荃、孔嵩师之，观此知出一型。彭蕴灿《画史汇传》作刁光胤，学者以为误，而册中题名显然。纸心有清高宗写诗，小行书，乌丝阑为界，或加涂抹改窜，实玷佳品也。每幅合面有宋孝宗题字，如其居养，肤美多泽，然后人殊深疑之。

枫林呦鹿

绢地，满幅画枫林，不余天地，枫叶丹绿相间，枝柯粉墨写成，七鹿行卧林中，以澹墨渲钩，草绿汁染色，不作梅花斑点。画法有印度波斯风趣，采韵美丽，五代辽人丹东王李赞华善画鹿，或有此一格。宋庆历中辽兴宗献中朝绢本千角鹿图五幅，仁宗张之太清楼下，任近臣观赏，要之。此画风必非中国本有也。

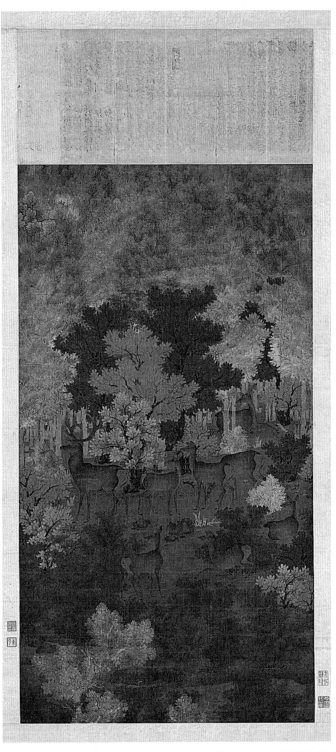

五代　枫林呦鹿图　台北故宫博物院藏

南唐

公元 937 年—公元 975 年

且曙有出入也詹景鳳東圖玄覽編著錄為龍繡交鳴

或作龍宿蛟螟者於題義不問疏證與否徵之畫中景

物無不甚牴觸也余讀明陳繼儒太平清話始懸眛頓

爽其文曰

錢塘為宋行都男女尚嫵媚號籠袖驕民當思陵上

大皇號孝宗奉大皇壽一時御前應制多女流也碁

為沈姑姑演史為張氏宗氏陳氏說經為陸妙慧妙

靜小說為史惠英隊戲為李瑞娘影戲為王潤卿皆

中一時慧點之選也兩宮遊幸玉津內園各以藝呈

天顏喜動則賞賚無數

南唐

董源龍宿郊民圖

絹本高約五尺廣六尺絹色已渝敗頗有坼裂高山大

澤畫沙水陂陀叢葦深藪左下側橫並直編兩航登列

白衣小人物甚眾揚於檛鼓踶蹋隔岸林間張鐙交蘇

園田墟里行人往來畫池董其昌題董北苑龍宿郊民

圖其於題義以為宗藝祖下江南百民郊里以迎所謂

簞飼壺漿以勞王師之意清高宗釋其義謂為二月建

子蒼龍見於東方鄉民行郊祀之禮雩舞以祈豐稔此

畫元明清文字均有著錄在龍宿郊民四字諧聲取義

南唐

——

董　源·龙宿郊民图

绝本，高约五尺，广六尺，绢色已逾败，颇有坼裂。高山大泽，画沙水陂陀，丛苇深薮，左下侧横并巨艑两航，登列白衣小人物甚众。扬舻挝鼓踊蹈，隔岸林间，张镫交苏，园田墟里，行人往来，画池董其昌题"董北苑龙宿郊民图"。其于题义，以为宋艺祖下江南，臣民郊里以迎，所谓箪饲壶浆，以劳王师之意。清高宗释其义，谓为二月建子，苍龙见于东方，乡民行郊祀之礼，雩舞以祈丰稔。此画元明清文字均有著录。在龙宿郊民四字，谐声取义，且略有出入也。詹景凤《东图玄览编》著录为龙绣交鸣，或作龙宿蛟瞑者。于题义不问疏证与否，征之画中景物，无不甚抵触也。余读明陈继儒《太平清话》，始悬昧顿爽，其文曰：

钱塘为宋行都，男女尚妖媚，号笼袖骄民，当思陵上大皇号，孝宗奉大皇寿。一时御前应制，多女流也。棋为沈姑姑，演史为张氏、宋氏、陈氏，说经为陆妙慧、妙静，小说为史惠英，队戏为李端娘，影戏为王润卿，皆中一时慧黠之选也，两宫游幸玉津内园，各以艺呈，天颜喜动，则赏赍无数。

陈氏此文，或可证龙宿郊民为笼袖骄民传声之伪，画中景物固非图上文所记故实，无疑是其时民俗浮薄，坠珥遗簪。此画乃极写一时之游乐也。倪瓒《松林亭子》，董其昌题为学董源，画树木圆实深厚，与《龙宿郊民图》笔墨甚似，此幅向平固作北苑看也。

洞天山堂

　　纸本，巨幅，松荫楼殿，飞涧横云，山堂洞天，陵岑深秀，布置如此。奇正俱足，不可以复加矣。唯其笔法松懈，人物胸偻，而华殿高甍，是有宋以后结构也。当为摹本无疑，位置经营可到，笔墨设色，全非其事，不足南宋，赝上明王铎题字。

宋

公元 960 年—公元 1279 年

能想其上居人八月可看飛雪沈存中謂畫山水當以

大觀小此則以小觀大四山圍合人如坐井懸空夾壁

振落陡絕千仞其下迴以霜蹊合以林薪抱舍緣澗漬

墨讓白道轉折兩程便覺山徑曲遠巖路橫山立其

間接膝為難畫拳石折衝之可謂妙思酌而不竭也兩

山之閒曰壑眾壑奔流滙而成潴其水淵碧已到幅之

底極矣以明青渲勻與天同色石坡入水引筆畫艸如

蘭疏秀可數樹根鈐蔡京珍玩一墨印儼然夫畫山水

水墨為上透至有體厚至無迹渾整之中動植生動是

有待於中鋒使然觀畫如此水墨之進也無窮矣要為

巨然秋山問道

絹地大幅巨裝軸淺絳設色董玄宰曰古人山川布理

止一二大開合此畫是也主峯正中甚近而嵐靄遠晦

丘壑不限所見以深林木擁掩而益其幽閟巖石峻整

微徑委碎複嶺重圭密樹森黛山高屋小窺垣可見中

有椎髻者二人跌坐以相對問道題名蓋指此也通幅

瀋筆水墨山石長帔麻皴攀頭戴土土根叢木木葉散

圓風枝多歛滿山颯沓者不知其所窮大濃墨點如馬

蹻金春破攀頭直到峯頂側頂盡寒柯疑望句桷層叠

宋

一

巨　然·秋山问道

　　绢地，大幅，巨装轴，浅绛设色。董玄宰曰：古人山川布理止一二大开合。此画是也。主峰正中甚近，而岚霏远晦，丘壑不限所见以深，林木拥掩而益其幽闳。岩石峻整，微径委碎，复岭重圭，密树森黛。山高屋小，窥垣可见中有椎髻者。二人跌坐以相对，"问道"题名盖指此也。通幅澹笔水墨。山石长帔麻皴，矾头戴土，土根丛木，木叶散圆，风枝多敛，满山飒沓，杳不知其所穷。大浓墨点如马蹄金，舂破矾头，直到峰顶，侧顶尽寒柯，疑望句栯层甍。能想其上居人，八月可看飞雪。沈存中谓画山水，当以大观小。此则以小观大，四山围合。人如坐井，悬空夹壁振落，陡绝千仞。其下回以霜蹊，合以林茜，抱舍缘涧，渍墨让白道转折两程，便觉山径曲远最幽。路横山立，其间接膝为难。画拳石折冲之，可谓妙思酌而不竭也。两山之间曰壑，众壑奔流，汇而成潴，其水渊碧，已到幅之底极矣。以明青渲匀，与天同色，石坡入水，引笔画草如兰，疏秀可数。树根钤蔡京珍玩一墨印俨然。夫画山水，水墨为上。透至有体，厚至无迹。浑整之中，动植生动，是有待于中锋使然。观画如此，水墨之进也无穷矣。要为人文之极，而与山川地理有关。荆浩、李成、范宽、郭熙立嶂劲木之于中州也，可以知嵩岱之胜。李昇、王宰、孙遇、黄筌刻错嵌空之于川蜀也，可以知岷峨之胜。董源、巨然、米芾、江参云烟变灭之于江南也，可以知丹樊诸山之胜。故黄休复有《益州名画录》、王穉登有《吴郡丹青志》之撰。爱概人文于地理，足尽唐末五代以来画之兴废体系之由矣。金陵僧巨然画，师承董源。源，吴人也，于画有开继之功。《画谱拾遗》载董源山水有二种。一样水墨矾头，疏林远岫，山石作帔麻皴。一样着色者，皴文甚少，用色浓古，人物多用青红，面施粉素。

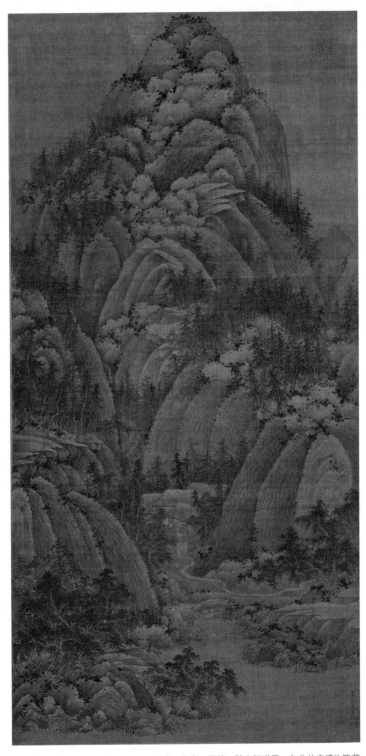

五代、北宋　巨然　秋山问道图　台北故宫博物院藏

《宣和画谱》云：当时画家止以着色山水誉之，以为景物富丽，宛有李思训风格。此乃传统古笔，述焉之作也。水墨矾头一样，一片江南，平淡天真。米氏《画史》称唐无其法，在毕宏之上，谓为江南画者，创物之功也。东坡云：知者创物，能者述焉。董氏于此，兼能并举。其帔麻皴法，诚以吴人写吴山而后能有也。自东晋吴人顾长康《女史箴图》卷所见之山水已然，董巨遑论哉！宋元以次，吴风独盛，能者必登董巨堂奥。但在宋时，复有李成仰画飞檐之说。此图亦以小观大，静以观动，以伺动中之静。不忽物象，重视学力，犹以专门名家。画无款，著录为巨然《秋山问道》，是宋画可无疑也。宋以前之画，因画以有笔墨，寓笔墨于画，笔笔不必画，相忘于笔墨，画成于笔墨之后。元以降，则因笔墨以有画，寓画于笔墨，笔笔皆画，相忘于画，画成于笔墨之先。画成于笔墨之先者，笔胜。至画不足以先之，乃乾嘉以来唯笔墨是尚，而画道几废也。何如此宋画寓笔墨于画哉！

（米芾《画史》曰：颍川公库顾恺之《维摩百补》，是唐杜牧之摹寄颍守本者，置在斋龛不携去，精彩照人。前后士大夫家所传无一豪似，盖京西工拙，其屏风上山水林木奇古，陂岸皴如董源。乃知人称江南，盖自顾以来皆一样。隋唐及南唐至巨然不移。至今池州谢氏亦作此体。余得隋画《金陵图》，于毕相孙，亦同此体。）

寒林晚岫

长巨幅，纸色如赤金，作燕脂紫。画大寒林，枝柯短笔屈曲。刻画绵劲，峰峦以帔麻皴，厚墨稠集大点，山麓一带远树，止一全本。余则烟绿霜杪，与

近景隔岸。下段忽作卧石，独用雨点皴，图中不杂写屋宇人物，不与北宋以前山水画其张罗也。展轴一派古寂，云籀霞绣，振拂其上。幅顶有超然和尚、杨维祯诸人题字，杨字如折竹根。

秋江待渡

　　绢本，方挂幅，布境一片江南夕照，断岸横流，小亭水次，亭外摇漾一舟，冉冉离渡口，树下闲闲二三待舟人也。隄曲写老干霜叶，笔墨简古，幅右丘麓，萧寺一构，环短垣，绕寺树木疏森。对岸山峰甚危，岩壁颠错，栏江架平桥，接山径纤萦。以淡墨渍出之，山回路转以去，山石染多于皴，殆无笔墨痕，而骨力突兀，其上苔光鲜泯，晶若迎风蝶散一天银箔也。元吴镇有临本。

黄居寀·山鹧棘雀

　　绢本，装立轴，宣和直行题签横黏画上首，甚古雅，后来改装也，画石踏一锦雉，丹喙青脚绝奋，其色千年，朱砂尤夺目，插石棘簇蒺藜可怖。黄居寀字伯鸾，筌季子，蜀人也。中国绘画一时一地之盛，隋唐之前重在南朝，开元以降渐趋入蜀矣。唐代多画壁，两京及外州寺观画壁共二百八十间。环宇之内，两京而外，寂寥无闻，独蜀与有七十二间，浙仅甘露寺一间，犹为久镇蜀者李德裕所兴造。至晚唐两京已无添置。蜀则不然，其有画壁属名手笔者之寺观，略举有大圣慈寺、圣寿寺、龙兴观、金华寺、应天寺、昭觉寺、福海院、宁蜀寺、中兴寺、开元观、精思观、丈人观、蜀先主陵庙、昭宗生祠。成都大圣慈寺画壁，宋季尚存，李之纯之言曰：

举天下之言，唐画者莫如成都之多。就成都较之，莫如大圣慈寺之盛。俾僧司会寺院之数，因及绘画，总九十六院，按阁、殿、塔、厅、堂、房、廊，无虑八千五百二十四间，画诸佛如来一千二百一十五，菩萨一万四百八十八，帝释梵王六十八，罗汉祖僧一千七百八十五，天王明王大神将二百六十二，佛会经验变相一百五十八，诸雕塑者不与焉。

　　蜀画一时隆兴如此，是所以宋辛显有《益州画录》、黄休复有《益州名画录》之撰也，蜀地西僻，隔绝中原。舟车交通，当不甚便，而人物际会，诚以三世帝王驻跸所在有（宋黄休复《益州名画录》云，盖益都多名画富视他郡，谓唐二帝播越及诸侯作镇之秋，是时画艺之杰黄游从而来，故其标格楷模无处不有）以致焉。唐明皇幸蜀，因得想见倾其内府珍蓄以俱，僖宗、昭宗西狩，及精鉴博识之李德裕来镇，先后扈从，避地入蜀之画师，众可知矣。其著者，如卢楞伽、郑虔、孙知微、赵元德诸人。蜀人之在蜀者，有赵令瓒、李昇、王宰、张南本。唐末画家，据郭若虚《图画见闻志》备录共二十七人。籍蜀者十一人，非蜀人而居蜀者八（编按：原文为六，疑误，同后文改）人。南唐则五人，宋画家一百六十六人，蜀人十九，多见于宋初。王蜀、孟蜀之世，人主耽于玩好，饰御华美，仿后梁南唐置画官翰林待诏。以上述原因，故中唐五代以迄宋初，蜀间艺人，风歙云涌，为大观也。且其发挥不仅囿于绘画，同时雕刻亦以鼎兴。如广元、富顺、资州、大足、乐至，皆倾动瞻仰。唐末五代文物，蜀既为荟萃之区矣。可与之抗衡者，当数南唐，后主李煜，风仪俊美，雅尚图画，尤精鉴识。书画兼所擅长，其国与孟蜀之间，使问甚殷，敦结交好。时资缥缃卷轴，以相贻赠。广政甲辰，淮南驰聘，副以六鹤，蜀主命黄筌写六鹤于便坐之殿，

爰曰六鹤殿。为酬答江南信币，更诏黄筌父子画《秋山图》赠之。宋时有人在向文简家见十二幅图，花竹禽鸟泉石地形，皆极精妙，上题云：如京副使臣黄筌等十三人合画。画角钤江南印记，乃孟氏以遗李主物也，南唐精制澄心堂纸，供名人书画挥洒。蜀亦仿造之。蜀之绘画兴起，虽在唐画别一春属。谁为促进，舍前述原因，南唐尽其互为攻错之能事矣。孟蜀亡，蜀之画师纷纷归宋。宋初画院，画家来自蜀者，以黄居寀、居宝、高文进、王道真、高怀节、高益、高怀宝、句龙爽、童仁益、赵元长、高道兴、袁仁厚、石恪、僧元霭、范琼、赵昌为最知名。其由唐之蜀，蜀之宋，画道隆替之迹厘然，蜀画作者之师资影响，导其先河者，约举七人，即赵令瓒、李昇、左全、王宰、孙遇、孙知微、张南本。七子手迹，传于今日可见之物，唯蜀之画家前辈赵令瓒《五星二十八宿神形图》卷，为日人完颜所藏，余未寓目。其画李伯时言甚似吴生。吴道元，阳翟人，初在蜀为逍遥公韦嗣立之小史，因写蜀道山水已知名。玄宗召进，画嘉陵江三百里，尽一日之力而就。苏东坡以为书至于颜鲁公，画至于吴道元，书画之道，崭然一变。曷观其摹本《释迦诞生图》卷中，一神王坐于石上，石之钩斫，足统蜀画一型。《名画记》所谓始创山水之体是也。史称左全亦效吴生迹，颇得其要。张南本手笔今不传，石恪师之，吾人犹见石恪《二祖调心图》用笔。后之梁楷、牧溪、玉涧是其嫡派。不远吴生，与南宋画院李、刘、马、夏为近。李昇于蜀艺坛位置至高，米元章收李氏山水一幅，松身题名李昇，刘泾窃刮去昇字，易名思训。蜀亦号昇小李将军，但明张丑谓不类唐之二李。《清河书画舫》录李昇《太上度关图》，鉴其笔法劲古，与刘松年相提并论。黄筌蜀之后秀，花卉师刁光胤，鹤师薛稷，山水宗李昇，传刁处士真迹故宫藏花卉册一帧，筌

之子居宋此《山鹧棘雀图》师承可按也。黄筌山水，宋周密《云烟过眼录》举张受益谦号古斋所藏目录有《独钓图》，注云：山峰刻峭，方之王宰。则曰玲珑窈窱，巉差巧削，与夫孙太古画石之版扎雄强。在宋明画院山水固正同其清标，而复与吴生合辙为一。王宰、孙遇、孙知微、张南本，史居逸品，知此脱略峻逸，尚想吴生之笔，借助于裴旻之剑，又非张志和、卢灏然冲襟逸韵之逸也。观夫黄氏父子在宋初画院其影响为如何，沈存中《梦溪笔谈》曰：

徐熙逸笔草草，神气回出，黄氏恶其轧己，诋徐画粗恶不入格，罢之。熙之子乃效诸黄之体，求容于人。

黄氏笼盖一代，时至黄居宋、居宝，乃羽翼已丰，读《宣和画谱》御制序，谓当时作者只以蜀画名家，而以高文进为虚誉。兹著录《山鹧棘雀图》径率尔论及之，可知蜀画不出吴生范围，而蜀风始终之被于南、北宋迄明画院也。又张丑案《星宿图》是张僧繇真迹，以董太史鉴为吴道元笔为非，谓吴笔放逸，而《星宿图》沉着之甚。大村西崖以《星宿图》作者为梁令瓒，梁与吴俱师僧繇，沉着之甚，盖自僧繇而有也。吴生全法僧繇，自僧繇以观吴生，不可得而言矣。自吴生以观僧繇，真得东汉画风之正传。至顾长康一道，则尤优入西汉，合吴之放逸。张之沉着，岂不谓蜀画之定评乎。于此蜀画之源流，划然了如在掌，更从另一方面观之，何以谓自吴生以观僧繇，为得东汉画风之正传，顾长康则优入西汉不远，是余所亟欲阐明者也。元刘有定论书曰：

篆直分侧，直笔圆，侧笔方。

又曰：

其所以异者，不过遣笔用锋之差变耳，盖用笔直下，则锋常在中，欲侧笔

则微倒其锋，则书体自方矣。

又曰：

古人学书皆用直笔，王次仲等造八分，始有侧法。

直笔能藏锋，筋骨见，乃笔之实质。篆之法也，侧笔倒其锋，波磔出，为笔之姿态，隶之法也，书画用笔相通，有其一时代之书法，即有其一时代之画法。西汉之于周秦，以文化时代言。周秦自为一结束，然汉初之书，犹周秦篆籀之余。赵群臣上寿石刻、五凤刻石诸字，莫非直笔之篆籀，王次仲造八分，东汉碑字波磔出，而直侧互用矣。孙过庭《书谱》序云：或恬澹雍容，内涵筋骨，或折挫槎枿，外曜锋芒，以之分别直侧篆隶，无不的当。合西汉之书与孝堂山之画，真所谓内涵筋骨，顾长康之法也。合东汉之书与武梁祠之画，则外曜锋芒，有取于张吴之笔，宁不谓此，是恬澹雍容之旨，折挫槎枿之方，以之上窥两汉作风之不同。顾张用笔所自出，而蜀画之因承在吴为不诬矣，盖表而出之，同以侧直互用故也。

赵　幹·江行初雪图卷

绢本，高七寸六分，长丈有一尺。绢采淡碧，通幅洒粉为飘雪，树木浅设色清润，草树回堤，黄芦竹屋，景物精绝。入于唐人，远近皆渔，渔以舟、以篯、以笼、以罾罟者，擎盖以守护。系笠以渡，方舟以集炊者。莎岸林下，行以策蹇，从以担囊，以负载者，输以车、挽以引之者。人物数分，执事甚备，装回小笔，尽是顾恺之也。而缩瑟行藏，寒伧去就，无不谐。美哉，天地之心为可悦也。卷前真书一行，曰：江行初雪，画院学生赵幹状。墨黑如漆，笔法险劲。幹事南唐，

入宋犹待诏画院。

惠　崇·楚江春晓卷

绢本，卷长一二丈。此卷中丹岩绿窟，景物甚繁，物物称妙，写柳其态更真。嵲禽树间，花堕风定，绿溪渔钓者似已忘舟行之远近也。结卷一段，松滩流泉，溅溅珩瑀。北宋僧惠崇、巨然齐名。方之金陵僧如无之迹，此则机弄正多，岂是和尚所有？卷后李东阳诸贤跋。余又见惠崇《秋浦双鸳》，小纸本，败荷数茎，风破残叶用赭染，返照芦汀沙嘴，双鸳傍栖莲盖下，短笔清润，绝可怜爱也。

李　成·瑶峰琪树

白纸本，小幅，无款，董玄宰鉴为李咸熙之迹。前左侧寒柯八九株，树里见遥岑云岭，布理成两层，即离而远。山坳有人家，冈陇抱合。细点杉树为林，黛色深夐，凝睇分寸之间。幽致无尽，精粹至此，诚得山之体貌也。主峰高在树下，以人立足常在树下故，绝非后来分疆三迭两段之法。李成有"仰画飞檐"之说，郭佑之藏荆浩山水，所画屋檐皆仰，吴镇临渔父图卷即然。盖以宋初之画，就于真境，一于观点，征之《瑶峰琪树》，获左证矣，余永麟云：

营丘山水，用墨颇浓而皴斫分晓，谓惜墨如金，乃不轻为人作耳。

所见于此幅者，诚如其言，至倪瓒笔笔从口出，宜乎可另作一解也。

范中立·秋山行旅

纸本芳洁，巨幛也。山从觌面起，一峰岚气中，但远观仰，深阴以碍白日也。

短皴犹凿铁，积色崇厚，瞰接宴居，势欲破闳，故曰范宽远山亦近。澹墨簇点同瓜子仁大，以松烟画鹿角枝蒂之。莳茸满山头，而岩壁栉沐甚净。吾舅氏邓以蛰教授指谓吾曰，此墨分五采也。右侧黝然壁里，抽悬泉如电。落入古杉殿脊空处，陟栈曲过丛木。架危桥，乱石湍溪，暧暧虚动。隔流磐陀密树，雕叶双钩，其间骑旅络绎，指鞭下阪。有画如此，继绝后世无复为矣。

临流独坐

纸本，巨幅山水。以劳辱太甚，纸肤灰败，纹理松乱。山石树屋以厚墨皴染，蔚如文豹。主峰不露脚，烟疑雾想，形影皆是，此宋初山水之质也，为画宗之画，惜收藏不得地，光华甚闷耳。

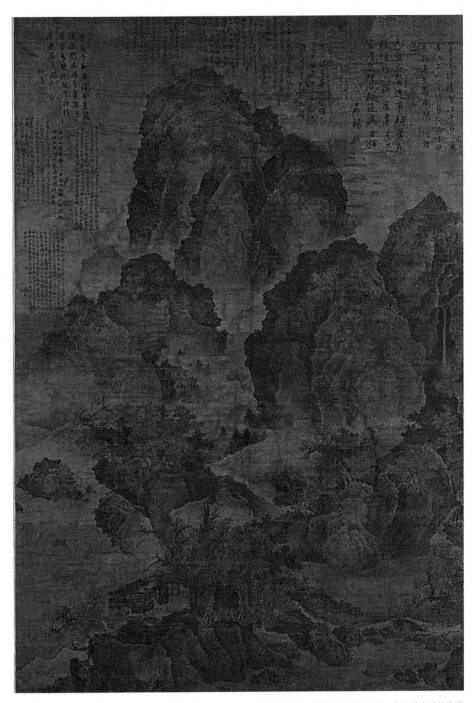

五代、北宋 范宽 临流独坐图 台北故宫博物院藏

群峰雪霁

小幅，绢本。上有宋祐陵横签，破裂暗昧之极，而神气嫱然完好。山谷诗："人间犹有展生笔，事物苍茫烟景寒。"明窗百回研读，令人两眼生痛。林木榛曲，绝近瑶峰琪树。远山纏连，江上在目皓已洁矣。《四友斋丛说》曰："荆浩、关穜一家，李成、范宽一家，董源、巨然一家，李唐一家。"幸有此画可案也。丁松麓谓李营《丘雪图》，米元章欲作无李论，遂以李画皆题为范。误矣，其言可想。

欧阳修·集古录稿

欧阳文忠公撰《集古录》，好古敏求者知缃金匮石室之不尽足征，金石玉范可尚矣。《集古录稿》余所见凡三纸，公最爱柳诚悬高口碑，以为摹刻之精，锋芒皆在。《集古录》用笔掠磔犀利，良有以也。公之手迹，前此仅见王羲之《奉橘帖》卷后题名，已嘉其字画之美。此则纏纏数千言，首尾如一，君子庄敬日强，可叹仰也。其时司马温公亦如之，欧阳修寄梅圣俞书简云：

某以手指为苦，且夕来书字甚难，恐遂废其一支，岂天苦其劳于笔研而欲息之邪。

不违仓卒，唯司马温公之所同，然修未及温公之不劳也。汪端友跋《欧文忠公与赵彦若元考帖》，谓风法华至人家见笔便书，初无伦理，公友江邻几舍人亦以公见笔辄书，戏比风僧也。

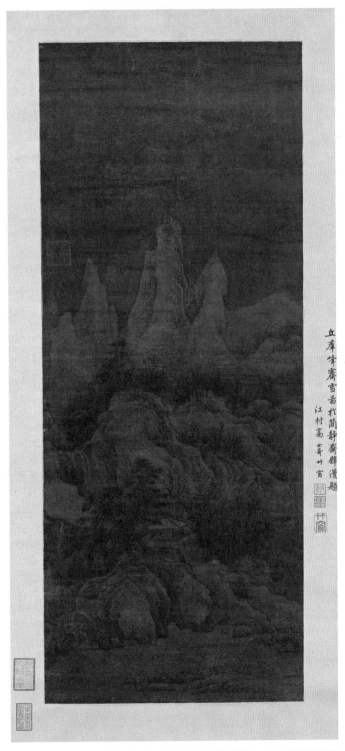

五代、北宋 李成 群峰霁雪图 绢本浅设色 台北故宫博物院藏

赵　昌·岁朝图

绢本，高三尺，宽一尺三寸。繁花丛簇，黄白暎照。右旁植石松，深碧圈画。竹箇帔拂石根，竹石色脱不相掩，彩泽古艳，而用笔拘滞，为不赏之失也。米元章论昌画曰：无不为少。盖昌之画无所发明。莫非五季南唐所有宫制铺殿花一种体格？赵昌号剑南樵客，蜀人也。

蔡　襄·书札

蔡君谟书得于天然，东坡许为宋人第一，余深信不疑，观其严守法度，不为苟同。卧看碧落虚空，深入无际，觉他书之居神逸妙能，皆极力作书，有非性情之正也。此《教约·动静·安道》三帖，剸金切玉，书法用笔皆美。第三帖为砑光横纹粉笺，副豪不入网目，可见正锋转运演漾之妙。

苏子瞻·书翰

宋人书翰多行狎，魏晋之人以书自见，皆以此也。苏文忠公晚岁自儋身北归，挟海上风涛之气，为书尤纵浪不凡。余所见《三司》《少致》二帖，早年书也，精楷端美，如花枝含蕤之意。戒庵老人谓李北海学王而飘逸者也，东坡学颜而飘逸者也，视二帖初非颜法，犹飘逸如故。

黄鲁直·松风阁诗卷

有唐一代书学，如日中天，书之运道最盛时也。至以书取士，遂不免奴面婢膝。晋宋之书，余所爱也。长袖自舞，婆娑有情，略无检束，归乎天然。南朝《瘗鹤铭》，

一波一磔，皆有真宰。余观黄鲁直书，谓到晋宋，岂不然哉。《松风阁诗》书在玉白粉纸上，纸研隐青秋瓜花纹，甚古雅。卷高尺余，长几及丈，行书当三钱大，观其书也，横如阵云，纵如弩发。反入顺出，必使余势在纸，而意无尽。李日华称其剽去苏、米姿媚，独全神骨是也。卷后有向若冰一跋。向氏于宋，三世好古，收藏甚富，后为贾似道豪夺。余记忆中此卷政有曲脚封字印也。余又见山谷《当阳》《读书》《苦笋》诸帖，及《花气袭人欲破禅诗翰》，其书法之佳，人多能识道。《墨池编》以王介甫笔老而不俗，而山谷自评学书二十年，俗气抖擞未尽，自以老得意故耳，乃钱穆父短之，有以哉。余未见书老而不纵横，纵横而不俗者，特于介甫不谓之轻许矣。

李　唐·万壑松风

绢本，巨轴，紧绢峭笔。深壑鸣湍，松石森暎，笔笔实到，不露绢地而层次自见。李唐此画，未可以惊俗也，殊不知无笔处用笔，更不束手何待。虚实相生，真为寻常之论。钦藏幅左岩鼻中，八分细书。余曾见吴历山水册一页，写松下二人坐，通幅景色充实，止一石塘留白，吴历虔奉天主教，出游海外，或以为受西方画影响，不知诚出此也。

李公麟·免胄图卷

传曰，李伯时临古用绢装采，独运则以南唐澄心堂纸，颇自矜惜。此卷白楮本，图郭子仪单骑退虏故事，画中已传呼令公来，回纥诸酋相视错愕。其人覆短发穿耳，环伏罗拜，都督药葛罗更先屈膝，左臂拄地，右手上引接，子仪朝服束带，

欠身能握其手，回纥观者为两翼。稍前，子仪麾下亦进，咮舌狼虎，不给可怒。顾此画里真有丈夫，画全不设色，微致水墨渲淡，最见骨法用笔，精而能到，乃到之一字，往往为鉴识者探骊之珠也。论者以李伯时画，夺顾陆张吴之长，遂自成家，奔来笔底，盖有同于齐王善纳谏，而燕、赵、韩、魏皆朝。所谓战胜于朝廷者也，卷后细楷书臣李公麟进，楷则烂缦天真。

王 诜·梦游瀛山图卷

绢本，小横卷，《宣和画谱》著录。此卷山头宗李成，落墨法唐人。空钩以青绿填染，复用重色细皴，后来赵伯驹、伯骕、钱选皆师此法。图中屋舍窗牖墙垣，以轻粉飞上，清新之最，况复深雅。一远峰处，书蚊脚细楷四行，题云：

保宁赐第王晋乡，瀛山既觉，因图梦中所见，甲辰春正月，梦游者。

卷曾经项笃寿家藏，董文敏《容台别集》云：项氏不戒于火，已归天上，何如犹在人间也。袁立儒跋，钤园谷及水竹家大小二圆腰印，董其昌识，用玄赏斋印，更有项笃寿之云烟过眼、兰石主人、项子长印。郭若虚著《图画见闻志》称：高尚其事以画自娱者，有营丘李成，于北宋位置为至高。范宽、翟院深、许道宁、郭熙诸人宗之，皆一时之画豪也。独王诜学李成而不为大手笔，亦犹李伯时之于吴道元，痛自损裁，非不能也，盖实矫之，恐其或近众工之事，自见当行本色耳。

米　芾·鹤林甘露帖

白纸本，行书七行，字大如拳，米字墨白计当似大令。此帖笔法更为琦玮，墨秾纸精，纸墨晖暎，十分神采颠放。晋武帝《我师帖》书纸糜溃，而有墨处不破。想当然也，帖书：

米氏有庵在鹤林甘露二刹，今请法静、希岩二释子摄主人，欲丐诸公各赋，以光行色，芾再拜。

岳珂谓米氏海岳在甘露之下，盖昔晋唐人所居，苏仲恭以之易得米芾所宝李后主研山一尺，遂作庵焉，北固既火，移庵城东。故芾藏大令十二月帖，有东海岳印钤其上。

值雨帖

纸本，行草书。米氏不直展促之势，乃活动完备，小大随形，鹏蜩之寓，边幅曳如，结末起草，如百丈飞泉，半天挽罡风藉去一股，化为黄尘，行人伏地。

阴郁帖

尝阅著录《大令十二月帖》云：

此帖运笔如火筋画灰，连属无端，末如不经意，所谓一笔书，天下子敬第一帖也。

大令无敌，觊据《阴郁帖》而有之，可以张吾军矣。

米　芾·春山瑞松

方尺小幅，楮墨洁鲜，玉晖渊彻，古意无穷。幅左苍松六本，前三株秾碧，与宾树澹墨相殊悬绝，针叶稠密精美，下石坡置空亭，临涧白云蓊郁。出三峰焦墨和苦绿深赭，苍润之透。何以如此，无人敢问。左角款书米芾，细同微尘，画非世人泼墨戏笔。此幅响作宋画观，近人始捻出米芾二字，何古之鉴者脱略至于此，是一惑也。诗塘宋思陵题字，为不连带之小草，极佳，赵希鹄《洞天清绿集》云：

米南宫多游江浙间，每卜居，必择山水明秀处。其初本不能作画，后以日所见日渐模仿之，遂得天趣。其作墨戏，不专用笔，或以纸筋子，或以蔗滓，或以莲房，皆可为画。画纸不用胶矾，不肯于绢上壁上作一笔。今所见米画用绢者，皆后人伪作。

然杜东原题米元章画：

鲛人水底织冰蚕，移入元章海岳庵。醉里挥毫人不见，觉来山色满江南。

而《春山瑞松》，固是熟纸，观此诗画，则米元章画无绢，纸不矾，恐未尽然也。

郭　熙·早春图

动静一源，往复无际。以无障碍法界曰如，看山可以如眉，如云，如螺，如隼，如矢，如舟，如天帝戏将，武库兵器，培拥勾连，暎带不绝。经纪营膝，无有涯涘，乃有宇宙即有此山，静之至也，而变动自然。主辅朝揖，皆有以取势。宋迪之言曰：

汝当求一败墙，张绢素讫。倚之败墙之上，朝夕观之，观之既久，隔素见败墙之上，高平曲折皆成山水之象。心存目想，高者为山，下者为水，坎者为谷，

70

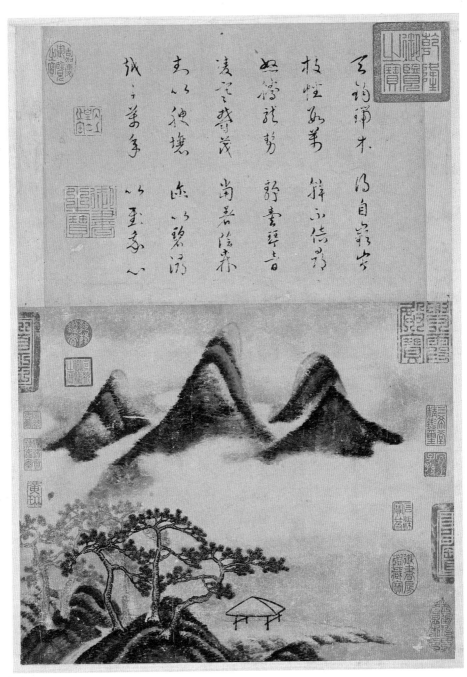

玉韵降木 乃自尊岩
枝性如箸 辉不信箸
如篆龙势 静书琴者
凌空梦茂 尚者阴森
去以彼塘 途以碧沿
我以萎亭 以重豪心

宋　米芾　春山瑞松图　纸本设色　台北故宫博物院藏

缺者为涧。显者为近，晦者为远，神领意造，恍然见其有人禽草木飞动往来之象，了然在目，随意命笔，默以神会，自然境皆天就，不类人为。

此论为能顺机为应，相如取譬，宛然可见一幅郭熙山水图也。宋初山水，荆、关、李、范诸家，屋木相去不远，山石则面目攸分。郭熙宗李成，而山石不类，能塑影壁，亦宋迪张素败墙之意也。其写峰峦崖壑，独得顺机为应之妙。宋迪立论，不啻初为河阳而设也。意大利人达·芬奇说画背境位置，且略如此。观其莫娜黎萨画像之远景，与郭熙手笔无二致，岂不异哉！故吾人对此骈绢巨制，忽尔凝聚消散，莫非周详仿佛。江上早春发，山中露未收。乾坤浮举，万体欲流。其林木夭矫，轮从杶橑，寒冰始泮，酌乳鸣球，渔夫渔浦，仙人高楼。山岚尽虚霏，骨力何轻柔。盖以囊藏万里，其唯高、平、深三者远神之可求也。书画用笔同明矣，然不可以括郭熙山水一种。于书曰写，于画曰画。而郭熙《林泉高致》居画于八法之末，其余斡淡、皴擦、渲、刷、捽、擢、点七者，用墨居其四，浓澹以外，发明焦墨、宿墨、退墨、厨中埃墨，或取青黛杂墨水用之，但其谓墨之色不一染而就。观夫此画，得证知由澹积浓，无不六七加以成，真常如雾，露中出也。故刘道醇之六长，曰：无墨求染。正此北宋山水以染取足之一格也。具顶门慧眼者，可不共见之哉。

关山春雪

绢本，高约八尺，宽二尺五寸。以下作大石块磊，直落幅下缘。山至高远，立壁蟹爪寒林，夹倚岩嶂钩股之间。飞泉碾玉，水口画盘车，已登峰之高极矣，更上更耸雪峰，陵砾更出幅外，石廓老笔荡决，洒落不凡。此画寒林全法李成，

去其渲淡本色殊远，款在幅右下，隶楷细书"臣郭熙进"数字。《清河书画舫》收郭熙《长谷盘车》图，直幅绢本，水墨极精，至有以为李咸熙笔者，非此幅而何。

崔　白·双喜图

绢本，大挂轴，设色古雅，笔法雄劲。画野兔山禽，翔集长林风草之间，品物疏阔，书画同源，始而当于作用而言也。画至唐宋，多少犹为众工之事，元明以降，能画者必善书，画为书之续矣。睹此知为宋画无双，犹以善事利器为至。

米友仁·云山得意卷

米友仁《潇湘奇观卷》，高尺余，水墨山峰，画在茧纸上。此卷亦茧纸，篇幅相若，正谓米家三尺横看也。米元章被召为博士，便殿赐对，因上徽宗友仁《楚山清晓图》，又有《苕溪春晓图》《烟峦晓景》，《潇湘白云图》自跋云：夜雨欲霁，晓烟既泮。《大姚村图》则自题诗云：武林秋高晓欲雨，正若此画云冥冥。《云山得意卷》全是海山向曙景色，水墨澹笔横点，树连蝉鬓，山浮修眉，晨光离合，白云舒卷，积墨如暎日交花，层层不掩通透。信夫钟山川之秀而复发其秀于山川者，意必晓烟初泮，乃后可见其心中清凉明妙之物，何爱晓景之多也。卷后另粉蜡纸自跋：

绍兴乙卯初夏十九日，自溧阳来游苕川，忽见此卷于李振叔家，实余儿戏得意作也。世人知余善画，竞欲得之，尠有晓余所以为画者，非具顶门上慧眼者不足以识，不可以古今画家者流画求之。老境于世海中，一毛发事，泊然无着染，每静室僧趺，忘怀万虑，与碧虚寥廓同其流。荡焚生事，折腰为米，大非得已。

宋　崔白　双喜图　绢本浅设色　台北故宫博物院藏

此卷慎勿与人。元晖。

其书温粹遒丽之极，其文读之，殆亦谪仙人也。宋温革题友仁《潇湘长卷》云：

米元章品题诸家山水，得其妙处，意谓未离笔墨畦径，晚乃出新意，写林峦间烟云雾雨阴晴之变，以为横坡，元晖盖传家法也。

元刘守中曰：

友仁画脱去唐宋习气，别是一天胸次，可谓自渠作祖。

而老米自谓其兄尝赴吴江宰，同僚语曰：陈叔达善作烟峦云岩之意，吾子友仁亦能夺其善，实则二米画法已见于董北苑《洞天山堂》之云中山顶。要之三人俱从董源筑基，故曾惇开卷即谓：

元晖戏作横幅，直造巨然北苑妙处，但深自秘惜，自别于余子，以泼染为墨戏，为后人速名之阶，可于悒也。

《书史会要》云：

宋之有元章、元晖，犹晋之有羲之、献之。或谓作斜弩之笔，一字皆成横欹之势，欲自成家而用心大过耳，是以二米之书骇纵。

然观其画，更非作书笔仗，不可相与同日而语。沉着深稳，能真为山水传神，所以竹懒有言：

元晖泼墨，妙在作树株，向背取态，与山势相映，然浓澹积染，分出层数，连云合雾，汹涌兴没，一任其自然而为之，所以有高山大川之象。若夫布置段落，视营丘、摩诘入细之作更严也。譬之祝公妙八风舞，旋转如□□□□□□□□□人不差分毫也，今人效之。类推而纳之荒烟勃发中，岂复有米法哉。

米元章称其画学顾高古，余读前人著录二米之作，无不言其生拙细润，余

所见《春山瑞松》《云山得意卷》亦然。所谓视营丘、摩诘入细之作更严也，最是天真发露，自无与比奇绝，迨高彦敬写意以取气韵，宋体始为之一变也。

徽　宗·牡丹诗帖

　　纸本，推篷册。唐人字承六朝、隋，骨力险瘦，如出汉、晋铜筒，颜、柳以后，徽宗最疏朗，师薛稷也。稷为褚河南外甥。唐人钩距短捷，而徽宗利出长挑，回风卷斾，飘飘神仙之姿也。

徽　宗·文会图

　　绢本，立轴，高约四尺，宽二尺几寸，双钩古本雕叶。重装采，树下列坐诸人，清谦论文，气韵深雅。中一人叠掌垂睑修静，坐样自远。画幅左下隅，童子瀹茗，设鼎彝数事。上用天水押，有笔歌墨舞之妙。

模韩幹马册

　　绢本，大方页，一册。画黑白骈马行，前行乘一虬髯客，宽衣博带，容度瑰玮，马则丰顾，风神俊逸，轻设色。人物体段，用笔婉美佳至，但看骑客面部不甚洗练耳。幅左侧瘦金体书"韩幹真迹"，字大如钱，后钤御书印。《雪江归棹图卷》，董其昌鉴定为右丞本色，盖徽宗借名而楚公曲笔。此则题名"韩幹真迹"，实乃出诸自运，捉弄翰林，是非游戏，后人未可以胶著求之。

池塘秋晚

　　澄心堂纸本，纸色如茯苓，横卷装。水墨画败荷白鹭，莲叶澹墨点染。秾笔界茎，风掀雨压，何其多姿。写水蒲一划如割，鲜湆疏秀，玉敲金截，气味冰泉雪窟从样来也。

　　《清河书画舫》著录有《荷鹭惊鱼图》，邓杞跋，全仿江南落墨。江南者，徐熙野逸也。《池塘秋晚》笔法正是，其左角双飞水凫，古如土缶，可为喔噱。

溪山秋色

　　叶适题石月砚曰：物之真者世不必贵，常贵其似。乃画之形似不必足，进而浹乎形理。苏文忠公有形理之论，观之北宋为然也。能辨鼠豹，不失蟛蜞。令人叹绝道君物理之美。此幅挂轴装，纸本，赋彩。为写烟岚夕色变灭之景也。品类之盛，饮啄取足，可以结绸缪之心矣。

腊梅山禽

　　项元汴云：

　　徽宗画真天纵之妙，有晋、唐逸韵。尤善墨花，从密处微露白道。自家成趣，不履古人轨辄。

　　如《池塘秋晚》是也，又有一样工致，学吴元瑜，此轴属之。其余余所见甚伙，大都为董玄宰所谓宣和主人写生花鸟。时出殿上捉刀。虽著瘦金小玺，真赝相杂，十不一真也。图为绢本，立幅，画腊梅小禽，水仙数本。重设色，烂若文锦流黄。其色晏阴，看以日中，犹如秉烛。盖以岁月深沉，益其典雅。叹此宫制奇珍，

果然迥出凡世也。幅中书宣和御制并诗：

山禽矜逸态，梅粉弄轻柔。已有丹青约，千秋指白头。

马和之·山水双册　春宵鹤唳·秋空隼举

白纸本，白胜银涛，斗方对幅。余见此画于玻璃橱中，为之屏息噤声。菱蔓弱难䒡，杨花轻易飞。点似微埃，笔如飘雪，仙逸之品也。空山深涧，溟蒙之中，画双鹰翀虚沉碧，尾羽自由，其细令人短视，此无象之迹，对似隔世，看犹之想耳。宋高宗最爱马和之画，尝自写毛诗，命和之补图。

梁　楷·泼墨仙人册

梁白梁，东平人。嗜酒自乐，待诏画院，赐金带不受，挂于院内而去，世俗以为梁风子。此画署款梁楷，在幅左下方，以历数装治剪裁，仅存字之半矣。画为泼墨，旷幅唯一仙人萧散，广颡疏眉，两耳藏肩，皤腹而方步，袍裾则尽墨也。事之奇之至者，梁画，蜀之余，绘之流也。唐贾公彦《周礼·冬官注疏》有云：

画缋二者，别官同职，共其事者，画缋相须故也。

乃知古人画绘非一事，舅氏以蛰著《六法通诠》，言绘为随类赋彩，画为骨法用笔。泼墨之得谓绘，以其不见笔踪。盖取象同以面而非线故。虽然，墨之泼，鼓笔以行，亦骨法用笔之扩充。绘与画之间之一法也。元明人惜墨兼泼墨，而笔法始穷其变。自唐末项容泼墨，王默师之，取墨以头髻。蜀人石恪，杂用蔗滓，刷墨以绘。因而梁楷，而法常，而玉涧子温。其后传入日本，演为草画。故余曰：梁画，蜀之余，绘之流也。而李九嶷《紫桃轩文缀》云：

每见梁楷诸人写佛道诸像，细入豪发，而树石点缀则极洒落。若不住思者，正以像既恭谨，不容不借以助雄逸之气耳。

志夫此，亦可以观矣。何者？泼墨成绘？乃进于绘者也。未始非画而无真笔也，游戏拾得，要必日精月到，先自细入豪发。复岂一蹴而跂然哉。

赵伯驹·春山图

白纸本，长挂轴。郭熙云：春山淡冶而如笑。此图山扑空翠，泉流淳醴，景星庆云，照人怡悦。其间馆舍田畴，桃花竹树，物物甚繁，用笔细简，临古之作也。葱嫩玉润，秀而不佻。其色无碍，重乃不寔。千里师大、小李。文嘉《书画纪》载李昭道《春山图》，此其模本耶。盖宋人规模晋唐，无不松秀。而其一代之画风则极峻整也。峻整者何？蜀画之遗韵也。其靡然一世，有如《宣和画谱御制序》云：当时只知以蜀画名家者。

汉宫图

宫室与屋木、山水分科。最古有汉武帝《甘泉宫图》，而后之能者，非但知折算可以济美也。故此本旁及人物、器用、水木之胜，无一不精。图为绢地，团扇式，写汉家上苑故事。为嶒殿重檐，密树繁荫。名花奇石，春暗帘栊。更西为阁道，飞接露台，悬圃危云。其上游者萧散，无复人间世也。平远以往，暮烟围合。山色夕照中，嶙峋都作水晶骨矣。北宋画笔峻整，而与《春山图》取法隋、唐如其松秀者自同。董其昌曰：画欲暗而不欲明。此指气韵言之，非谓画法上之明暗也。是本大设色尤妙，用大青褐而斑驳层晦中，朱黄熠耀，瞳瞳似有镫影往来也。

吾舅氏拟宋画于金，此但在不欲明处见之。上另纸董其昌题字。

牟　益·捣衣图卷

牟益，字德新，南宋人，生平不详，其画传世极少。李伯时《豳风图》，安麓村鉴定为德新笔，余未见也。此卷白纸本，长文，佳墨素描，未赋色。开卷一段空寂。寒菊丛茂，小枚冻蜂，僵来集止，次展得修梧碧柯，几处殿基曲阑安整，广除闲静，才二三女子，卷霜帛，下玉庭，窈窕姝妙。次后绞练初成，服用左右。或投香杵，或扣玟砧。所司不一，各尽其态。至于时异今昔，裁量为难，称腰准领，不胜其愁绝也。全卷迄此而止。画中人物约三寸，大致周昉，衣纹甚简，面如削玉。器什之微，一一皆妙。更以纸泽太清，墨华太明。以拟嫩水游鲦，洞见肺腑，真绝色也！有明吴彬之《二十四圆通册》最为逼近。卷后毕良史书谢惠连《捣衣诗》，德新自跋二通，凡三十二行。观于汉晋画卷，左图右史，逐节标写，书以补画之遗。此则格制变古矣。

夏　圭·西湖柳艇

绢本，高三尺，宽二尺。绢素且渝败。已然春浅西湖，竹屋纸窗，风抬雨架，世界水天柳色，都入烟笼雾吹。数小艇，搭桨攀篙，斜横水面。岸上两篮舆，总是三竺六桥游兴。此幅用笔简重，渲染淹滋，为夏圭画中之秀。

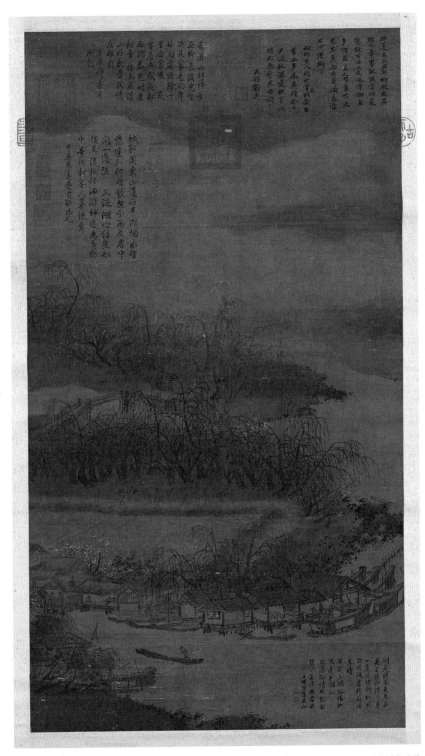

宋　夏圭　西湖柳艇图　绢本浅设色　台北故宫博物院藏

长江万里图卷

约为元人摹本，随卷随展，长至数丈。高江急峡，水陆盘错。其间屋宇人物，安置奇险。笔墨之神，固沉著痛快。观其天被山欺，水求石纵。侧目颠危，亦犹隐居放言，可当处士横议。吾舅氏邓以蛰以艺史称之，拟于诗史，岂不然哉！

宋　夏圭　长江万里图卷（部分）　绢本设色　台北故宫博物院藏

朱　锐·赤壁图卷

　　纸本，短卷，设色清润。蜀画，江南之间有郭河阳，介乎蜀画、院体之间者。有此一种笔墨，极应物之能事，而自出杼轴。无紫鱼金带人之袭成蹈陋习气，又不及成都卖卜者流之豪俊纵爽也。卷脚写岩径盘折，青松万株。天风吹袖，白日西流。江上位置，想从刀尺嘉鱼。盖江出西陵，峰回夔万，乃合沅、湘、汉、沔，有此奔放肆大之壮观也。画无款，后有金赵秉文大书《赤壁词》。此幅曾经项子京收藏，原称作者朱锐。元《遗山集》中有题赵闲闲书《赤壁词》，末云：《赤壁图》武元直所画。则知此图为武元直手笔。元直亦金人，明昌中名士，以时以地无不合。此说余闻之马衡云。

钱　选·秋瓜图

　　白纸本，小立幅。纸笔清莹，调色幽妍。秋瓜以苦绿重渍，其墨深厚，古丽同于三代金玉之土锈血侵，令人爱饱，只未可抚逼捧出耳。霜畦成实，生意蔽苫，更作斗草数茎。秋色乃以秀细为美。纸上题诗，行草极佳。诗曰：

　　金流石烁汗如雨，削入冰盘气似秋。写向小窗醒醉目，东陵闲说故秦侯。

荔枝图

　　白纸本，长立挂轴，大设色。梃柯贯幅顶，枝叶如云，墨绿加暎中，垂离支累累。醉紫酡朱，寒色噤齿，极眷之羞荐，南国之嘉果也。上有牟巘之题字。古人画用朽，但余未曾见画中朽样遗迹者。观巨然《秋江待渡》及徐幼文《庐山读书图》二幅，画前均用最澹墨钩过。画时随画随改，不复拘拘于原来位置，有用朽之意，但

金 武元直 赤壁图卷 纸本水墨 台北故宫博物院藏

非用朽。清癯老人荔枝图用朽显然。朽笔过处，纸微有损痕。亦不全在依朽落墨。其清新潇泼，岂朽所能限。特异于后人率尔操觚，无经营惨澹之可言也。

牡丹卷

白纸本，不著墨，但以粉采渲澹。独花大如椀，瓣瓣钩带，叶叶相交，唯是清新之笔。壮丽无伦，犹自古法，不似世态状物猥琐为巧也。自题诗已不全忆，故不录。其小行楷藏敛多姿，隔水元人题跋甚众。首段另一纸赵吴兴题字，如不相属。中见郑元佑、倪瓒诗。乃知瓒为遂昌之门弟子也。余又曾见玉潭翁《蟠桃松鼠卷》，同此气韵而笔采斑驳，如古褪漆。恽寿平没骨花卉甚精，可以似钱舜举，而湿俗未及元人。

野芳拳石

小页楮本，两拳石不染色。小草开丹花。不可知名，寄情不胜。

江帆山市

澹碧笺，小横幅。小笔苍郁，写烟岚细皴层染。草树水石。微妙不可言。壁磳凿险，山市据冲，商旅往来，担载相继，渡口一人行李，匐匍礼一长者。当有故事出处，为此画之主题也。江上波涛汹涌，帆樯浩汗。近岸一巨艑，重楼飞阁，鼓棹前进。其中人物作息无数。微密如聚金粟，而神情生动。是幅立才八寸，宽一尺二寸许。山高水阔，罗致群有，无搜剔之巧，气韵雄秀。恽格云：宋人千岩万壑，无一笔不减；元人空山疏树，无一笔不繁。唯此图为宋人之经营，

同元人之用笔，法不相越，盖自营丘入手也。

宋元明人书册

　　册为故宫博物院所有。自北宋徐铉、李建中、杜衍、范仲淹、蔡襄、苏轼、黄庭坚、米芾，南宋吴说、范成大、朱熹、陆游，至元明鲜于枢、赵孟頫、郭界、马治、余阙、王宠、宋克、李东阳、祝允明、文徵明、陈璧、王鏊、王守仁、黄道周夫妇、崇祯帝诸人墨迹。旷观伊古来，书道之变，于晋宋六朝为极。齐末王融图《古今杂体》有六十四书，余经增为百体，浸益滋多。删摭之外，犹存一百二十体。唐以后王羲之独传，锢于格律，至唐变极斯定矣，此逸少有致然也。五代杨凝式始与大令同一生动。苏米扬波逐澜，格律遂废。人自面目，臻宋季一代之盛，瓣香属在大令也。刘后村集跋米帖诗云：

　　大令云亡笔不传，世无行草已千年。偶然遗下鹅群帖，生出杨风与米颠。

　　赏重献之乃思陵始，献之尝说父须变古，其书卓荦大度。顾恺之《女史箴图卷》书箴有其典刑，遂使宋人书法出之天性，岂肯因人而立。甚至杜、范、朱、陆，直忘其能书，故能工耳。元赵魏公更入晋唐，一时书画家为字颇趋秀逸，无宋人佼怪。迨明无复规规于二王。时不成字而极知书，亦变之至也。奇者书之往，正者书之复。商、周为奇秦为正，西汉为奇汉为正，魏、晋为奇唐为正，宋、明为奇而元为正，远古唯恐不奇，近古唯恐不正。宋而后论书，衡量书家之铨次，宁以正可也。此册于二十五年（按：1936年）暮春，在南京考试院展览。时余执教池阳，兼程往观，以课事未可久旷，仓卒归，不及著录。事隔八稔矣。岂能一一追想论次。书存且以待访。

元

公元 1206 年—公元 1368 年

周元素淵明逸致

紙本。小頁。此是淵明醉意。曾何取譴。雅量不窮絜巾深

岸。兩童子左右掖以行。如不勝其跌宕也。東坡詩要知

真放本細微。奕奕之筆有真放細微之妙。

元

一

周元素·渊明逸致

纸本，小页。此是渊明醉意，曾何取谴。雅量不穷，累巾深岸。两童子左右掖以行，如不胜其跌宕也。东坡诗：要知真放本细微。奕奕之笔，有真放细微之妙。

高克恭·云山

白纸本，中堂幅。不为妞怩细碎，但见整峰巨石，大木奔涧，云气蔚蒸，波涛荡漾，墨色之佳，能使一殿凉润。习习生风，快哉！百尺兰台，尚想披襟当之。不见高房山画又经年矣，后于美术馆遇《云横秀岭》直幅，诗斗有明王铎题字，位置甚佳，巨然而兼米法。非不韶秀，而的非真迹，与洞天山堂同其流品，余以为皆元人摹本也。

赵孟頫·鹊华秋色卷

纸本，横卷。画至于此，知自然之造妙，得窥见宫室之美。百官之富，唯鸥波此制极天地文章之经纬矣。董玄宰跋云：有唐人之致去其纤，北宋之雄去其犷，是北苑之沉厚，亦右丞之清淑。积墨如雨砌苔晕，雪渡波光。敷采之奇，磨丹刮碧，非亲见者为之鼓舌取喻无益也。幅前画古树杉椿榆柏之属丛翠，汀洲沙脚，回互之滋，荻芦无际，风将水送，莎叶帔离。小舟四五出浅港，轻微若花须，人才黍米耳。柳阴合黛，露茅檐槿户。染臙脂紫，开门看水，一人守罾罟捕鱼。屋外更有人家。前庭点月黄作小羊群，济济一牧童趋后。晴川落照，远木深森，一峰莹然苍翠。遍体璎珞者，华不注也。汗漫穷目，平原千里，其

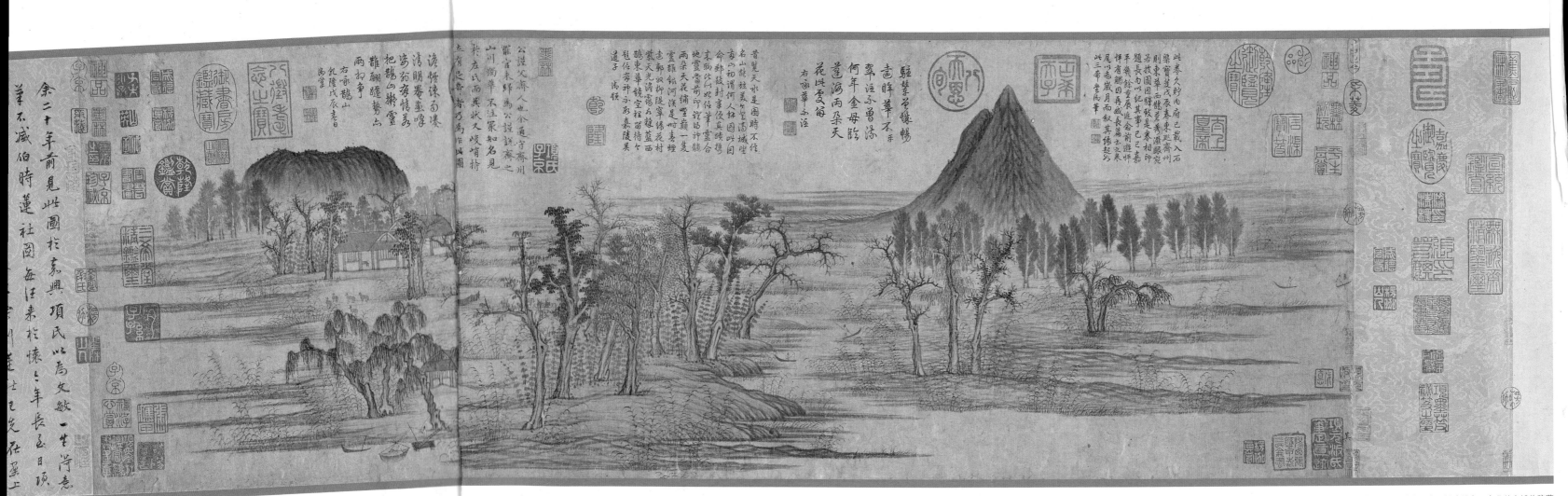

元　赵孟頫　鹊华秋色图卷　纸本设色　台北故宫博物院藏

西则鹊山。自序其上云：

公谨父，齐人也。余通守齐州，罢官来归，为公谨说齐之山川独华不注最知名，见于左氏。而其状又峻峭特立有足奇者，乃为作此图，其东则鹊山也。命之曰《鹊华秋色》云。

题字小楷，精严犹复俊逸。隔水卷后，董太史凡四跋识。壬申初夏，余从北平回皖，过济南，登千佛山，望黄河一曲，指点烟螺，鹊华高并，正鸥波囊楮中景物也。其间树石村郭，渔牧陶稼，情神逼似。西画亦写生，无是过也。序云"其东鹊山"，则方位倒置矣。

重江叠嶂图卷

长丈余，纸本完好，此卷峰岚石华，纯然北宋标致。郭河阳之深润更其清逸者，卷尾双松，秀植可爱。远山连绵如列屏。水天空澹，舟楫安稳，中流一段，壁嶂嵚崟。古寺危构出石棱间，极有思致也。虞集隔水题诗曰：

昔者长江险，能生白发哀。百年经济尽，一日画图开。僧寺依稀在，渔舟浩荡回。萧条数株树，时有海潮来。

书法劲重。

枯木竹石

纸本，中挂幅。破笔飞墨，写大石运臂，枯桍生枝，草草而成。石树之交，风篁丛密。笔锋脱颖，墨法精微，浓胜黛绿。水晶宫道人诗：石如飞白木如籀，写竹还应八法通。会若有人能解此，须知书画本来同。盖为此画论著也。

人马小页

　　纸本，斗方小幅。白描不加染，运笔如发丝。呼应遒劲，神贯气满。不觉蹄尾各索有声。前一引马丈夫，垂袖方步，意态闲雅。幅右有指刮痕，划然甚深，最可惋惜。夫有绘画刻铸之初，杂取云、龙、饕餮、螭、蜼、夔、虎为壮观，尽诙诡奇怪之变态。《韩非子》客有答齐王问者，曰"犬马最难"。此已开象物之风气，入汉极生动之能事而画马尚矣。唐张爱宾《历代名画记》述古之秘画珍图篇，著录马像图八，疗马百病图四。西汉物也。其时画家陈敞、刘白、龚宽并善牛马。汉以天马葡萄入镜背，因知汉武帝拓边疆，渥洼、大宛之种，天闲十万。足以雄武汉家之威仪也。传写之意，其在兹乎。周《穆天子传》称八骏，吾固知其书之为伪托也。画马作者代有其人，唐宋曹霸、韩干，李龙眠以次，至元赵子昂而绝。

怪石晴竹卷

　　谓赵孟頫开元人风气之先，毋宁指为竹石一派，至于人物、山水可阑入宋。《怪石晴竹》短卷，石一拳，竹一枝，已是元人萧洒，而皴矸齐整。主峰以大坡麻，其下卵石几蔂，则为蟹壳。李成《读碑图》用石如此，全事但竹墨最浓。赵善长有竹法曰龙角凤尾金错刀，即从浓密取意也。

管道昇·万竿烟霭

　　横卷，高六寸八分，长三尺三寸。纸色缥玉，盈盈一川，却似月里烟花。水中芦笋，万竿洞长，萋萋吐绿，绝此清淑之气，顿觉天下余墨，一一可憎。

亦闺房之秀，人所不能有也。上题至大元年春三月廿又五日，为楚国夫人作，于碧浪湖舟中，吴兴管道昇。后押管道昇及仲姬二朱文印。

竹石

管仲姬竹石立轴，诗池董文敏题字，纸本也。连林人不觉，独树众乃奇，仅此一枝。暎见魏国眉宇，玉做秀色千斛。

黄公望·雨岩仙观

大涤子《海涛章》曰：

海有洪流，山有潜伏。海有吞吐，山有拱揖。海能荐灵，山能脉运。山有层峦叠嶂，邃谷深岩。巉屼突兀，岚气雾露，烟云毕至。犹如海之洪流，海之吞吐。此非海之荐灵，亦山之自居于海也，海亦自居于山也。海之汪洋，海之含泓，海之激啸，海之蜃楼雉气，海之鲸跃龙腾，海潮如峰，海汐如岭。此海之自居于山也，非山之自居于海也，山海自居若是，而人亦有目视之者，如瀛洲、阆苑、弱水、蓬莱、元圃、方壶，纵使棋布星分，亦可以水源龙脉推而知之。若得之于海，失之于山。得之于山，失之于海。是人妄受之也，我之受也。山即海也，海即山也。山海而知我受也，皆在人一笔一墨之风流也。

董逌《广川画跋》则曰：

世之评画者曰：妙于生意，能不失真，如此矣，至是为能尽其技。尝问如何是当处生意，曰：殆为自然。其问自然，则曰：能不异真者，斯得之矣。且观夫天地生物特一气运化尔，其功用秘移，与物有宜。莫知为之者，故能成于自然。

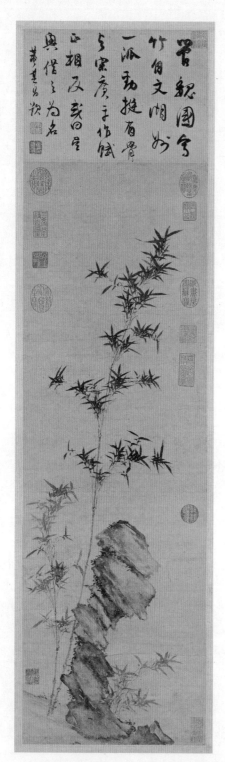

元　管道昇　竹石图　纸本设色　台北故宫博物院藏

余则曰：海之自居于山也，山之自居于海也。岂其然哉？是海山自居于我也。天地生物特一气运化尔，其功用秘移。与物有宜，果莫知为之耶。成于自然者，理也，律也。吾人心灵以从事活动者此也。克罗齐谓物质者，为精神所不能解现之实体。见于人心者，莫非声音颜色。乃一气运化其功用秘移与物有宜，有待于人之直觉，曰精神活动而做成自己倾向寱以有之也。顾长康曰：神仪在心，离于精神活动一寱之生动，则物物无复形色相属矣。夫如是，朝日鸟语，则我之性情。山莹川媚，我之颜色。烟云变灭，我之戏娱。山浮海啸，涧濑悲鸣，是我之鼓舞、跌宕、吐纳、回环。一如黄子久之居籠缬山中，风雨如晦，俯仰川谷。忽忽人莫如其所为，其生动气韵往来（顾长康之曰神仪，克罗齐之曰直觉，即）于胸中。有不尽者，意有不尽者也。出于一寱之感动觉然廓彻于心曰意，表而出之延于意曰韵。夜深风竹敲秋韵。此秋意以风竹敲戛以延其韵也。韵者，倡于倡喁，出虚成菌。以一气之运化连贯，抑扬翕张而为一生动之活体也，即我之予以表现赋之也，应节中规，极其至九曲羊坂。善御者亦能六辔和銮，中乎桑林之舞。语其生动，必有其气韵。气韵之雅俗凡俊种种。胥恃意以然也。故欧阳修曰：

萧条澹泊，此难画之意。画者得之，览者未必识也。故飞走迟速意浅之物易见，而闲和严静趣远之心难形，若乃高下向背，远近重复。此画工之艺耳，非精鉴之事也。

由是观之，意之深浅，即气韵有其得失，且亦有其难易也。意者，可拟于此，亦拟于彼。宋以前人之意拟于位置，曰写真，曰传神。张爱宾谓守其神，专其一。意拟于画，待而后动者也。元人之意拟于笔墨，曰写意，曰逸笔。倪瓒谓

逸笔草草。意拟于画，不待而动者也。方其大痴忽忽人莫知其所为者。养之于心中，见之于笔下。不异留遗，而触类无尽。沈宗骞论大痴画曰便，是之谓也。大痴画余所见凡二本，一本《富春山居图》卷，是摹笔。清高宗必其一味赏识而题写殆遍者。其余皆影印本也。《雨岩仙观》，淡黄色纸，直幅册，设采青赭。幅前从远色著手，夹溪烟树，渔屋数家。松顶飞白云，层观出丛木。接观一峰回立，间以石陀。自山下起竖点沉痛。次上、次落、次大，大至忘形，令人震惊。以是峰头高处最近，观者尽作飞仙游空俯瞰也。峰后一峰，翻为米家落茄，苍润浑厚至矣。幅上诗一绝，行书三行，诗云：

积雨紫山深，楼阁结沉阴。道书摊未读，坐看鸟争林。款子久。

曹知白·群峰雪霁

曹知白笔，前后凡三见，使我心折元人者以此也。此图挂轴装，白绵纸本，不设色。左置一松，扶疏小树欹之。树前远水清浅，其涯磐石数枚，露脚。画深檐水殿一间，绮窗重闭，其中居人。可听寒林折竹声也。殿后群山复岭，益远益清。有墨如银，此雾色也。郭熙雪景宗李成，曹知白更取法郭熙。然则熙发明有未至者，知白尽之矣。复于巨然为近，以知严于家法者，未许独守而不相通也。此等笔墨，已到北宋而尤虚落，异乎元人其余草草，乃笔法之用。亦有其贞坚不可移者，意真笔正也哉。幅上黄子久题字，极致叹赏之意。

山水一册

云西老人此幅，一过疑不甚精，迁延而后事事精绝。洵河阳家法之穷观也，

而不为碛硝补苴。唯山岚石色，一笔都了。泼纸地老天荒，山中九月，长松落落，卉木蒙蒙。一屋支茅，瓮牖挂席，嶕峣一径秋风，何寂历乃尔。可想作者其人，如阮光禄在东山，萧然无事，常内足于怀也。上纸王元章、全美、巽志生、郑遂昌、顾易题诗殆遍，全不及录。

顾　安·拳石新篁

纸本，高册。一角飞白石，健豪画竹一枝快纵，文与可写竹旁见侧出。此又为仰叶，虎虎神俊，非关形象。蛰舅言画家始于用笔，真千古名言哉。

平安磐石图

以状风月雨雪。此宋人之能事也。顾定之《平安磐石图》，不徒写竹，而兼写风。此图绢本阔幅，密竹流泉，是大手笔。然竹受风曰笑，前迎后合，其态尤在竿干。后来之人，不足物理，但叶叶一向以为风。诚陋矣！乃状物宋元人之不相侔，固亦有不谓之不相及者在也。

顾安倪瓒合作·枯木竹石

巨横幅，白纸本。老笔波澜，墨花带暝。画古树疏竹萧洒，石色如云母，森然孤绝。竹树之间，铁笛道人退笔飞墨题字。字无大小一齐，不成横衡垂直，不分是画是字。魄结魂交，何其沉痛。其诗曰：

迂讷老伧久不见，醉中画竹如写神。金刀剸得苍龙尾，寄与成都卖卜人。

款铁龙笔。此种境界，忽忆王晋卿记孙虔礼千文。谓至其纵任优游之处，

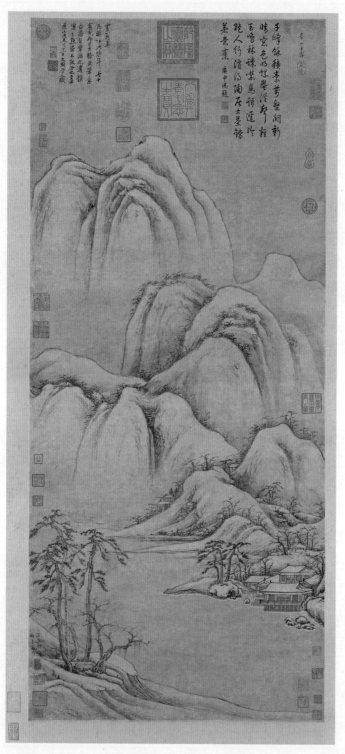

元　曹知白　群峰（山）雪霁图　纸本水墨　台北故宫博物院藏

乃造于疏，以为非窦臬所能知。其于此纸笔墨之疏。又出之接力竞足。噫！得不为臬也鲜矣。《清河书画舫》著录张云门古木，顾定之疏篁，而杨铁崖题字，是称三绝。向后倪元镇骈纸右方，为添秀石。连络树头竹叶兼题识，淋漓大奇，余之所见即此幅也。

吴　镇·双松平远

绢本，水墨巨轴，墨缘汇观吴镇《江雨泊舟图》著录文中称双桧平远，盖实桧也。双管直放，根顶两齐，剥葡裂节，圆健而清坚。一丈以上，始枝条畅茂，叶脉幽森。落阴围百亩，其下陂陀。点苔斗笔斛墨。鹘突沧洲，藉来冻雨如骤。回溪看涨，皋岸源头。遥峰苍平烟外。松高贯幅顶。山头才齐树脚耳，位置合窠石与全境。画之所仅见也，唯是乾坤之整。董巨往矣，可以俯仰百世。

洞庭渔隐

或者题独钓图，中立幅，纸地微污。古松奇拙，老树横酣。隔岸山峰长皴麻皴，大圆墨点。策雨鞭风，核心独战。山下小艇。一人纶轴钓，其境阒寂。上书渔父词一章，词曰：

洞庭湖上晚风生，风搅湖心一叶横。兰棹稳，草衣新。只钓鲈鱼不钓名。

款梅花道人戏墨。幅左旁丹书梅花道人戏墨，小草亦佳。

中山图

白纸本，高七寸九分，长二尺六寸六分。宗法董源，不与巨然方驾。通幅

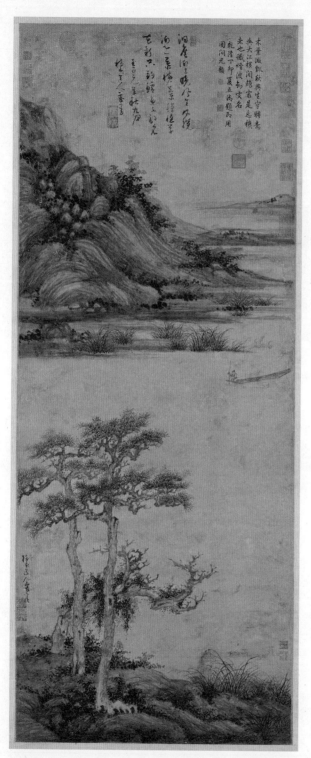

元　吴镇　洞庭渔隐图　宣纸水墨　台北故宫博物院藏

不著树，起处群峰缅连，烂缦众皱。大笔直取点，手腕老辣。自必林木森蒨，万山之深处，簇出双峰浓靡，其色如璠瑅。此晴空霹雳，云盖移阴也。孙兴公《天台赋》。"倒影重渊，匿峰千岭"，松泉老人引以状之，实获我心。款题至正二年春二月，奉为可久戏作《中山图》，梅花道人书。下押梅花盦朱文印。嘉兴吴镇仲圭书画记白文印。

秋江待渡

绢本，高横装。此幅全模巨然《秋江待渡图》。直到董源地步，一片秋老江南。赵武灵王胡服骑射，虽曰过激，欮有以哉。

华溪渔隐

纸本，立轴，浅设色。通幅不多着重墨，唯以澹笔写江上山石。四面沉厚，荆浩法也。山麓一带密树幽邃，泉口清洌。幅前画苍松敧正为林，落脚水屋数间，檐与纸边相齐。便觉松阴凉润，岭光寒潽。坐我楹栋深敞久矣。

竹石

纸本，立轴。月铺霜吹中，竹叶三五个既，秀梃已至。幅右下画大石一块，色如苍玉，大横点。澡渍至不知若干百次，而有此虚灵通透。顽石邪，飞烟邪，美不可以加矣。

筼筜清影

小立幅，纸色鲜洁。松烟墨采深秀。自左斜出一枝，枝梢草法，洒洒出群。破手一叶如箭，攒心个个相属，泠然清疏一丛。上半幅草书题诗，点画使转，且前且后，与竹意相合。竹法之古，不数唐人，其由来悠远。然宋人最霸，明人最巧。元人之于竹，尽善矣，人文之极也。

赵　雍·采菱图

直幅，纸本，蠹损已甚，高约四尺。雍于王蒙为舅甥。《采菱图》山石用焦墨赭染，皴擦入纸，不着而甚力，可为黄鹤山樵画法之绪。逼似唐人李思训也。幅前双松出色，柯干细劲，笔如麦芒，有云汉夏寒之姿。相齐丑榆一株，自顶一段枯秃，皮骨绽剥。枝叶荣茂之处，垂垂已可攀矣。坡下水殿三间，深砌疏棂，安置奇雅，此亦性灵之尤，笔笔可以名姓，岂止位置向背而已。苏格拉底谓普鲁达邱斯言车床量尺独美，何如此耶？凭槛平塘万亩，澹渍花青，聚散为菱藻。弥望山陬水涘，远近波心，数小舟，漾以清扬。采菱女儿，皆红衣高髻，略有圈点生动，遥岭瘦秀，林里人家，余纸但为天宇高旷也。款在上幅左侧。字体雄古，下押仲穆朱文印。

朱德润·松冈鸣瀑

董香光《画旨》云：

唐人山水皴法皆如铁线，至于画人物衣纹亦如之。此秘自余逗漏，从无拈出者。休承虽解画，不解参此用笔诀也。

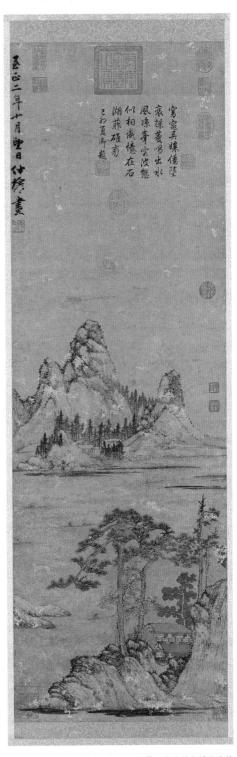

元　赵雍　采菱图　宣纸水墨　台北故宫博物院藏

《画旨》之文如此，吾人试一颠倒读之。曰：唐人人物衣纹皆如铁线，至于画山水皴法亦如之，是之为愈也，何则？盖画至衣纹皴法用笔，非复远古绘画相须之画，而为书画同源离绘独立之画也。重在骨法用笔，挂以为畛界之谓。《说文》："'画'，畛也。象田畛畔所以画也。"《释名》："画，挂也。以采色挂物象也。"中国有画以来，物象先云兽而人物。唐人山水皴法皆如铁线，政由人物衣纹画法用笔而来也。此余颠倒《画旨》文句读之意也。此种笔法最古。画乃笔与笔相比以为形象，于形象而非一笔可了。故初创山水，树则夹叶双勾。山则钿饰犀栉，不足异也。作画用笔有两种：一曰轻、疾、遣，一曰重、迟、留。其理莫非透入书法关钮，但在山水至南唐董源始以重笔，山用皴麻，树用点攉，笔笔皆象，近不成形。流派元明用笔之法曰写矣，宋以前笔笔相比以为画也。入于元明，笔笔皆象以为画也。笔笔相比，止于用笔勾廓为之，其象在面。笔笔皆象，兼及墨法，如灯取影，其象在体。自兹以往，人物山水画法不可通矣。元人取法宋人，不出董源、巨然、李成、郭熙。特于元人曰写，此宋元画法之分。朱德润松冈鸣瀑，其画法是郭河阳而非者，盖写法也。帧高一尺五寸许，阔约八寸。纸本，青赭澹设色。松冈全为远景。写松干叶一笔皆成。立峰岩岩，有皴无廓。澹墨嶙峋，绝无勾勒。垂壁蘸新墨写攲树悬藤拖点之，澄江如洗，其鲜润溷目至于此也。

唐　棣·霜浦归渔

　　余昔览唐卢鸿乙《草堂十志图卷》，结意在山水，而人物屋宇为主。今唐子华霜浦归渔，结意在人物，而林木泉石为主。何哉？以还其一代之所胜故也。

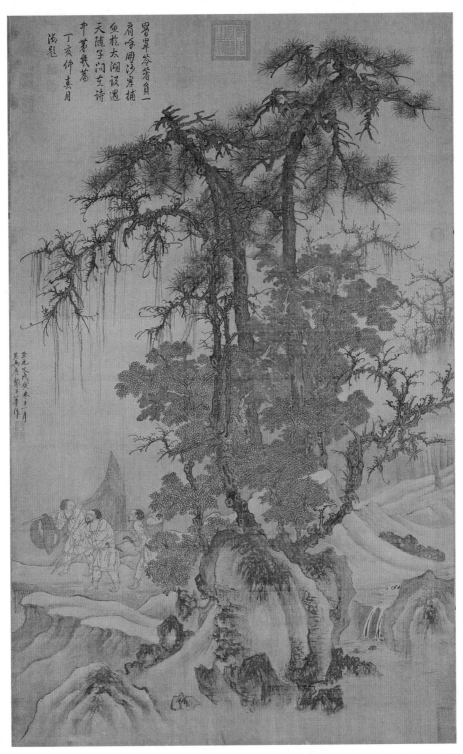

元　唐棣　霜浦归渔图　绢本浅设色　台北故宫博物院藏

107

此图绢地，大挂轴。篇幅清旷，可为壮观。绿涧山道。高树霜色，完全郭熙。树下三四人物，烟月朦胧，肩荷相与归矣。

杨维祯·岁寒图

倭麻纸本，直轴。放手一松，鳞甲清古。横枝疏叶如车辋，顶上半出枯死，有积雪之色。茑萝胃络之，晚风泠然善也。余尝谓圣人与人为群，至人与己为群。铁崖，元之高士，方其衔觞赋诗，意与兴会。则神来之笔，锤入微茫。为字为画，未觉汪洋自恣，为可乐矣。

陈　琳·芙蓉秋凫

陈仲美画秋凫水畔，纸角带露花树一枝。赵孟頫润色兼小识，用分篆之笔，为崔白写生，尤觉气韵高华。上幅仇远题字，大意谓客有以千金买能言鸭者，此虽不能言，亦非千金勿与也。

盛　懋·清溪静钓

纸本，浅设色。幅左楷书题至正四年中秋望日，钱唐盛子昭为士瞻友兄作。下押盛懋白文印、子昭朱文印。子昭学画于赵松雪，此帧乃有其体器安重。看似生成者，近林杂树叶，用个字大点。银鸾承露，墨玉生烟，荫溪木石落落。只树里一舟坐人物，细文细理，微妙无对。虽精粗殊调，而气韵不隔，真常理所不能尽也。

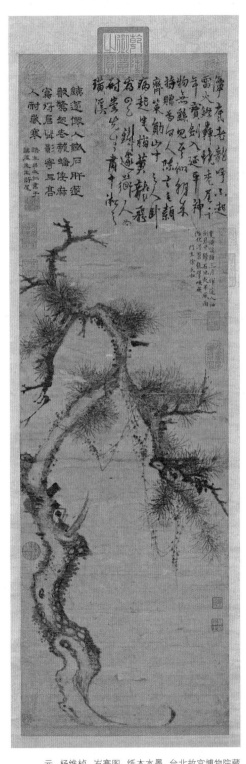

元 杨维桢 岁寒图 纸本水墨 台北故宫博物院藏

王　渊·花鸟

纸本，立轴。康伯父《绘妙》云：若水尤精墨花鸟竹石。此幅是也。唐《殷仲容传》：仲容工写貌及花鸟，妙得其真。或用墨色如兼五采，然则唐人已然。图中作榛棘花朵，群禽翔集。非阑莳中物，笔墨冷涩，无丝豪插戴脂粉气，甚精甚工，亦觉野逸天成。虽曰师黄筌，而不绘采，绝非《画史》之画也。王渊早年习画，赵文敏多所指教，钟鼎山林，天性存人，赵氏不能夺也。

朱叔重·春塘柳色

张爱宾《名画记·王维传》曰：

蓝田南，置别业，以水本琴书自娱。工画山水，体涉今古。

古所尚矣，今则何如？山水之变始于吴，成于二李。右丞猎奇，不出此也。故唐朝《名画录》曰：

其画山水松石，踪似吴生，而风致标格特出。

谢肇淛曰：

李思训、王维之笔，皆细入微茫。

陈继儒《书画史》曰：

京师杨太和大夫家，所藏晋唐以来名迹甚佳。玄宰借观有右丞画一幅，宋徽宗御题左方。笔势飘举，真奇物也。检《宣和画谱》，此为《山居图》。察其图中松针石脉，无宋以后人法，定为摩诘无疑。相传为大李将军，其拈出为辋川者，自玄宰始。

然则王摩诘体涉今古，信不谬矣，而余犹有说焉。案《宣和画谱》载内

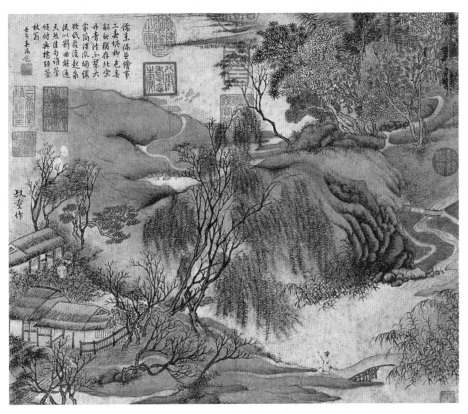

元　朱叔重　春塘柳色图　纸本水墨　台北故宫博物院藏

111

府收藏右丞画一百二十有六，山水则《山庄图》《山居图》《栈阁图》《雪山图》《剑阁图》《唤渡图》《运粮图》《雪冈图》《捕鱼图》《雪渡图》《渔市图》《骡纲图》《异域图》《早行图》《村墟图》《度关图》《蜀道图》《山谷行旅图》《山居农作图》《雪江胜赏图》《雪江诗意图》《雪冈渡关图》《雪川羁旅图》《雪景饯别图》《雪景山居图》《雪景待渡图》《群峰雪霁图》《江皋会遇图》，此外尚有《钓雪图》《江山雪霁图》《花树云山图》《辋川图》《江干雪意图》。古之作者，每创一图，皆有格制，其笔墨足以副之。后之因承其意者，即其题意，即其局格，即其笔致，不差改定也。不如是，即谓之杂。观夫以上目录，可知踪似吴生及细入李思训之作，断为《蜀道图》《栈阁图》《剑阁图》《运粮图》《骡纲图》《度关图》《山谷行旅图》是也。山水图三十三，而"雪图"居其十五。"雪图"者，右丞之创格也。后之李成、范宽、赵幹、郭熙，为以雪图得意者所从来。董玄宰一见赵文敏雪图小幅，定为学王维，乃用是以自喜。更有乡江小景，如惠崇、王诜、赵令穰、马和之、赵孟頫、朱叔重之在王维，又花树云山一格所衍出也。至以破墨归之王维，为南宗衣钵，则附会莫甚焉。破墨者，不问设色抑水墨。由澹积浓，或青绿肤厚至廓具不清，而以焦墨醒之之法也。与《考工记》绘画之事后素工同义。由来画法所不能废，岂独王维云乎哉？张爱宾评其破墨山水，笔迹劲爽。止于笔迹劲爽特见之破墨而言，值其时破墨傥为维之一法，率举言之，人将不知为何物。米芾《画史》言曰：

世俗以蜀中画《骡纲图》《剑门图》为王维甚众，又多以江南人所画雪图命为王维，但见笔墨清秀者即命之。

112

又曰:

王士元山水作渔村浦屿雪景类江南画,王鞏定国收四幅,后与王晋卿,命为王右丞矣。

蜀中画、江南画二者,即明莫是龙发明南北宗之两大系也。骤纲剑门、渔村浦屿,诚以风物环境使之然,王维何与焉?画至唐宋,画与诗文合意。唐诗,诗之领袖也。王维,唐山林诗人之宗匠也。山水画以意境胜,则南北二宗尽不期然瓜葛之于王维也。朱叔重此帧纸本,立轴装,青绿大设色。画乡江小簇,止于花树云山之意。惨淡之志,益见容与。近岸茶园苑舍,绕舍皆柳。柳下一人过桥。风中杖履,隔溪春树流泉。沙汀芳草,花枝鸣禽以外,远水空明。水暄日影,以轻粉笼次,便为暖玉生烟之色。幅上款书叔重作,下钤铆蓝色小印。又有《秋山叠翠》立轴,全不类此,一时未能欣赏也。

方从义·高高亭图

　　生纸本，落纸烟云。一峰忽见，右起欹崖。一亭结顶，独树傍植。何事象后偃蹇，但觉耳际风生，眼中突兀，山腰以下水墨浑同，更刷更浣耳，元画之最生动者。

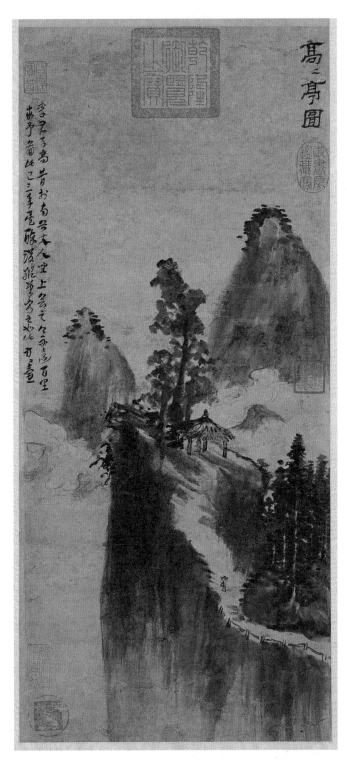

元　方从义　高高亭图　纸本水墨　台北故宫博物院藏

神岳琼林

　　白纸本，高约四尺，宽一尺二寸，设色青赭。前景写危磴斜桥，风多水急。深山大木，皆以侧取势。主峰右出，唯露腰顶。擒空水墨苍润，不厌一再浇漓。落苔之妙，动目赏心，令人未饮先醉。

山阴云雪

　　小幅，立轴，纸色黝暗。细笔水墨横点，如如之动，纸上生澜。孤峰双树，云气一浮，积石落叶间，阴崖夜泉，淅滴一线，清沁之至。错欲移舟承之盈瓮，归种水仙石盆矣。

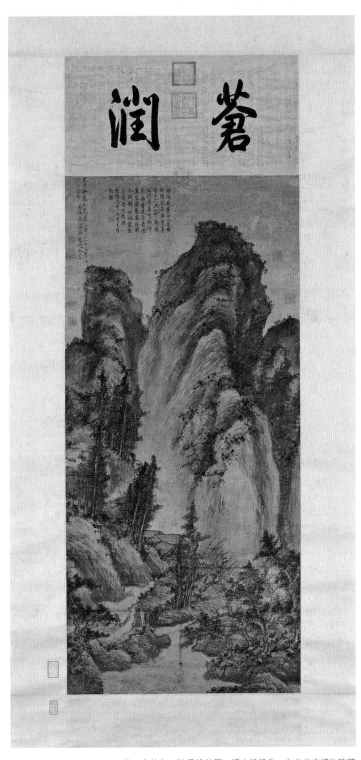

元　方从义　神岳琼林图　纸本浅设色　台北故宫博物院藏

张 渥·瑶池仙庆

纸本，挂轴，淡设采。丹铅弗御，墨晕华滋。海岸云中，画仙家人物。细笔屈劲。树木夹叶双勾，不甚高古。渥字叔厚，号贞期生，淮南人。人物学李伯时，但此殊不类也。史言陆探微风力顿挫，庶几近之。自古人物描法多种，晋唐之迹，可见于今日者无不精紧。品评每论顾恺之，则曰精紧连绵；陆探微，则曰行笔紧细；尉迟乙僧，则曰用笔紧劲，如屈铁盘丝；范长寿，则曰笔法紧实；支仲元，则曰紧细有力。描法之度世金针，一紧字耳。存其苞核，去其臃肿。故观古画人物，无不肩似削成，腰如约素。此乃希腊艺术统系之大月氏、犍陀罗国及印度笈多朝作风，而以隶法出之也。宋郭若虚论曹吴二体，谓北齐曹仲达其体稠叠而衣服紧窄，此真希腊、印度风，衣裾贴体是也，故曰"曹衣出水"。张彦远独举曹仲达，曰能画梵像。余观李伯时画人物绝俊，用笔精紧，后来无复能者，张叔厚虽未必到而文采生动，又可免夫徒为虎豹之鞟也。

卫九鼎·洛神图

唐之前无以山水名家者，宋而后不以山水得意鲜矣，至元乃臻胜境。卫明铉亦山水画家而有人物如此。虽然，此幅写寒江晚岫。娟娟之情，不待人物而有，不同乎顾、陆、阎、吴，当别有一看法也。画宓妃波驶云撵以至，秀目丰颐，唐人之度也。飐竹柄箑，意态庄静，用笔精紧而圜，回裾结带，空际成章，远山隐隐如眉，积点淳厚。江月相晖，矧伊情思，何其澹远。所惜纸地不洁白，人物鼻准污损，为大恨憾。上有云林诗：

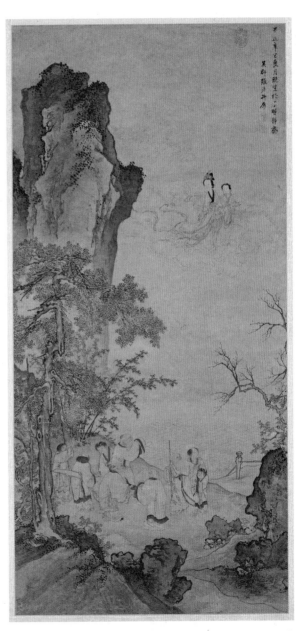

元　张渥　瑶池仙庆图　纸本浅设色　台北故宫博物院藏

凌波微步袜生尘，谁见当时窈窕身。能赋已输曹子建，善图唯数卫山人。

所见云林书法，此最精者。

戴　淳·匡庐图

大布之衣，大帛之冠，嶷嶷高峻。观戴厚夫之长轴阔幅，如对古之王者气象。《匡庐图》，纸本，峭壁直木，全自左生。岩巅架萧寺，极远直下一峰虚脚。手笔之奇，前所未见。而苍厚清整，不言派衍流传，似与范宽为近。唯此堂堂之阵，不复传统自汉博山罐者，自来正峰独杰也。

倪　瓒·小楷自写诗册

倪瓒生平为书，所见仅小楷一种。学晋人《黄庭经》，顾谨中题元镇画云：

初以董源为宗，及乎晚年，画益精诣而书法漫矣。

盖谓其书早岁绝工致，晚乃失之。此册想念中清婉娴雅，非专黄庭，大半乐毅。不合王弇州品语风女儿褪襜长袖。其诗文跋识，虽不及记，似可臆定为早年书也。余尝见晋人隶，磊落玮度，靡有一同。动拂之际，不袭再好。任运自然，莫非新意，而后之人不胜侥抑，便为结习。但居其易，未尽其变。隔绝时流，转觉趋世。总以遗于时代无复入古矣。虽如云林之贤，高自标置，犹不足多，持此以准固步。蔡莆阳题龙纪僧居室诗，所云那知不变者，却减故时新也。

120

倪　瓒·修竹

白纸本，方立幅，至品也。竹一枝，遂无余事。温恭俭让，唯是天真。昔赵母归其女，敕之曰：慎毋为好。好尚不可为，故瓒书赠惟寅兄弟诗之言曰：

仆一时肆笔为此，非雕虫篆刻比也。吾佩韦先生见之，精微奥妙者必将唾视之耳。

志此知所以趣云林也，是幅云林持以赠逃虚子，题在右下端。杜堇、吴宽、张绅、王汝玉诗字。逃虚子、东皋妙声两诗则左行书之，并不录。

松林亭子

余见吉童静女曾不知画，亦曾不见画。画则唯恐人见者，无不可爱。及稍解画即不可近矣。倪瓒能用力不离第一步，不作解人。此本绢地矮幅，虽其一格而用笔凝重，圆劲深秀之至，全规北苑，犹其第一步也。诗塘董其昌鉴定，以为早年之作。迥非落墨不多，但劳梦想者。图写苍松一株，茅亭其下。前近坡石，苔色沉晦，远水微明，已收夕照矣。云林自题诗云：

亭子长松下，幽人独暮归。清晨重来此，沐发向阳晞。

竹树野石

白纸本，小立轴。墨笔枯水竹石。元人之画犹精紧，此其更为雄玮脱略。何处不见幽澹野逸，特于云林未当尽也，以对砧影娉婷，明星涵泳，一庭摇落，美不能言。乃至使我心瘉。董宗伯有独向隅者，余其走告何人。纸右角云林诗并识曰：

陆子泉边旧日踪，阊阖城里又相逢。忽思麞石千丛竹，政傍当窗一个松。仆与明复孝廉一别十七年，醉后于万寿方丈自写竹树野石，并赋绝句，以寄意云。

永嘉林常题诗：

修竹双竿石一拳，槎枒老树独参天。故人自别吴门路，尚忆枫桥夜泊船。

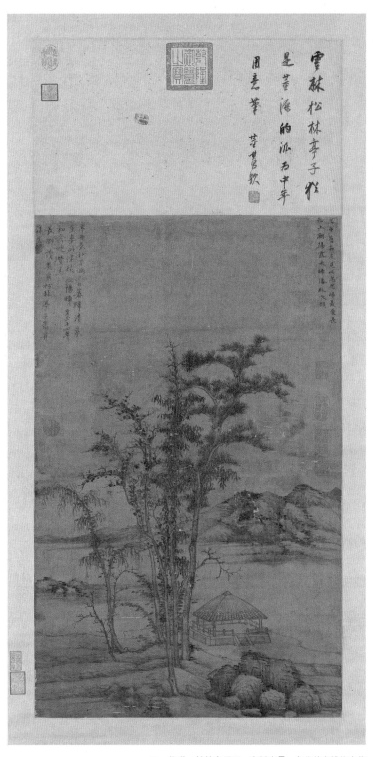

元　倪瓚　松林亭子图　宣纸水墨　台北故宫博物院藏

容膝斋图

　　白纸本，立幅，纸地明洁可珍。云林画中，朝寒夕瘦。看尽鹅黄嫩绿，莫非旧识江南。而此图墨淡如秋云，不以侧锋草草。赵飞燕照雪肌体，人岂能近？诗斗金粟笺。有《容膝斋图记》一篇，为邵宝所书也。

江岸望山

　　白纸本，立三尺二寸，横一尺。水墨左起峭壁，右写高林。山用矾头，皴兼破网。半空层翠，直下九渊。虚一亭，细竹数竿，便是荒寒寄处。倪画一格，偏工平远。石廓折带，树枝齐头。洪谷老笔，最为幽妍。此本一变故常，而为巨然之续。忽尔如是，不亦甚可。画右首自书诗云：

　　江上春风积雨晴，隔江春树夕阳明。疏松近水笙声回，青幛浮岚黛色横。秦望山头悲往迹，云门寺里看题名。蹇余亦欲寻奇胜，舟过钱塘半日程。

　　画以赠陈惟兄，并有莫士安、丹房生、白云山人，得完三人题诗。

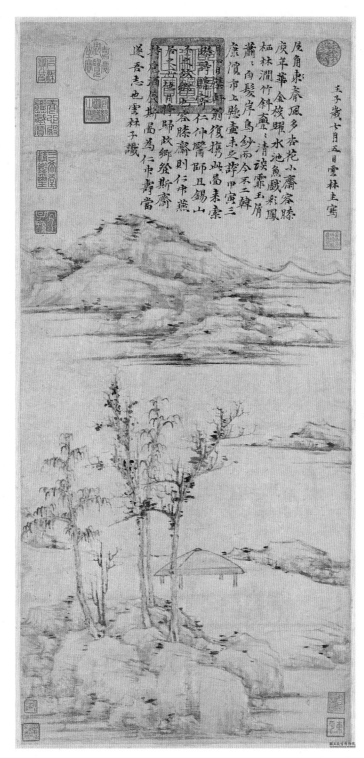

元　倪瓚　容膝斋图　宣纸水墨　台北故宫博物院藏

雨后空林

白纸本，淡设色。高一尺八寸七分，宽一尺一寸。张丑谓为迂翁晚年此其第一。画从幅下右角置临江疏树，过小桥，有水竹人家。结苑已在山之最深处。晻霭清晖，重迭无穷。带燥方润，能密更清。以青赭和墨，渍绿点苔。安氏言乍看以为子久，而不见子久苍老益其秀嫩，如是之绝契自然，无所倚作，一味幽深。画右自题诗云：

雨后空林生白烟，山中处处有流泉。因寻陆羽幽栖去，独听钟声思惘然。戊申三月五日云林生写。

上有张雨题诗，吴叡待隶。又袁华、陆颙、周南老诸人题句。云林一丘一壑，恒不足而有余。最能拨置，而后全真。此则缠绵遏抑。又非尽其委曲回环不能疏畅者。陶靖节之赋闲情也。

倪瓒王蒙合作·松石望山图

大立轴，宋纸本。纸明藕褐色，其上密布细点，或是银粉褪败，但无碍于纸地完好也。虚堂展对，观撼然幅右骈起双松。疏节直干散顶。拿桠如猿臂，攀锁偃蹇到地。老笔盘旋，画松瀜空中奇纵。松下一翁脱巾箕踞，童子遥立以侍。江上看山，从幅左下悬崂壁危石。砻确排连以上。登岭林树深蔚，洼岭为壑。限曲白云断，坡雪瀑一翦，直注江潭。沉着至于此，尽人噫观止矣。幅上倪王并巨篇题识，黄鹤山樵先有《松石望山图》赠云林生，云林摹以遗人。山樵见之，再为点染以足其意者，即此轴也。其中山樵属笔不多，只松下坡石人物，焦墨积苇点苔而已。

126

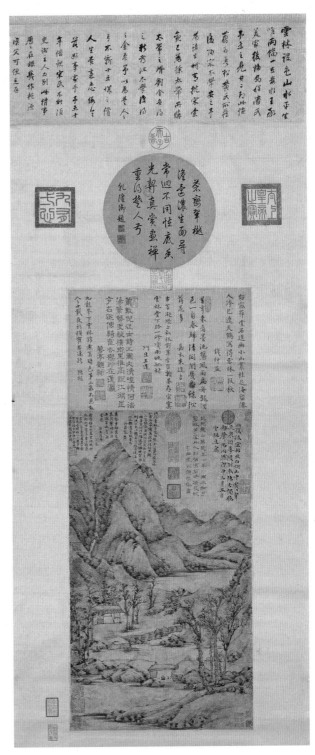

元　倪瓒　雨后空林图　宣纸水墨　台北故宫博物院藏

郭　界·高使君诗意

白纸本，中立轴，墨笔山水。幅左松枝挂戈阑戟，重阴深处，虚轩一楹。水面迎凉，俯阑可盟。松吹半天，风高云卷。飞翠如献，青山欲流，苍逸萧疏之极。用笔复不多到，其势引弓虚发下鸟者也。

王　蒙·东山草堂图

白纸本，浅设色。其美好无以名之，然亦有不能已于言者。品格之奇，但取看宽古，一味唐人。近前孤松一株，诘曲而亭直，拙黑而深秀。旁作双钩古榆，藤萝大如臂，络胃重幂，日光不到地。闲关鸟啭可听也，树根石案一。赤芝瑶草，纷罗径砌。振杖登山，远近自足丘壑。耽人游憩，幅右一嶂悬危，其崦置精构两楹。堂上虚敞，一人坐，草堂之名既实，檐接户登。屯空土石蹔错，焦墨重著，结岭间以林树，间以层云，缭绕护覆，不知其穷。纸左偪处，以乾澹篆挂泉飞壁。岩下为潭，一人担汲岩次，歌声嘹亮绕云木。此幅古纸细绝，笔力含忍，积泽醇厚。郭河阳之弹涡雄杰，乃睹此解索之秀，的历澄明而气韵生动者，其必有夜色也。款式不复能忆矣。故不录。

谷口春耕

白纸本，长立轴，水墨苍润。董文敏书《青卞隐居图》曰：天下第一王叔明。《谷口春耕》正与其同一笔法也，盖差谨细。春树无夹叶，林柯浑劲。看简实繁，但以尖圆疏密加点，沉著出奇以极。山中随意芳草，是处花竹，是处人家。高林陡壁下，一人春堂深坐，柴门涵静，箪瓢自乐。幅右屋脊山峰，绝水以峤者，

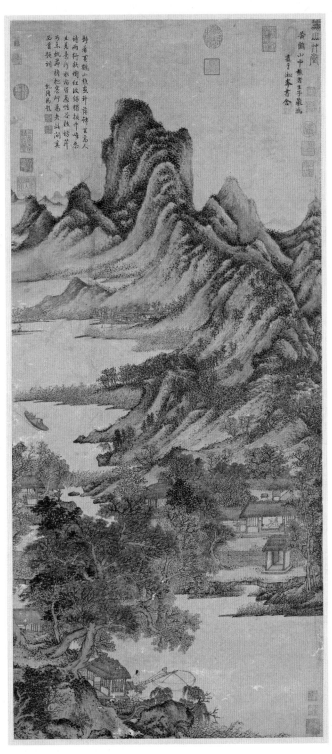

元　王蒙　秋山草堂图　宣纸浅设色　台北故宫博物院藏

其巅皴擦，退笔枯墨直落，澹墨瀹之。遥原莽树，间开陇亩。有农夫叱牛耕，啼里鸤鸠。听在水荫深处也。此轴不止山木疏旷，屋宇人物尤为冲虚。非但古笔，抑且古墨，流风远韵。爱宾发明自然，子昂揭橥古意，可相为转注也。

陈汝言·荆溪图

纸本，中立幅，纸殊灰败。此画位置甚奇，前岸临水，作两松疏瘦，赭干。花青渍针叶，云天空远，枝节自由。横平树间，望中野渡。衡宇鳞次，残照万家，水国山城。举目可足者，烟岚草色，澹澹入无入有中。荆溪为古勇士周处断蛟处，画中题咏甚多。但过眼烟云，忆里曾无消息，奈何！

孟郊诗意

纸本，小幅可爱。为补孟郊《游子吟》诗意，亦古昔故实画之流也。而衰柳寒螀，足多凄恻。谓画可通禅，不数唐宋，观于此本笔仗，犹仿自马和之。元明版画，精能称是。

萨都剌·钓台图

白纸本，直幅。元人画最能割舍，绝无仗恃积习。画分十三科以论长短，终为积习难返之事，持以傲俗可耳。画前，槃松冠削壁。去天孤绝无尺。下俯清江，烟波浩瀚。一舟乘中流，一人踞坐篷前。风神萧散，观之人远。池子行草写诗一首，识以本末：

山川牵惹心我旌，迢递驰驱万里程。跷步薛分声拆拆，瀑流涧汇响砰砰。

130

钓竿台上无形迹，丘壑亭中有隐名。富贵可遗志不易，鼎彝犹似羽毛轻。予自都门历南跋涉驰驱，几半万里，间严台钓矶，山秀寰拱，碧水澄澜。余强冷启敬共登，既而游归。启敬强余绘图，汤为作此。至元己卯八月，燕山天锡萨都剌写并题于武林。"我心"二字倒置，曾未勾趯，未始放心不下也。

柯敬仲·晚香高节

柯九思《晚香高节》，纸本。秋菊佳色，篠石含精，天真平澹。不欲九曲贯珠，以难自见。正以真想在襟，初无作意曲文以转深也。

王振鹏·宝津竞渡图卷

长丈，密绢本。元时盛称浙江魏塘之宓机绢，想其细匀如是。界画之神，始自尹继昭、卫贤，至宋郭忠恕臻逸品，其画不传。今见王振鹏笔，惊知世间亦有此理。艺不待物以传，纵言奚信。卷中阿阁层楼，一折百斜。因承不失，白日中天，清江见底。旌斿浮举，夺溜蔽空而下者，龙舟重屋。登人物无算，所为种种嬉戏，乘危蹈险，尤见精能。更有掣鸽闲情，看花逸兴。笙歌匝地，士女如云。事事皆可观盛世之风俗也。其判状物理，位置之严，亦能运笔如发丝，略无刻滞。复不现收落痕迹，是谓应无所住，而生其心。此岂曰画，但足笔墨气韵有此一种耳。款作蝇头细楷。书于宝津楼柱础近水处。

陆　广·丹台春晓

纸本，长立轴。树屋最精，墨色深静。浑沦之中，锲入剖刻，乃山石峭峣。

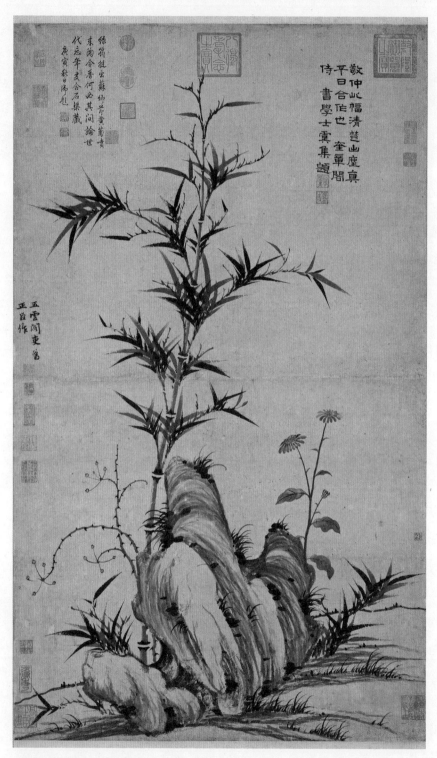

敬仲此幅清楚幽塵真
平日合作也 奎章閣
侍書學士奎集題

綠筠挺出蘇仙蓋葺薈蒼
末陶令香何必其间輪世
代忘年支合石渠藏
庚寅秋日偁題

五雲閣吏為
正臣作

柯九思　晚香高节图　宣纸水墨　台北故宫博物院藏

132

师法大痴兼及荆浩而不足其变易者也。天游生之画。已有明人二分消息，明人其甚晦，但为迂浅。陆之墨秾处可爱，犹是隶法。屋宇亭榭构结，王绂似之。

林卷阿·江山客艇

白纸本，横卷装。高七寸五分，长一尺八寸。树取郭河阳，而不为修桢繁荫。重冈叠坪，有其掩映扶疏而已。高旷处，置小人物以相坐俯。水天空远。只江上几粒青山，雨余云渚。画上自题字云：

癸丑冬十一月，余访远斋副使于竹崎，谈诗论画。因道余师方壶公及孟循、张光，乃知用行尝与二师游，好古博雅，尤精书法。日与云林倪公、善长赵公，游戏翰墨之场，令人羡慕。心同千里晤对，故余写此为寄，便中万求妙染。并二公名画一二见教，以慰悬情，优游生林卷阿上。

后押林氏子焕白文印，淮南节度使裔白文印。前用永为好朱文小长印，诗书世业白文方印，此画惜离赠别之作也。览山川之流峙，感异地而同时。含毫命素，便尔凄绝。杨孟载谓南国多相思，而河朔年少。凌厉万里，不能为也。

马　琬·春山清霁卷

白纸本，高八寸，广三尺许，不设色。小笔巨然，盖在江南平远。逐段清流密树，带舍遮篱。渔唱回以松吹，桥独危以云移。水派云梦，山从九疑。如此其清丽者，更檀栾春色。绿竹一洲，听晴日杜鹃，欹我水晶枕上矣。

秋山行旅

长立轴，迫连满纸。墨华秀润，浅设色。是黄子久之天池石壁而少自裁损者。左幅松林深密。其荫荤确行径，数小人物窸窣走岩壁。联镳并辔，笑语泉声，喧乱可闻也。泉自右山顶来，穿松根，注石髓，曲如半虹，发弩挽强，其势成溜。又非挂帘裂帛，固所常见，亦以异矣。中段以上，繁弦促柱，青紫缤纷。耸一峰危峭，独树撑天。白云蓊起山半，张驰之能事毕矣。全幅用墨澹潏，唯竖苔小点墨厚。凌兢入眼。画无款，董宗伯楷书"秋山行旅图"五字，极佳，并鉴定为马文壁之迹，甚得要领。

赵　原·陆羽烹茶图卷

或问董思翁何谓笔墨，答以石分三面是笔即是墨。余谓岂但石分三面，盈天地之间，巨细屈达。是真笔墨。无不统摄毕尽，状物平扁，乃无笔墨可言。笔墨初不以状物为可尚，尽笔墨之能事，不待心摹手追而物物穷至矣。故知自然一元，物我皆备也。观于赵善长之画，唯笔独胜。已足屋木深窝，水石疏森。此图短卷装，高七寸九分，长二尺二寸八分。纸本，浅绛设色。写秋林石岸，曲径盘陀。虚堂人物，首足赤露。旷怀高远，江海为一。其笔法简劲，在黄鹤山樵大痴之间。点画才施，理象曲致。诚所谓走笔如丸，著纸飞动也。画前上首押赵字朱文方印，题"陆羽烹茶图"五字。后款赵丹林，下用赵善长白文印。上角有晚翠轩朱文长印。次七律一首，款窥斑。又无名人题七绝一首，昔倪云林与赵善长商榷作师子林图，亦有林园寂寞之意。余尚见赵原《溪亭秋色》立轴，不足敌斯二者。

庄　麟·翠雨轩图

此幅高不逾广，纸犹雪茧，美比璠玙。物之可爱，莫此为甚。画面水墨飘萧，到眼如霰。众木摇落，轩居闭门。流水小桥，一翁短杖。元人多逸，盖指此也，乾坤一韵耳。人如树，树如屋，屋如桥，清光可挹，都与秋晚传神。上首自题：持敬以"翠雨"名其轩，诸名公为诗文题卷。余因随牒京师，与持敬会于朝天宫，出此卷索拙作。余尝观僧巨然《莲社图》，意度仿此。遂想象摹之，兼赋诗云。

后为五言一绝，款江表庄麟。字法小章草，极精。下押庄麟朱文印，文昭之章。淮南庄麟、文昭父图书二白文印。引首有楚楚金声一印，卷前上下钤青苔白石、浮邱酒史二白文印。卷后月白绢上，董文敏行书跋文二则，一云：庄麟画独见此帧。一引前人诗句：丹青隐墨墨隐水，妙处在淡不数浓。诚与图合。弟文昭自谓仿巨然《莲社图》，而不觉马和之在眼。

元人宫乐图

　　绢本，方挂幅。宫女八九人，装束唐样，以序环坐长案，前二人离席。空锦茵象杌，乃尽见满堂乐女奏各种人不尽识其名之乐器。案下伏一狻毛小犬，状殊驯贴。离席之二女子，其一总角，扣玉带，拍檀版，都左侧立，群皆依声以和，倾听深蝆蹙，不胜其态。座中独一女子掩腰肢愁瘴。鬟发如云，支肩垂袖交脚慵坐，有目断飞鸿想。亦李伯时画《阳关送别图》旁一垂钓者之比照法也。此图设色清丽，笔如周昉。

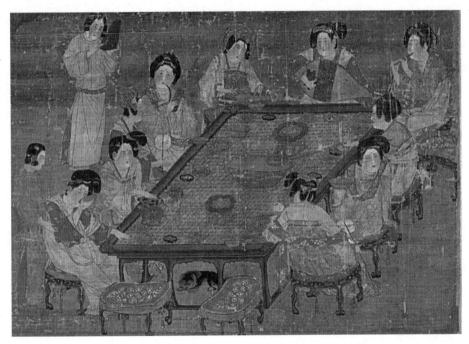

唐　宫乐图　绢本设色　台北故宫博物院藏

明

公元 1368 年—公元 1644 年

宋克草書公讌詩

紙本直軸大章草瑛帶瀝留高古精妙書來自深左右

逢源之樂方其點畫使轉即有筆如強曾無分間扁直

也此與李成寒林千曲萬屈同為字畫樞紐

明

宋　克·草书公讌诗

　　纸本，直轴。大章草。暎带迟留，高古精妙。书来自深左右逢源之乐，方其点画使转。即有笔如弦，曾无分间扁直也。此与李成寒林千曲万屈，同为字画枢纽。

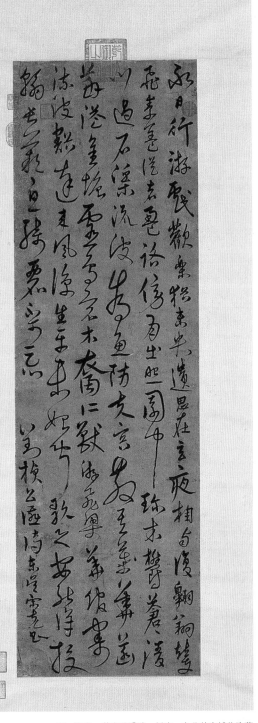

明　宋克　草书公讌诗　纸本　台北故宫博物院藏

143

冷　谦·白岳图

　　白纸本，直幅。笔气顽奇，墨秀如铁。蟠松密竹见其幽，层岳浮云望其远。此中未著人迹，闻笙疑是仙居。画上刘基、张居正题辞，图盖为刘基而作也。启敬宗李思训。大李《画史》称其石涌波涛、神飞海外，时睹神仙之事，窅然岩岭之幽。平生有《游仙图》《仙山楼阁》《巫山神女图》，启敬好之，乃能寄思匡庐抱犊之奇也。然唐以前画，但观骨法用笔，后之取法晋唐者，不耐多皴。独冷启敬有皴笔之金碧耳，绝无同于蜀画院体一流。

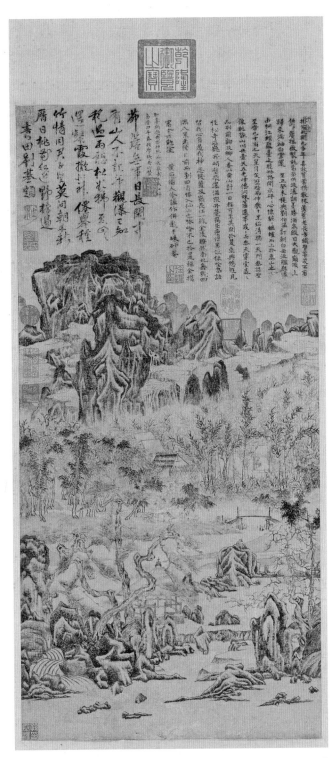

明　冷谦　白岳图　纸本水墨　台北故宫博物院藏

王 绂·山亭文会图

　　陶铸之功，至人不废。吾闻钱选隶法之言，乃后知古人非可以朝夕到。有时学而去愈远也，两汉、魏、晋之间，俯拾即是。倪瓒跋蔡君谟书帖曰：真有六朝、唐人风，粹然如琢玉是也，其必圆厚栗密，洗练精熟，此书画之能事。舍骨法用笔末由也，入明得见王孟端一人。董玄宰以其如杨东里、方正学之文，实存先辈典则。吾观夫王孟端学黄鹤山樵而善收拾，酣醉纵畅之中，纲领俱在。所谓作家士气兼备者，隶法之绝诣也。《山亭文会图》，纸本微污渍，高约三尺，宽一尺五寸。悬嶂主峰高揭，白云如骤，岩壑既深，落叶满山。草树乱石间，清泉一泓，潏潏曲折出。矮檐小亭傍水次，中踞二三人，文会以赏，生动之至，看取其新奇也。

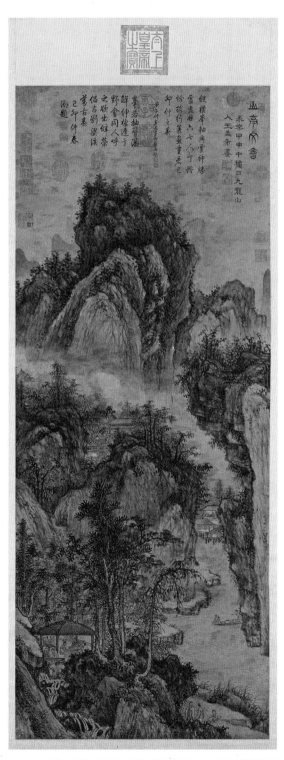

山亭文會

永樂甲申中穐日九龍山
人王孟端畫

縱橫峯軸與雲神勝
雲嘉面六七今卯將
怡然行䇅盤重宛已
知仲之秀

笋若抽簪溜
鮮仲樗連于
野會同人呼
之欲出鮮葉
侶古鄰梁溪
喜古秀
已卯仲春
沟題

明　王绂　山亭文会图　纸本浅设色　台北故宫博物院藏

147

凤城钱咏

　　立轴，纸本，其色黝古而有晖光。位置不多，悠悠林下一亭，主客结跏对，忘归未发。亭外秋树数株，大介点攒叶。此画纪别之作也。寒岑渡口，夕树如濯，运此寂境，而以嗔龙搏鹫之笔擢。色静枫丹，风沉泉泥，乍陈乍蒙，叛合复剥。目无全牛，观其大较，非至精熟。不为如是之腾踔，敢或不逊，假手代斫。吾必知其未为疏荒，还同尘浊。归蜀无路，降吴讵夺，盖以灭想生心，皆非入道之闳也。

夏　昶·半窗晴翠

　　常人见止于其常，殊不知此常用尽甘苦，非留以待常人。夏仲昭之竹平实而疏散，楚楚齐整，可爱也。传曰，其竹学王孟端。我但以为李衎之清润有之。退或亦以吾所见此幅如此。幅高约三尺，广二尺，纸本。

三祝图

　　白纸本，挂琴幅，飞白竹三竿，并脚贯顶弦真，其上枝叶偃仰。交虚接簧，密合自然。后立石一拳，亦圆秀。

戴　进·罗汉

　　白纸本，立轴。墨似夏圭，而尤深于马远。渲色清润，笔势洞达。立岩下坎窊为洞室。挂石支扉，一童子户内露半面，憨状可掬。洞外长藤古木，氄氄覆荫。一尊者，柱杖坐石上，驯致一虎。

148

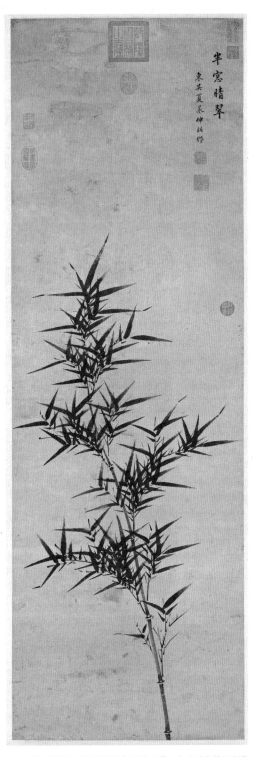

明 夏昶 半窗晴翠图 纸本水墨 台北故宫博物院藏

刘　珏·清白轩图

　　此清白轩图，纸本，立轴。高二尺八寸，宽一尺。近景秾墨压纸脚，树里人物桥梁。旧游诗酒，青山屋脊而已，不堪历落虚寂之象。弄人如许，惆怅当年。画上自题云：

　　水阁焚香对远公，万缘都向酒边空。清溪日暮遥相望，一片闲云碧树东。戊寅孟夏朔日。西田上人持酒肴过余清白轩中，相与燕乐。悦若致身埃壒之外。酒阑，上人乞诗画为别，遂援笔成此以归之。先得诗者，座客薛君时用也，彭城刘珏识。

　　书法赵文敏甚精，引首用彭城生朱文长印，下钤刘氏廷美朱文印。后有沈石田和韵题字。《清白轩图》，全仿黄潜山水。其为项圣谟所题者，跋亦如之。辛巳病余录疏其原委最详。

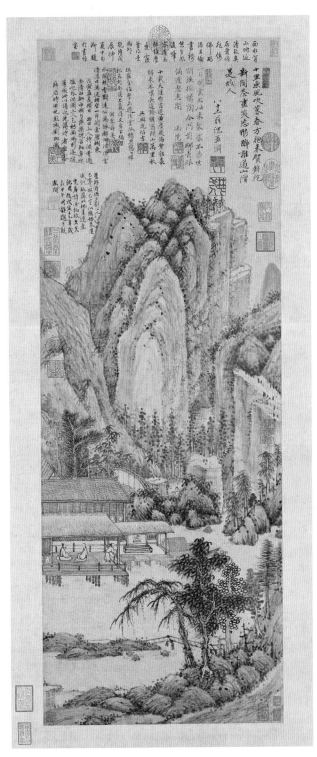

明 刘珏 清白轩图 纸本水墨 台北故宫博物院藏

151

徐　贲·庐山读书图

　　白纸本，小立轴。精湛之至，水墨小笔齐整，而气韵苍郁。其间布局丛密，人物动息，屋宇安置，曲情尽理之处，无限幽深。其写山也，或孤橕巉绝，或骈并壁对，势旷可以掣鹰。仄矼未能容几，邃林欹磴，登者累肩。悬瀑危桥，行人侧足。居游越陟之想。对者真欲担簦青鞋从此始矣。明人生活细腻之极，一心向往，曾不问今何世，终以借解宜耳。壬午冬，余观此画于两浮支路中央图书馆，嗟赏不置，归而商略之笔墨，涂抹既，俨然徐贲。因题徐幼文《庐山读书图》幅上，后之览者，作副本收之可也。

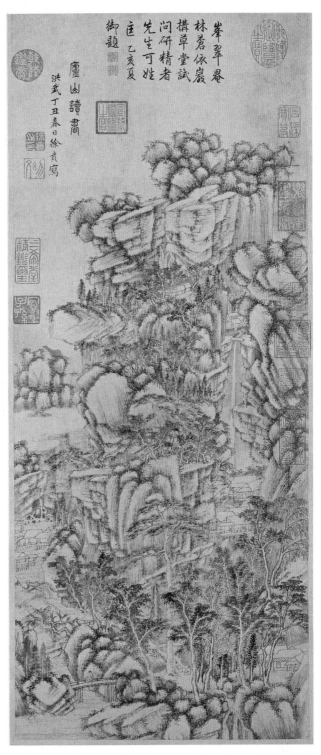

峯翠

林茗依巖

搆草堂試

問研精者

先生可姓

庄 乙亥夏

御題

廬山讀書

洪武丁丑春日徐賁寫

明　徐贲　庐山读书图　纸本水墨　台北故宫博物院藏

师子林册

壬申四月，余见此册于北平钟粹宫。白宋纸本，方册。页数不可复忆。第其神骏，十年梦寐，未或去怀。勺池拳石，其色精绝。欲状之羊脂墨玉不得也。

沈　周·庐山高

纸本，设色浅绛，巨幛也，全学王蒙。而元人未见有此大幅。其中云物堛塞，浮霞落阴。凿礣飞泉，跌宕其间。五峰巉绝，最在高际。前交敧松双干，浓墨重赭勾长藤夹叶，络为密茂，不过风日。林下一人，笼手遐观，此则明人章法也。次岩脚空一石窟，漉嫩黄甚妙，笔用长锋焦采斜纵，帮皴带点。擘撮恬快，但锋豪乃或不摄墨耳。右上首篆"庐山高"三字。行正书古体诗篇，款题成化丁亥端阳日，门生长洲沈周画，敬为醒庵有道尊先生寿。醒庵姓陈。

竹堂寺图

白纸本，直幅。设色澹青赭。已夕色深静，阶前雪明。中庭数老翁与立看梅。清话，梅株屈放疏阔。短垣外，寒木苍莽。隔树梵殿一幢，耸在月照中矣。幅上题诗：竹堂梅花一千树，晴雪塞门无入处。秋官黄门两诗客，珂马西来为花驻。老翁携酒亦偶同，花不留人人自住。满身毛骨沁冰影，嚼蕊含香各搜句。吉祥牡丹清□□，定慧海棠幽□未。只凭坡口诧繁华，似恐同花不同趣。酒酣涂纸作横斜，花下珠帘湿春露。只愁此纸捲春去，明日重寻花在地。

更低一格书小识云：

竹堂寺与李敬敷、林启同观梅，因作是图，以结握手言欢之雅。时成化乙

未冬日，沈周。

余谓古人书画，但为其家人朋友相见他日谈噱之资，遂多真意。此图所纪岁月如此，人自不尽为之延仁复延仁耳。

夜坐图

董�022曰：吴李以前画家实而近俗，荆关以后乃雅而太虚。入元已文之极，沈周吴人，能从古实筑基，质文参半，顾落笔典刑，不堪甚自矜惜。此幅白绵纸地，小立幅，青赭设色，有腻润之美。环居皆山，竹树四合，一人山房然烛独坐。景物结构平平，上幅书《夜坐图记》千言，文不及录。书法劲重，在画品上。

山水长卷

白纸本，长丈。卷为桐城姚公望家藏，曾著录《惜抱轩文集》中。二十二年秋初，余息暑勺园，与公望过从甚密。姚家山房明净，高窗小庭院，棕榈一株。水竹数竿，垂帘并矮榻，共观此卷，殊足磅礴欣赏之乐也，所写皴兼用刮铁豆瓣。木屋俱质，笔笔圜卷。著力如策，后半则草草。未得通幅一贯，总以颓怀老态，无复可为置意也。

山水横册

绵纸本，共八页。前后两开皆浊伪，才六页耳。用笔大略八锦册而放，石田之甚精品也，更以纸地洁莹如玉。展合岁月，墨泽锲入肤理，转见苍润之至。册为外叔祖邓素存所有。癸酉春月，老人携来旧京，辄然示蛰舅，便为夺魄，

梦想嗟怨。隔年余再见蛰舅于都门，知此册已入铁研山房书画船矣。

写生册

李嗣真论书体：

《乐毅论》《太师箴》，体皆真正，有忠臣烈女之象。《告誓文》《曹娥碑》，其容惨悴，有孝子顺孙之象。《逍遥篇》《孤雁赋》，迹远趣高，有拔俗抱素之象。《画像赞》《洛神赋》，姿容雅丽，有矜庄严肃之象。

此所谓见义以成字，成字以得意。魏晋以前，字画表现几不可分。画以义胜，盖有成于人伦世道。由来尚矣。唐以韵，宋以理，元以得意，明以得趣。寝假至以韵、以理、以意、以趣，乃致人在文字思想标榜之外，不教而劝。览之有足体味者，亦陶怡性情之正也。石田此册，纸本，皆么么琐细。要以取物无疑，多得生趣，为明人之绝诣也。图为田鸡、葡萄、虾、蟹、鸽、鸡、猫、驴及兰卉共十五册。

姚公绶·钓隐图

纸本，立轴。老笔朴茂，有吴仲圭气概。枯木佝偻，藤石傲岸，以介叶攒苔，秾郁深厚。远山为主峰，澹墨汁瀹之，不以皴廓。清河张丑品画，但以精细为先，宋元云山不甚留意，固过矣。而一等情疏眼懈，用心不密，一觉无余蕴者。吾知此画乃不入《清河书画舫》也。

唐 寅·采菱图卷

唐子畏有两种画，一则用笔清真，结构严整，止入宋人境界，垂之中堂，举首为关洛嵩华气象。一则水墨精粹，岫色联娟，微云缥缈，最其为一往情深之尤物也。此卷命笔，后者属之。绢本，光泽晔晔。横可三尺，高一尺。卷左画柳数株，老干拙攲，碧条乱抽。行人断魂，黄莺百啭。几处沧波，鼓棹回桡，皆丫角娘小家生活也，其笔墨新雅。风神萧散，为唐寅第一。写柳之妙，挥空曼舞，非一笔尽三匹绢不能。盖自然之韵律，天人假手，不容一忽外魔破其贞定也。

（陈洪绶尝摹周昉《美人图》，至再三犹不欲已，人指所摹者曰："此画已过周，而犹嗛嗛，何也？"曰："此所以不及者也，吾画易见好，则能事未尽也，长史本至能，而若无能，此难能也！"）

芙蓉泉石

白纸本，中立轴。垂木芙蓉一枝。偃亚泉石，十分疏秀。但亦为有好可见之物，不甚耐看也。款书为某女士作。

江村小景

纸本，小方幅。位置出奇，画远树空江，柴门不正。绕舍芦竹深密，一舟镟钓矶，任浪头不离故处。屋后炊烟一缕，晨风中全借墨竹叶界澹地衬出。曾是巧想，未免为用心之累。何能者自诩之多也。

竹树

艺文之事，最上见性情，次之以风神，次之以巧好。唐寅竹树小幅，纸本，深雅第一，性情之作也。晨星疏树，濯尔启明风露中，倾侧不胜寒悴。此新秀入时之笔，而到晋唐精髓，故知遗于时代。径欲高攀远古，岂可得哉！后来唯邵瓜畴可似唐子畏也。幅高二尺许，宽几寸。其上自题诗云：

绿云飞舞凤翎长，翠葆轻摇玉节香。旧曲不弹瑶瑟怨，秋风秋雨梦潇湘。

款晋昌唐寅

暮春林壑

白纸地，巨立轴，设色浅绛，画法李唐。寒林窠石，体积凝固，以六如居士第一风流。酒泼空肠，芒角不耐，乃至嶒磴满纸如此。幅中水口处大片损缺，经全工全过，但手法不洗练，殊为可憾耳。明莫是龙倡言画之南北二宗，唐时始分，因见于《画禅室随笔》，后人遂以此说为董其昌所有。南北二宗之别，在皴法用笔之不同，南宗以披麻为主，笔锋多正。北宗以斧劈为主，笔势多侧。披麻渲澹，斧劈勾崭。此在唐代均不经见。日人大村西崖谓明人以渲澹之法起自右丞为谬，诚为极有见地之论也。南宋李唐发明大斧劈，论者属之北宗。而米元章有古笔、江南、蜀画之说。尤足以尽画之体系者。唐以前不可以分庭别户，要以勾勒高古为正者，此古笔也。江南者，徐熙、董源以水墨渲澹是也。唐明皇、僖宗先后幸蜀，川中人文极盛一时。天下画师，尽赴行在，影响李昇以下方将未艾。陇巴形胜之国，多凶山恶水，遂有痛快沉着蜀画一流。僭越之主，颇欲装饰太平，至黄筌始以丹青仕前蜀，为翰林待诏。北宋因之，更置画院，其时画师十九蜀人，

授以待诏、祗候、艺学。而黄筌之子居寀归宋，尤为声名藉甚，宜其蜀笔为院画一贯之画风。李唐则为院体之杰也。蒙古入主，谙习汗马，未睹文物。画院既废，院画之道不绝如缕。明复宋制，周位、王谔以来，顿还旧观。且作者已江南文雅，庶几霸气澌矣。至于唐子畏，尤见其灵秀无与比伦者。

文徵明·小楷醉翁亭记

杨宾曰：

书之最小而流传者，唐则褚登善《阴符经》，颜清臣《麻姑坛记》，宋则黄长睿所跋《华严经》、释法晖经塔，元则有赵孟頫书《乐毅报燕王书》，明则陈纲《牡丹玉簪花瓣》，文徵仲《千字文》。

《千字文》余未见，此书白纸本，立幅，乌丝纵横界阑。书欧阳修《醉翁亭记》，字细二分许，可谓书之最小者。笔笔如聚针镞，鹤瘠鸾铩，清劲交进，非公书寻常之比。书时年八十有二，而精力如此，不二其心，不杂以人而纯乎天。奚借一日唐韵一部，仙亦不必三山。吾故知其有也。

文徵明·待茶图

白纸本，小立轴。微设色，古雅绝伦。梁武帝论书，谓发兴数行，千里晤邀。书画心声，矩矱同构。百世之后，亦且犹接杖履，可以逼观夫吉人冲襟逸韵之度也。图写幽轩曲径，缘径榆枥清森，大叶拂檐，圆阴落砌，青簟日永。一人对书不簪，廊外一童煮茶，轩宇洒然，人不杂至。笔似李伯时。摹卢鸿乙《草堂图》而古质不逮，精细之极。但近玩耳，画为陆包山所作。

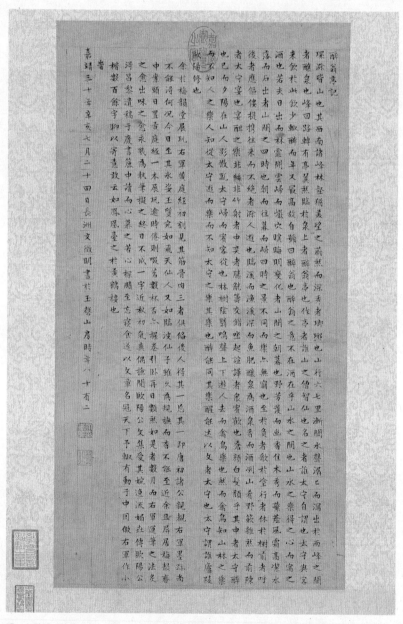

醉翁亭記

環滁皆山也，其西南諸峰，林壑尤美，望之蔚然而深秀者，瑯琊也。山行六七里，漸聞水聲潺潺而瀉出於兩峰之間者，釀泉也。峰回路轉，有亭翼然臨於泉上者，醉翁亭也。作亭者誰？山之僧智仙也。名之者誰？太守自謂也。太守與客來飲於此，飲少輒醉，而年又最高，故自號曰醉翁也。醉翁之意不在酒，在乎山水之間也。山水之樂，得之心而寓之酒也。

若夫日出而林霏開，雲歸而巖穴暝，晦明變化者，山間之朝暮也。野芳發而幽香，佳木秀而繁陰，風霜高潔，水落而石出者，山間之四時也。朝而往，暮而歸，四時之景不同，而樂亦無窮也。

至於負者歌於塗，行者休於樹，前者呼，後者應，傴僂提攜，往來而不絕者，滁人遊也。臨溪而漁，溪深而魚肥，釀泉為酒，泉香而酒洌，山肴野蔌，雜然而前陳者，太守宴也。宴酣之樂，非絲非竹，射者中，弈者勝，觥籌交錯，起坐而喧譁者，眾賓歡也。蒼顏白髮，頹然乎其間者，太守醉也。

已而夕陽在山，人影散亂，太守歸而賓客從也。樹林陰翳，鳴聲上下，遊人去而禽鳥樂也。然而禽鳥知山林之樂，而不知人之樂；人知從太守遊而樂，而不知太守之樂其樂也。醉能同其樂，醒能述以文者，太守也。太守謂誰？廬陵歐陽修也。

余於梅韻堂展玩右軍黃庭經初刻，見其筋骨肉三者俱備，後人得其一，即唐初諸公觀規右軍墨藪，尚不能得其近，余豈居居梅韻齋中筆硯之法矣，據卷引卧，再規撫之者數數，如是引卧再展玩之，終卷則吸其英氣，偶撫歐陽公，集愛其娟逸流媚之態，偶閱歐陽公文，出味之愈永，為執筆提之，終則一字不成。一字近秋初，得呂梨遺稿於慶書篋中，讀而心慕之，若心棹隱至志寢食，遂以文章名天下，予輒有動於中，因做右軍作小楷數百餘字，聊以寄意，政云如鳳凰臺之於黃鶴樓也。

嘉靖三十年辛亥七月二十四日長洲文徵明書於玉磬山房時年八十有二

明　文徵明　醉翁亭記　紙本　台北故宮博物院藏

洞庭西山

白绵纸本，藏护得地，净润无尘。幅高约五尺，宽一尺。粗文细沈，特未睹此巨丽，是犹玉兰堂主人本色也。一笔不苟，目不妄入。刻画布置，或者以堆叠短之，而我但美其德行，真与境契，余在捐弃耳。画中人物更佳，露冷松深。似李伯时，树石希踪唐人也。

江南春

顾恺之神情诗句曰：春水满四泽，难为春驻。春深已在江南，以江南入画，但惜春色也。是图白绵纸本，长立轴。纸精墨色佳，复非平素但多用笔之物，尤尽渲澹能事。摄采入墨，渍墨入纸。交苏对月，肤润无穷。为吴仲圭笔下之巨然和尚而去其兀慢者也。幅下一舟，坐一簪髻不冠者。乘流过林下，看山笼袖宴然。

仇　英·秋江待渡

赵孟𬱖曰：时流易趋，古意难复。仇实父画，虽无发明，而耳蔽鼓吹，最能勤诚好学者。故规矩唐宋，其一段本真宿慧。密合古人，不可以浅俗之摹拓论也。此轴细绢双轾巨帧，浅设色，用笔秀润。真暗门刘法。半幅画松，瘦露千干，柯叶清朗，朵朵深回。松下草软，藉坐一士人，唐服精整。一童子负书囊，一敛翿幢，一从勒骑。怯凉坐久，味句吟迟，渡待亦不待也。前临流水，一舟轻摇来就，隔岸云木更深，青霞霭布，隐约有仙苑玉宇。凡细笔大幅经营，疏病虚薄，密困堆砌，此画两不与也。十洲画，临摹前人者，皆不书款。《待渡图》，

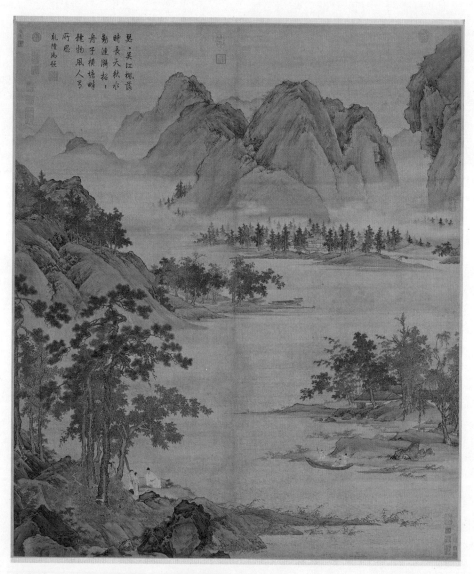

慈．吳江楓落
時長天秋水
物連瀟湘，
舟子橫塘畔
撇物風人弓
所思
乾隆御賦

明　仇英　秋江待渡图　绢本设色　台北故宫博物院藏

162

乃为墨林山人摹古之作。故仅画右下角钤朱文仇氏实父印，白文仇英之印。

送子观音像

白纸本，宽约二尺五寸，高一尺五寸。仿唐人繁缛之至者，名花、珠贝、宫殿、音乐、旛旆一切供养，奇异珍重，菩萨长发至地，光明满室。所有用笔细如指螺，动若惊波，素描之绝美品也，但安置微松散耳。

朱　芾·芦洲聚雁

白纸本，明净直帔如练。收藏印鉴色犹杨梅，可爱也。芾为王孟端弟子，而其画非出自黄鹤山樵，不为宏肆。但看春溪钓渚，人坐鉴中，前流疏柳独植，横生姿态，难按东风一树狂也。新梢侧一秀鸟，攀抱难定。下近波澜，长笔细引之。贮成宽碧，少点荇藻，足涨意也。上幅洲芷汀兰，暮色平远，极目苦竹黄芦，用笔浓密，笔笔分隶。芦根沙脚，盤来凫去雁，续续千百，争攒斗呷，刷羽剔翎，或交颈以憩。或昊翅以鸣。江城薄暮，楚笛吴舲。澹月轻寒，风露自惊。此其为聚雁也。岸涘曲折已，小屏山结束之。幅右上直行小楷书"芦洲聚雁"四字，字法遒丽。

陆　治·支硎山图

二李虚灵，荆范质实，董巨圆润。唐二李接晋宋古笔，荆、范、董、巨则各得心源，其衍方畅。古笔之传，赵伯驹、伯骕而后，鲜更继者矣。陆包山笔墨乃有两赵合处，但不甚高古，亦复新奇。《支硎山图》，白纸本，小立轴。

其中景物是冲关还结市，悬嶂不通耕。树或挂岩，泉必承溜。啼鸟山中，行人不竟。山岚佳气，于此为足。此幅大设色，清润雅致。细笔髑髅皴，但不点苔，真奇制也。然古人画山水多湿笔。荆浩《笔法记》曰：水晕墨章，兴我唐代。五季董源，宋之巨然，元之吴镇，明则董文敏，皆元气淋漓，草木华滋。元人别有逸格，以干澹疏秀而骨格清奇，世人趋之，于明为烈。余又见陆冶《雪后访梅》小幅，纯任干峭，无静气可言，已去恶霸不远矣。

文休承·瀛台仙侣

白纸本，高可二尺余，宽一尺。绘采高古，岂不见清闭馆主雨后空林。炼色有如火里金莲，所正同也。幅上槎拂牛斗，漩没石鲸。一角灵岩，虚空中起。层楼曲阁，仙人往来。嘉树繁荫，美禽闲啭，但悦其位置天然，移情笔墨之外。树法唐人。山石皴斫在髑髅鬼面之间，轻涩而澹，峣峭能浑，精且不为谨细者也。明人之不隳于宋元以降河岳中州之度，然亦可以一丘一壑，自谓过之。

（编按：即《瀛洲仙侣》图）

古木江村

致虚极，守静笃。万物并作，吾以观复，何有道者之可乐？处众所恶，遗世不竞，其去富贵利达常远，而与澹泊枯槁恒并。然后偏爱此一味荒寒，可以观夫天地岁月之性命也。是幅白纸小本，草阁空山，秋风庭径，此非察察于笔墨之间所能比兴。不为宋元刺刺不休，复难乎其为乾嘉以来腹拄肠挣之可胜也。

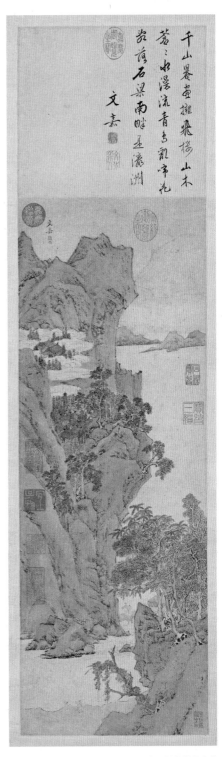

明　文嘉　瀛洲仙侣图　纸本设色　台北故宫博物院藏

石湖秋色

文嘉纸本《石湖秋色》，从其父衡山扇页小景移来，水墨渗漉，鲜润夺伦。余见文嘉山水，揽胜每不在多，寄于子久，非习焉之作，而萧骚之笔可数。啸傲泉石，止如陶靖节以无事为得此生也。

项元汴·兰竹

白纸本，中立幅，装褫古雅。澹墨秀石，石根依丛兰。自峰顶折竹一枝下倒，风梢劲振，传神之最。而雅逸不让元人。纵其履险如夷，尚或未免密于盼际也。

墨兰

明人兰竹，项墨林最文雅，已在停云馆主之上。此帧纸本。正中位置墨兰一本，左右叶箭多少疏密相齐，乃此局格为以正运奇者也。下作蟹壳卵石，野草数茎，极似鸥波老人怪石晴竹材料，止画兰间一笔失坠。百方收拾，不掩其败。墨林画想往往如此，曷见夫项德裕跋识其《荆筠图》卷云：

余家季父画兰竹树石颇妙绝，至山水间亦佳胜，然求完璧甚难。

此可知矣。

顾正谊·开春报喜

发奇抉闷，不欲生心。但日月临照之间，有此一段本真耳。特恐言语声音颜色，落一微尘，全非其事。世人鲜有含饭哺人不变真味者矣。存之如何？顾从黑月寒星，叩一冷字。此本直幅，纸地已故暗，微着色，无一丝俗情色态。画中一厅事，

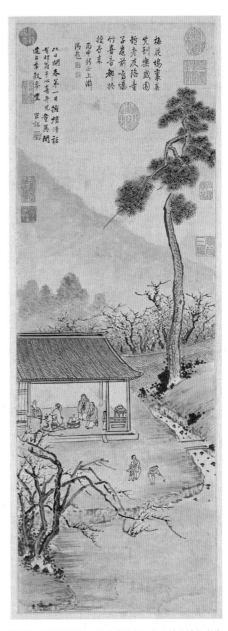

明　顾正谊　开春报喜图　纸本浅设色　台北故宫博物院藏

短垣绕之，澄溪过堂砌。屋里数老翁围垆讲话，庭前童子鸣炮仗，迎春节也。屋外孤松，最为笔势轩翥。垣根粉点梅朵几枝，有傲骨支离之意。

宋　旭·云峦秋瀑

白纸修幅，浅设色。与夫风登雪漩，岸倒寒涛。一如其用笔之超妙，王蒙解索之甚变者也。至乱至理，既简且稠，亦委软以花散，亦劲瘦其申钩。或担簦者觅可见于乱石，或细语者就失听于鸣湫。盘道数里，行者三休。山断云起，罡风飕飗。猗欤美哉，求其特立独到。要为元人之余。虽不比自郐以下，十指春风，嘅其为他作嫁也。

孙克宏·宋人诗意

白纸本，巨立轴。山起碧玉笋，水插玻璃屏。会当渔钓不知远，人世仙源此处寻也。亦有看花小苑，弄笛层台。将往迎归，经过赵李。其间种种闲情，莫非青春得意。至于人物气韵，柳拂花攀，于斯为至也。幅上题诗："金勒马嘶芳草地，玉楼人醉杏花天。"一联，画为吾外家邓氏旧藏。

董其昌·真书杜甫谒玄元皇帝庙诗

董文敏自云：早年学书临多宝塔。观夫真书《杜甫谒玄元皇帝庙诗》，步趋在颜。此幅蜡纸本，赵子固论书，最贵间架墙壁。吾于董书见之，久矣夫！赵宋以后之不为楷也。

董其昌·夏木垂阴

卷轴替壁画以兴，所谓帧屏罳幛率皆大幅，其制以绢数幅缝合而为一也。装楷题修处士桃花圃诗：能向鲛绡四幅中，丹青暗与春争工。沙门大愚乞荆浩画以诗云：六幅故牢建，知君恣笔踪。不求千涧水，唯要两株松。借知一图之作，有四幅六幅，可想其大。宋室南渡以后，横卷长丈有之，未闻生绡数幅垂中堂也。元人尤不为铺肆，明则最以小品醉人。肤腠细理，虽星星残笺剩页，亦能理趣无涯，思致迥别。唯董宗伯一人，可以斗字一丈，方寸千言，湛博之极，有明无对。此《夏木垂阴》直可远接五代宋几幅一铺之宏制矣，幅阔惊人，要退五百步以观，然后可以见全境。原本董北苑，气势笔墨，盖自家藏半幅得来，堂堂之貌。世之谓丘壑玲珑得而加诸耶，挂树一瀑，草木风涛，通幅尽湿，奇绝笔也。

雪景扇页

南朝画，颇用外来影响。观夫西域佛画可知矣。人物以敷采为能，梁张僧繇善凹凸花、没骨山水。而历代鉴藏无张僧繇山水图著录，其法非中华本有，至来者无继。董玄宰爱古好奇，得仿佛其颜色。安麓村曾遇五本之多，恨余未及见也。壬申三月一日，余获览此本于北平钟粹宫，果然没骨法，褶叠扇页，金地纸本，以粉作雪山，其色精粹。比于李营丘瑶峰琪树观之，可为寒心也。

秋林书屋

学所以去病也，好亦大病，病亦自有其佳意也。独好是病，则务去之不可

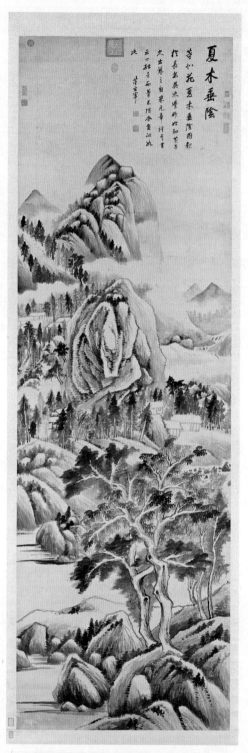

明　董其昌　夏木垂阴图　纸本水墨　台北故宫博物院藏

不尽也。虽然，不染何学为。董其昌之画，最无习染，其庶几乎。其室曰画禅，是为不勤拂拭之妙。此帧白纸本，小方幅。秋树数株，白屋一间。拳石片云，无多丘壑，而聚散起倒。傥来之意，亦不在我。视此殊不足学，学固不胜矣，学固不获已也。及其极至，诚全而归之已尔。

东冈草堂图

白纸本，高约二尺五寸，宽一尺五寸。仿云林而作，笔墨调利，色泽滋美，不定何处微似盛子昭也。韵则过之，清书林樾。一人坐亭中，人间景幽，两相忘对。观董玄宰画，可嘅夫平易之未可力追也。

摹古山水册

画所以取似，历观时尚。形象而物理，物理而意趣，取似同也。后来以笔墨取似古人，以象以理者，随物宛转，联类不穷。目既往还，心亦吐纳。若夫意趣，则物物仰息于我，而主客皆夺。斗胜古人自董其昌始，鉴藏家之画也。此册密绢本，宋元诸人无不一一临摹。为董氏早年用功之作。不失位置，盖揾法也。

恽　向·山水立幅

白绫本，长巨轴。写高山大木，水墨烂缦，茫昧颒洞之中，骨力方正，绝不以琢镂巧好示人。为林为薮，为岩谷隆窦。略在分明破碎无复停态间名目之可耳。众小不胜为大胜，盖董巨精神，太上不知有之而与古人疾相感激者也。甲戌岁，余居北平舅家，书估末，携清湘大涤子画一轴求售，赝物也，而以此

轴附之。非故为疑阵，乃如是始足以挟持真鉴者，果并为吾舅氏所有也。

陈洪绶·人物山水册

陈老莲之画，姿容崎岖。犹是轩架间盆景身，盘屈穿插，讲究入微，且将汨于匠心之尘也。古人之求，岂其作意以媚好耶。此册见于美术馆玻璃橱内，仅展两页。一面描人物，浅彩。一老丈扶筇噀墨，圆熟精妙。一面山水最疏澹，学黄大痴。而我见太深，时掉狂大。

黄道周·诗翰

绢本册，豆大小楷。论书大字结密，小字疏宽，并所难也。《宣示》《曹娥》可尚矣。黄石斋能尽其道，钝拙而宏秀，无笔不拢，其致翩然。黄宗羲曰：至为多奇，奇必发于天性。公之忠贞亮节，有助芳姿。物之感人，使爱而能敬，抑又其进焉者矣。此册见于巴渝中央图书馆玻璃橱内，故宫物也。仅展一册，其诗不得读，殊大恨憾。

崔子忠·葛稚川移居图

捻来即是为习气，必其颠沛如是者为性情。崔青蚓兀傲穷饿，不居不去。故其画阔步霄峄，立足高至，法度晋唐，自有新意。《移居图》为纸本，立轴，设色。用粉，青紫霞蔚。高山大壑之中，木石奇理，石梁横空。下攫如牟，仙翁骑牛过，妇孺眷侣挈从。足底云瀑飞轶，其用笔人物山树，久渐霰结，远非尘世。有明无对，何为与陈洪绶齐名也。

桐阴博古

纸本，细笔既曲诘，设色以汁绿为主。高桐童童，一无杂树。据丑石数癸洁拭鼎觯盘盂饮食物事，主客藉地。峨其儒冠，旁礴异衲。欹正相与坐谈讲，其状恢阔。不枉巧为奇，尽有真想。吴道元称张僧繇前身，崔子忠岂不陆探微宿世。

赵　左·仿杨昇没骨山水图

绘画为两事，谢赫"六法"：随类赋彩绘之事，应物象形画之事也。有虞作绘，彰施于五采，赋彩之工，施之服常彝器，如今之图案或塑工之装銮然。汉魏以降人物鸟兽，以至唐初山水，早离绘独立而为画之统系，以其应物象形，有取于骨法用笔为主。汉之丹黄，晋宋、唐初之敷彩、金碧，至有时画师指挥、工人布色，固犹有缋与画相须之遗意者，但已渐近自然，非复古代图经赋彩之比。盛唐山水画兴，因骨法用笔以及于墨。张爱宾称运墨而五色具，笔墨并言，用色之妙，须参墨色之微。墨中有色，色中有墨，此之谓设色，与随类赋彩断然不同者矣。然吾舅氏邓叔存以为若就绘画发展言，则随类赋彩与山水之设色又为一贯。何者？由随类赋彩进于应物象形，则笔法出焉。因笔而生墨，因墨而生色，正与由图案之装饰进于人物鸟兽之象形。象形更进而为山水之表现，实相并而行也。装饰则赖赋彩，应物象形则须骨法用笔。山水之表现，则笔之外，尤用水墨、青绿、赭绛之渲染。自赋彩以至设色渲染，乃一事之演进。赋彩、设色不过为画事之始条理、终条理焉尔。梁天监中，有张僧繇者，作没骨法，援绘以入画。虽然，诚如其画为应物象形，则必不离乎骨法用笔。杨昇又奇，

更为没骨山水。后来以米元章之贤，徒嗟华光冉冉，谢不能一笔有也。故宫藏旧题杨昇山水一卷，押德寿殿书印，及蔡京珍玩、黄氏子久钤记。隔水楼观，杨万里书跋，其画古不可言。松声渔唱，玉洞雕阑。春风人物，著在仙境。山肩石廓，细笔勾点。色不能掩，则脱颖锋利，迥非一味没骨也。董玄宰新奇之至，妖媚为多。曾见雪景小幅，真去杨昇不远。赵左、文度为董氏弟子，指点亲切，优能布此巨幛。是本密绢，立一丈，宽二尺余。折磴开霜林，寒雅惊霁月。其色剩馥残膏，而尤无与比其凄艳也。此全绘事，仿佛薄幕轻笼为美。所可置意者，此已非缋画相须时之随类赋彩为画之最初之一法。其不同盖在色中有色，无异于水墨设色须参墨色之微，而不全废骨法用笔者也。画上董其昌题字，荏弱不类，米氏长谢，此其之难。是帧也，舍岂谓尽能事哉！有此胆识而已。

李士达·坐听松风图

物之可观，但观其全。物块然有略同，而其全必奇也。李仰槐之画，用笔平实齐整，亦未尝平实齐整，而天然远韵，骨俱峥嵘。此幅中挂轴，绢本着色，画一草坪，偃松五株。一人物抱膝藉树下，三僮瀹茗，绕树流泉，风至曾波。山木犹是董源，人物独格入古，在陈老莲以上。

成　回·鼓琴图

白纸本，小立轴。小笔含蓄，松筠琴鹤，五采绚缦。怡悦性情之作也，气味芝兰，同于子久。无功力操持，但美天真，复自裁损。东坡所谓我操其胜，而不与能者争能。此莫非生活料理，乃至叠叠付之岁月闲致，用而不尽用者也。

画上楷书题诗云：

　　海天空阔九皋深，飞下松阴听鼓琴。明日飘然又何处，白云与尔共无心。

　　曼殊和尚亦有《松下鼓琴图》，即以此诗题画端，后人误为和尚之作，入《曼殊集》中，不知实成回诗也。余今为之订正，成回亦僧者。

方以智·山水集册

　　集册之制，始于宣和睿览册，然《宣和画谱》《中兴馆阁录册》之著录则未见也。依其形式分方册、高册、横册。横册之前后开者谓推篷册；汇集古人之作，曰"集古册"；一家之衷，曰"独册"。册之制，实兴明季。此册白纸本，方册也，共八叶。前殿二叶非无可大师笔，想原画散轶，为他人补足之者。此册笔墨调理，绝无师资传授，于众史为不入流。幸而有此，白璧天真，因以得救也。窃观夫进右者，目光常左而终左。必不病者，深危可病以终病。是求好者，每不好胁以临之以终债也。此画则都凡圣情尽，用心不入，又何自以步趋影响哉！但草草涂写，自觉灵光可挹，取景清奇。幅高不及五寸，有独树幽鸟，空潭定僧。更一叶，群山如皱，峡壁天穿。一舟挂纤上滩，微略皱澹，彷佛陇巴形势之险也。每幅款书愚者，册藏拳庄方氏。主人将以致南京权贵题字。恩寿表姊携来一观，为之悬悬不已。

清

公元 1616 年—公元 1911 年

其必志至焉氣次焉體靜神寧元氣充霈乃以為美也

王鐸草書中堂

絹本巨幅神色飛動脈絡貫通草法之隔行不斷者也

此余丁丑五月獲觀於南京宗惟成家王覺斯字前後

凡數見正書如砌磚瓦不足觀夫於動之一瞬之靜之

謂神於靜之遷想之動之謂韻而妙得於意志至氣次

如環無端之謂勢勢有缺落意有困躓寧失於神韻不

醒而醇和之氣盎然者然則未嘗為佳品此余論畫之

言移以繩王之草法政見其神韻意態非不飛動酣暢

而坐使氣之病以故孫過庭猶不免文皇譏隸之誚耳

王 铎·草书中堂

绢本，巨幅。神色飞动，脉络贯通，草法之隔行不断者也。此余丁丑五月获观于南京宗惟成家。王觉斯字，前后凡数见。正书如砌砖瓦，不足观。夫于动之一瞬之静之谓神，于静之迁想之动之谓韵，而妙得于意，志至气次。如环无端之谓势，势有缺落。意有困踬，宁失于神韵不醒，而醇和之气盎然者，然则未害为佳品。此余论画之言，移以覈王之草法，政见其神韵意态非不飞动酣畅，而坐使气之病。以故孙过庭犹不免文皇饿隶之诮耳，其必志至焉，气次焉，体静神宁，元气充沛乃以为美也。

张 宏·琳宫晴雪

纸本，立幅。前画寒林，枝柯杂密，独骑穿林过，树断山起，径从石之脚脊以上，骨力顿挫，逼其曲磴险仄之势，山半菩提松柏，合琳宫玉宇，雪阴中万籁沉息。寺门外石坪前低，方池封冻，旁立古功德幢一，下临绝壑，冰峰抱明崇素，直到幅顶。笔不落处，水天全渗泥金为地，便觉高华，境真趣真，不疑旧游曾见。

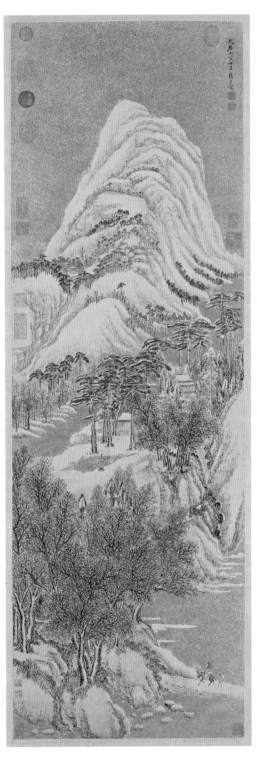

清　张宏　琳宫晴雪图　纸本设色　台北故宫博物院藏

石屑山居图

辛巳病余录云:

画有疏密二体:密者,为遵守古人之法度也;疏者,为其出新意于法度之中也。

故一种体格,一种笔墨,一种骨相,一种资借,一种境界,若有伦类,古来名家,无不自出新意者,但未许摭缀以相乱也。兹图纸本立轴,重山复岭,茂林修竹,浅绛设色。用笔虚散而取物繁琐,信以出新意于法度之中,且不能疏。凿宋枘元,止见其不相入已矣,此之谓小家之数。

王　翚·仿关仝山水

山水清晖,世人无不知石谷之画。顾余见之多矣,殊未有足惬心者,学有独到而必不可以集大成,盛兰畦谓石谷终合南北画宗为一。吾将谓耕烟散人之画,画之目录也,而又在董玄宰以外,是不为时代所汨没者,故诚有功。此幅白纸本,纸质极佳,中立轴。虽曰关仝,止到大痴,以余所见,此其最也。峰峦峻稳,以淡墨侧锋横皴,鸿蒙之中,体器凝固。下段多水口碎石,秋树萧骚,斜惊侧救,落笔如飞,老王以次,但见稳字工夫,此则能教破胆。左上角题字一行,自言仿关仝笔。

髡　残·茂林秋树

纸本,长卷,大设色。笔笔藏锋,画中之籀也。双钩雕廓之处,拟于唐人。但一反其轻、疾、遣者,即不在脱颖犀利,故尤体气安重,虽唐人所未及。况复饱笔运生纸,而所当无敌。卷前皆作名园亭柳,深阴未减盛夏。犹想北窗高

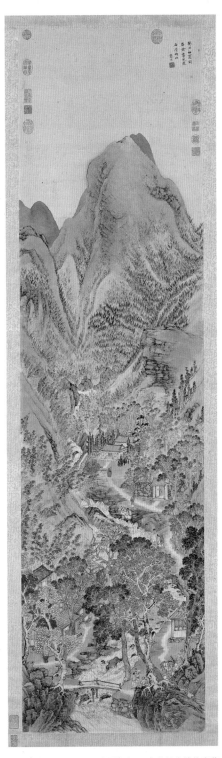

清　张宏　石屑山居图（局部）　台北故宫博物院藏

卧，一听沧浪渔笛也，后段则取境高仰，登山折径，左落悬泉。惜乎措意未精，此无足留连以至终卷者，过不在懈怠于将半也。

恽寿平·山水诗字合册

《广川书跋》云：

庾肩吾以芝为工夫第一，谓繇天然第一，而逸少工夫不及张，天然过之；天然不及钟，工夫过之。

工夫、天然二者，书画家所欲致者此也。专以画论，于画之第一义气韵生动言之，气韵出于天然，生动极在功力，故曰气韵必自生知，非学而可几及。是工夫非存其天然不为功，天然汩没于工夫之转俗也。古来画人，工夫第一无逾吴道元。何以明之？东坡岂不谓：吴生虽妙绝，犹以画工论，李公麟师之。邓椿《画继》则曰：

痛自损裁，只于澄心堂纸上运奇布巧，未见其大手笔，非不能也，盖实矫之，恐其或近众工之事。

存舅以为不停止，必流为众工之事。果然道元之画，南宋以后，无复为士人所关心，而流为匠作矣。士人之绝弃工夫，政以穷极工夫，殆无所损益于画事之极致也。反之，凿丧性灵，莫巧之为甚。夫盲人折枝然后以步行，作者资艺乃可以济美，所贵于艺者，于美之心境，犹良医之妙于三折肱，浅蘸深按，有其动静消息，霎尔一时表而出之者，莫非天然之流露，其人品之真如而已。其所以汩没于习俗者，自内之不充而放于艺，徒功力之唯驰骋焉尔。故众工之事，其于功力日积精湛，非不生动而气韵索然。人物画至于吴道元，可谓与功力以

止境，但止到张彦远失于自然而后神境地。自然可以天然释之，即神非气韵也。神者，得之自外，有俟于物之生动。自春徂秋，从朝至暮，莫之能止。而止之于一瞬之静，谓之得神，爰以工夫之熟练而臻于生动之神之极致也，锢在画工之一格者亦以此也。东坡跋吴道元《天龙八部图卷》云：

难易在工拙，不在所画，工拙之中，又有格焉，画虽工而格卑，不害为庸品。

工拙者何？工夫之谓也。格者何？天然之谓也。恽南田之画妙于天然。此册纸本，小页，遍仿宋元诸家而非用功之物，未可衡量功力置石谷之下也。南田自谓山水耻为天下第二手，乃专花卉，后人惑之，故为说。

萧尺木·松石人物

既去北平，久不观画，暑月心惝惝然有鄙意，忽槃丈柬自桐城见召，得见萧尺木大幅人物于勺园凌寒亭，可慰尘瘅。此轴纸本，用笔虚廓，两人物从松荫来，杖屦泉石，无一不逸，逸则天地宽也。

吴　历·平畴远风

白纸本，巨立轴。墨井画学吴仲圭，书法苏轼。此轴丈纸以内，作帔麻大山，从正中起，硬瘿古树，夹道横生，石擘天开，垄亩平迥，长林路断，有独人家，笔墨沉实，有如印印泥之妙。但惜颜色甚平，远峰亦近耳。

王原祁·华山秋色

钱杜《松壶画忆》曰：

凡山石用青绿渲染，层次多则轮廓与石理不能刻露，近于晦滞矣。所以古人有钩金法，正为此也。

水墨破墨之法，为用亦同，必画法所不能废。元明人之破墨足多变古者，盖在焦澹皴擦形神粗具之后，蘸佳墨提之，以醒目，而钩金不传。麓台画深于子久，整、碎、疏、密、虚、实同时而是，览之于其真境妙想，全仗屋宇桥梁纡径飞瀑者，皆破墨也。此秘余得之《华山秋色》。

邵　弥·莲花大士像

邵弥家长洲，迂癖不谐俗。吾存舅有心醉其画，乃吾之梦想也久矣。甲申冬，一晨，寒晦胜夕，雾里去两浮支路中央图书馆，灯下见邵僧弥莲花大士像于西室。此轴为白纸本，画不设色，通幅墨采振拂，挥连洒然。大士持杖长裾，凌波出莲中，莲叶新洁。夫书画之用笔同，前人已言之矣，宋刘正夫论书有直笔侧笔，直笔圆，侧笔方。古人学书皆用直笔，王次仲始倒锋为侧。画在唐以前，盖直笔也，中边洞达，圆如古隶，吴道元尽其挥霍，侧直互用。乃书至蔡君谟能援散笔入草，籀隶飞白杂出于草矣。散笔入画，昉自元人，无限风神萧散，此画之进于草之飞白者，非复骨法用笔之隶法可概也。邵弥实深散笔之妙，本无作意，而一种生动闲远，何待多言。

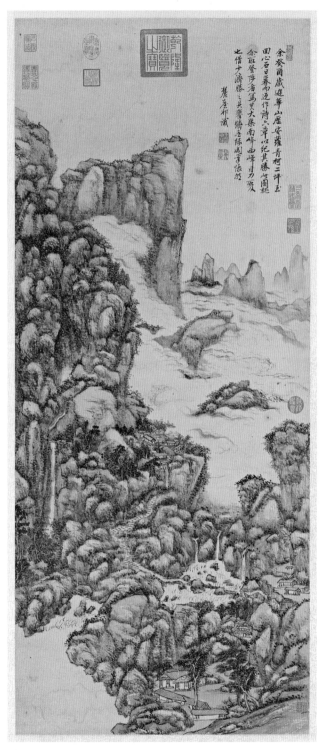

陈　字·文房集锦册

　　《画史》载陈字，字无名，诸暨人，洪绶子，工人物花鸟，迥别寻常，又善书。其绢画文房集锦若干册，首两册山水最妙。一为《桃林春涧》，珠光翠葆，纯用粉彩，着笔，阅历亘古作绘，以至色以墨显者，此创作也，而法度穷源，不落浅见。王思任记恶溪云水夕照，极尽煊丽，自悲其未睹天地之富，焉知人间之贫。此画岂非不陋人间之俭，径取天地之奇也。陈画王文，同为仿佛图形自然颜色之卓杰者。一为《山中岁月》，寒尽知年，青松白云，笔法高简，人物屋宇从摹汉画。余册则婴儿玩饰器用写真，在余影响已不深矣。

周亮工·集名家山水册

　　册在故宫博物院，凡十八册。恽向一册，此朴笔也，吐所实有，故不奢好而其流长，观此画也，足知珠玉可捐，貂锦可焚矣。项圣谟一册，易庵之画能深能拙。石溪二册，其情可眺，泱泱漭漭，水潦尘埃，索空搜想，天地一韵也，凡言原者、岩者，昂俯背向，泊凑以然，裁为区割，尽胜事耳，画上小行书题字一则，曰：黄鹤山樵虽未梦见亦可。七处和尚二册，采墨清丽，是楚音习夏，不能无楚，甚有王孙边幅也。和尚姓朱，睿燏弟，名睿督，字翰之。曹尔谌一册，万象翠寒，是称珍绝，史言其画不授人，罕流传。严绳孙一册，皴法以解索兼破网最难，佚亭宴坐，其心常易，乃能得之。叶欣二册，浅设色，墨圆笔碎，而潘动贯通，岂飞鸟之迹，未尝往也。龚贤一册，柴丈人画从戴厚夫来，然其人画之精湛处，必非其人之学得处。程正揆一册，学问之道安而已矣，李公麟画被为穿，想有未安也。此册笔墨甚安，自必搁笔颓然恬畅，要亦天分有所限

也。周荃一册，视荆关稍润，比董巨微枯，信如李次公题荃画所云。盛丹二册，小横点美妙，子久面目之寒润一种也，洁如好玉初拭，顾复一册，摹倪瓒安处斋图本，岂其笔墨可爱，曾是其人可爱耳。反之，沈颢曰：无其人故无其画。所见于此册者，宁摹之足多耶。王翚一册，全仿李营邱，其色浓强，景物幽靓，笔力以老胜，抑以老作态败耳。此册绢地外，余皆纸本，选集甚精，但缣楮异材，能妙异品，雅俗异趣，不合以王画入此册也。

姚　鼐·真行书轴

宣纸本，真行大字，在桐城方家，未到平淡天真。董文敏自论书，所谓虽不至俗，弟神采璀璨，即是不及古人处。姚公望家正楷一联殊佳，又从汤氏借来姚姬传临颜鲁公朱巨川告身。直轴，高丽纸本，径用褚法，几矣，见卯而求时夜也。

董邦达·山水立轴

纸本，纵横一尺，纸地新泽，浅绛，澹墨作曲木回涧，下临深远，山风汇为云海。云破处，见板屋人家，藏岩结壁，江河一弯半环，遗在玉窦，逾澹逾厚，奇险而有理。陆亦可沉，纸墨之间，其入深矣。

罗　聘·完白山人登泰山日观峰图

纸本，直幅。吾外家邓氏传家藏也，余于石如公为六世外孙，自幼即见此图庋之铁研山房西楼。张岱《岱志》云：一天门以上，曾无拱把之木。以泰山

风高，木不易长，足见是图但以水墨画童峰出云中，山人圆笠带索，负手独立，风起引裾纡组，足下横峰如臂，奇石奇人，合而为一，俊逸之笔，叹未有焉。石如公有登泰山日观峰诗句，曰：一无所限唯天近，百不如人立足高。旷洁正同。

邓完白公·隶书联

纸本。文曰：寻孔颜乐处，为羲皇上人。联向为余家藏，今不知流转何所矣。念余龀龄，已知爱赏。先府君以病居乡，萧斋小园，朝日照几案。轻易不次张此联于壁间。坐我膝下观之，指教联中文字，讲说先朝。因知余有是奇外公也，余小人虔敬而已。入夜家人传灯来，吾父却之，诚恐烟煤渝纸色也。明日早学回，觇之，吾父收卷书橱中矣。

篆书横幅

战战栗栗，日谨一日。人莫踬于山，而踬于垤。

小篆凡十七字，书于单生宣纸上。高约一尺二寸，宽三尺。款题赠子贞者。此余家世藏也。踔约而专，演漾以齐。金辀玉轴，环矩中度。得思天人之际，岂必暎日视之。唐甄谓古之治也，毋立教者毋设率形，绝圣去智，归于自然。念虑不杂，朴一无文。其动变不常，出于无心。至教立形率，议论既严，日将表伪雕朴而丧其实矣。书道之兴也，亦然。三代文字，秦权汉简，其朴其实，变易天真，不可方物。性灵终汨于有求，故大篆之变定于秦，八分之变定于东汉，真之变定于唐。后来书法苦为法度所凿，遂不能反其初。故曰以时代限人也。而后生之人，必摆脱重重结习，以比跻于古。完白公法度锤炼，贵能以反其初也。

190

余小子至以为完白公篆体第一，乃隶自成一家，黑白计当，疏密悬绝，律令前王，其势力绝人。诡为恣变，变则不受安置。极于体制聿定、议论既严以前，非教立形率而后能以到也。

真书联

《息柯杂著》曰：完白真书深入六朝，规矩弗踰，亦涉唐人。北宋佼怪欺世，至人皆散僧入圣。求不轻弃横平竖直，不可得矣，必居完白公篆真两体第一。吾欲起而独续怀瓘《书断》。此联吾外家传家藏也，青粉蜡笺本。文曰：不知明月为谁好，时有落花随我行。

篆书联

篆书联，联每八字曰：

□□□□□□□□。宁神匡道，双阙夹门。

字径五寸，书于单生宣纸上，不款。人间真有仙境，武陵渔人，必不再逢。此篆十六字，完白公毕生所未有也。古之书法，金版照曜，固无论矣。而三代之盘匜货戈，秦汉之瓦砖摹印，尤极其致，遂多真意。是高文大册，曾未尽文字之菁英。余不敢妄拟古人。而此联字之合于汉陶陵鼎盖，又非可以形迹袭也。古非太始草昧，精严容委。且犹君子比德如玉，须见琢之磨之之美也。

草书立幅

白纸本，在外叔祖邓素存家。

唯草之进者可几于圣，可以通篆隶而进于草，草之进无穷矣。

此吾闻之舅氏以挚论书体之言也。完白公草体通篆隶而进于草，从所未有。如醉象无钩，猿猴得树。蔡君谟散笔作草以来，又一进也。又有牓书"瑶池古雪"四大字，半草半隶。其势纸上一尺，空中一丈，今在梅溪杨家，白麟邓氏家祠内正厅。其颜"承启堂"三字，更为颜法。神寝上"追养继孝"四字。真书大极佳极，吾外家藏一长联，真书，文今不忆，使墨如使漆。古篆阴符经八，传庄受祺借观，诡还伪本，岂其然耶，殊难置信。隶八幅，每纸八字，大如箕口。气无不充，实好而虚全。又隶字五言联，在怀宁胡远瀶家，乱中不知如何。上录皆余亲见之而未及著录者。

包慎伯·草书联

老杜作《薛稷慧普寺诗》云："郁郁二三字，蛟龙岌相缠。"米芾讽之，谓笔笔如蒸饼。普字如人握两拳，伸臂而立，丑怪难状，以此明古无真大字。清季金石碑版之学盛，书家有笔如椽，而小字替矣。唐以前犹不为大草，昉于颠素以来，其法败坏，乃至散发缚帚，淋漓袍袖。包慎伯作大草七言联，余见之池州杏花村方伯秀教室，字大如斗，善为困笔。《水经注》记昔有黑龙从南山出，饮渭水，其行道因成山迹，想如是其玮也。虽然，工用太多，不无附会古人，令人忆能汉体书者。宋至和中，书待诏李唐卿以点画象物形，而点最难工，因撰三百点进呈，自谓穷尽物象。仁宗佳之，特为颁"清净"二字，其六点尤为奇绝，又出三百点外，盖可比《安吴论书》。至使学者逡巡短志，空诸一切而后能以神气孤行，此理未可喻也。

姜颖生公·仿云林山水横幅

　　天地无心，万汇以成，观人以余，得其初存，亦有拥篲以贪敬，不如倾盖以趣情也，忽以不密全，绳以矜慎徇。观画亦然，夫唯心不居而可以见其诚也。公画平昔步趋王翚，非不可观，略而为此云林横看，吾尤爱此疏落，匆匆不暇擅长，似极寻常之物也，画在吾三舅氏邓家。

附一
洪崖过眼存目

———

唐　越国公汪中家谱　唐人写经

五代　渔雪图

宋　崔白芦汀宿雁　竹鸥图　苏洵书札　苏辙书札　李唐雪江图

　　米芾加爱帖　晁补之老子骑牛图　苏过诗翰　高宗赐岳飞手敕

　　刘松年流觞曲水卷　唐五学士图　杨兄昝独坐弹琴　李嵩听阮图

　　马和之柳溪春舫　陈居中文姬归汉　王建宫词　苏汉臣货郎图　秋庭戏婴

　　阎次平四乐图　马麟暗香疏影　林椿孔雀　钱选并笛图　宋人独乐园图

　　折槛图　拜月图　华灯侍宴　子母鸡图　枯木竹石

　　梅雀山雉　大理国张胜温画梵像卷

元　李衎双松　吴镇溪流归艇　墨竹册　朱德润林下鸣琴　商琦杏雨浴禽

　　盛懋秋林高士　王润鹰逐画眉　伯颜不花古壑松云　陆广五瑞图

　　倪云林安处斋图　张中花鸟　吴廷晖龙舟夺标图　张舜咨古木飞泉

　　马琬乔岫幽居　王冕吴镇梅竹双清卷　元人寒林图　江天楼阁

明　方孝孺默庵记　王绂修竹远山　草堂云树　王守仁五言古诗

　　姚绶寒林鸲鹆　竹树春莺　吕纪草花野禽　夏昶墨竹卷　杜琼南湖草堂图

　　沈周古木寒鸦　唐寅函关霁雪　山路松声　陶穀赠词　文徵明自书诗卷

　　行书立轴　文徵明松下童子　独乐园图　夏日闲居　春树双燕

　　重泉叠嶂　山水页　栎全轩图　影翠轩图　兰竹

　　仇英梅石抚琴　柳塘渔艇　松亭试泉　竹下听泉　杜陵内史唐人诗意

　　文嘉蓝水玉山图　山水扇页　文伯仁方壶图　钱榖雪山行旅　文台香象皈依

　　徐渭榴实图　马守真花卉写生册　文元善嵩龄拱祝　顾正谊云林树石

194

侯懋功仿元人笔意　莫是龙东冈草堂图　孙枝水仙　王綦溪桥红树

关思秋林听泉　文从简水面闻香　文俶春蚕食叶　丁云鹏白马驮经

左光斗诗翰　陈洪绶倚杖闲吟　项圣谟桃花写生　山水立轴　王毂祥水仙卷

冒辟疆行书卷　龚鼎孳行书立轴　杜昱无量寿佛像　杨文骢墨竹兰石

方以智水中雁字诗卷　思宗榜书　邓旼莲花峰图　牛石慧柳鹰　恽寿平山水册

清　释道济王原祁合作兰竹　王石谷一梧轩图　仿黄鹤山樵山水立轴

吴历青山白云卷　模宋元人山水册　萧一芸山水立轴　文点诗意图册

陈书出海大士　桃港游凫　黄鼎秋林书屋　邵弥山水人物册　华嵒午日钟馗

桐柳鸣蝉　汪士慎水禽小幅　钱叔宝山水立幅　何子贞书横幅

左宗棠篆书联　刘石庵小楷书卷　方环山柳塘春色　李鱓端阳集锦

姚元之花卉立轴　宋葆醇山水册　戴醇士松石　万壑松居图

吴观岱双松人物　吴让之行书联　姜筠仿石谷山水　吴昌硕仙实

丙戌八月葛康俞记

195

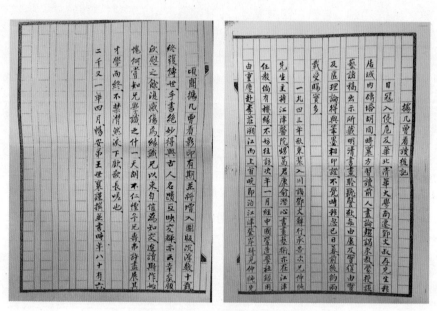

王世襄先生读后记原稿图（首末页）

附二
《据几曾看》读后记

王世襄

日寇入侵，危及华北。清华大学南迁，邓丈叔存先生移居城内砖塔胡同。时襄方习读前人画论，趋谒求教，蒙授谈艺诸稿，出示所藏明清书画，聆听声謦欬，每由虚及实，复由实及虚，理论得与笔墨相印证，不觉时移，忽已日暮，前后约两载，受赐实多。

一九四三年秋，束装入川，诣邓丈辞行。承告次兄仲纯先生，主持江津医院，甥葛君康俞，潜心书画艺术，亦在江津任教，倘有机缘，不妨往访。次年一月，经中国营造学社录用，由重庆赴李庄，溯江而上，首晚即泊江津，登岸拜见仲纯先生，又得与康俞兄畅谈竟夕。相见恨晚，从此订交。

故宫南迁，书画曾在重庆展出，与康俞兄均有幸获观。自来李庄，书札往来，月有一二，赏析名迹，各言所见。每多契合，僻壤穷乡，斯为第一快事。又蒙惠寄墨笔山水小帧，恬逸简澹，使我心折。什袭至今，先慈遗稿《濠梁知乐集》，携在行箧恐失坠，油灯下手录付石印，定格式、拟后记，亦曾就正于兄，此皆难忘之交谊也。

日寇投降，受命北上，清理平津区战时文物损失，又赴日运回被劫图书，直至一九四九年秋访美归来，行踪始稍定，康俞兄适于此时莅京，握手促膝，快慰平生。惟不数月即应安徽大学之聘南归，别时似见倦容。道珍重再三，不意翌年转任南京大学艺术系教授，病肺加剧，竟于一九五二年冬逝世，享年仅四十有一。痛失挚友，哀哉！

襄初不知兄有《据几曾看》之作，近年始得捧读。上起西汉，下逮晚清，记所见法书名画一百九十有六。内容体制近似名迹跋，属著录类，但与斤斤于质地尺寸印章题识者大异。鉴赏品题，实为作者之主旨。回忆曩年曾读之书，

对考证事物，寻绎源流，记述作法，描绘景物，探索创作意识，赏析成就原由之作，每不忍释手，至今印象犹深者三：宋董逌《广川画跋》，明詹景凤《玄览编》，清张庚《图画精意识》是也。吾兄撰述宗旨，实与三家相合，其难能可贵，尤在奄有前人之长。

《广川画跋》，《四库提要》称其皆考证之文，余越园先生《书画书录解题》称其考据论议，俱极朴实。《据几曾看》"黄居寀山鹧棘雀"一则，对图中动植，虽无可辨正，却自此引出画史重要问题，即绘画如何由唐入蜀，又由蜀入宋。文中统计隋唐五代寺观壁画间数、入蜀入宋画家人数，及其传授师承，阐明画道隆替之迹，言之有据，令人信服，诚考证谨严之作也。

《玄览编》著录董北苑《龙绣交鸣图》，记景物画法甚详，惟对画名则谓不知所谓。康俞兄则自陈继儒《太平清话》言南宋行都事，悟出画名四字，乃"笼袖骄民"传声之讹，所绘乃一时之游乐、与董其昌所谓宋艺祖下江南，民臣郊里以迎无涉，詹氏成书在前，而后来者尚矣。

《图画精意识》卷首肯堂李庵题辞有句曰：好学与深思，心务知其意。又曰：遂以读史法，阐幽于绘事。又曰：吾友怀若谷，以虚发神智；吾友心如发，以细穷深粹。越园先生解题则称此书：

对每画必记其丘壑布置，及用墨用笔之法，以明其妙处，兼及作者经营之苦心，故曰精意识。昔人著录名画无此体例，后人亦无仿之者，盖非浦山之学识不能作也。

今迻录浦山范中立《秋山行旅图》一则于左，俾与康俞兄之作对照阅读。

《秋山行旅图》，范华原巨障缩本也。一大山宽居幅五之四，高居幅之半，

198

不衬远山，盖无隙可容矣。亦山极高，不能再见他山也。伟然屹然，岚气蓊茸沉厚。山颠树木茂密，望之令人气壮，大观也。其下大石二并置，俱作两层。石后大路横亘，不作曲折，路上骞驴络绎，大树行列，树顶山寺涌出。路旁小石台，台上丛木与大山承接，山右掖瀑水幽深而出，直泻而下，作万丈之势。而以山寺殿脊隐住。左掖小山两层承大山，略烘断，下有曲涧危桥，密林乱石，若有径在石台后通山寺者。构局如此，空前绝后矣。设色以赭，用淡墨入苦绿染之，树多夹叶。

康俞兄记此图景物，不及浦山层次分明，巨细兼备惟"山后觌面起，一峰岚气中，但远观仰，深阴以碍白日也"，却能道出全幅气势。而"蓊茸满山头""岩壁栉沐甚净""抽悬泉如电""乱石湍溪""暖暖虚动"数语，状物遣词，又有浦山所未及。倘披览《据几曾看》全帙，读者将随处感受作者以轶凡之文采，揭示微妙之领悟，道人所不能道，故吾以为取肯堂题辞中句，转赠康俞兄，实当之无愧，而越园先生若见此书，亦将更易非浦山之学识不能作之论矣。

顷闻《据几曾看》影印有期，并将增入图版，沉浮数十载，终获传世，手书绝妙，得与古人名迹，互映交辉，亦云幸矣。顾欣慰之余，复感伤焉。缘识兄以来，自信为知交，追读斯作，始愧何尝知兄学识之什一，天胡不仁，悭予兄寿，弗许尽展其才学而终。不禁潸然泪下，嘘唏长嗟也。

二千又一年四月畅安弟王世襄谨撰并书，时年八十有六。

编外
中国绘画回顾与前瞻

——

葛康俞

本篇文字的内容，在我胸中略具已久。因为题目的范围太广泛，含义太严重，使我不敢动笔。今腼然草此数千字，莫非为我今后所要学习的学科及其范畴之纲领而已。

瞻往知来，中国绘画过去所走的道路，我不想给以分期而一串儿看来。

中国往古的绘画，始见于陶器，再丽于铜器，再附于建筑，至西汉始有绘画独立之记载。自附丽以至于独立，是由规则趋向流动，由象征而至具体。作者着眼在以内在宇宙统一外在宇宙的种种物象，而不失其为物象。技巧运用，一贯以线点为主。色彩则极简单，不带刺激性，更有引人的力量。

中国绘画自始即有其统系，所见表现于史前陶器者，即为土著产物；盖其摹写与当时社会生活情形一致。洮河新店掘出的陶瓷，花纹用彩色，作连续回纹车形纹和人物犬马的形状。各种图形，都不出当时人民生活所习见。连续状回纹为水的意象，车形纹就是雷的表征，回纹雷纹，在商周铜器上采用更广。同时新有饕餮螭虎龙夔许多变化，且一如回纹之所以为水，车形纹之所以为雷，有其生动，忽其皮毛，匠心独运，得其神全而已，所附丽物本身的器样法式，从可谓陶瓦进化到金玉，是渐变的外形不变的命名。如瓯以瓦，本为陶瓦器，在商周则为铜器。豆笾簠簋，原是竹木器，在商周为铜器，而□来□皮革。罏同鑪，釜同釜（此字为釜字之误植，见《说文解字》。）其说法亦如此。而附丽物本身的法式，自始即有其统系，附丽物在上面的装饰——绘画，亦自始即有其统系。

绘画的取材，最初必摄取其与生活最所接近者，此种现象各绘画统系有所同然。中国山水画、西洋风景画发展较晚，只是与生活利害关系较远之故。所以

彩陶罐（辛店文化）

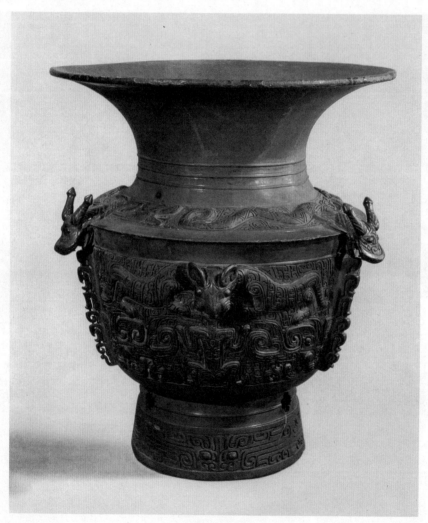

龙虎尊（商代后期）

最初的绘画，我们简直看不到主体烘托所应有的自然背景，但有在素地上独立无所依傍的一个概念。其位置稍咨纵自由就是绘画，位置稍拘谨规律就是图案，绘画与图案其界甚微，绘画作图案看，图案作绘画看，都无不可；原因是上古绘画其装饰意义太重故也。其意义在装饰，其内容则取在当时威权事物的描写。所谓威权，就状当时人民生活能力薄弱，对其事物能左右他们命运抱着不可明了的敬爱与敬畏看法，而富有鉴戒和赏劝的意思。由单独的举出一个物象来象征，进而至于写出复杂的故事来比喻，都不离开这个意思。

上古绘画的作用在装饰，因之绘画与图案其间分别甚微。绘画的手法曰画，图案的手法曰构，而中国的图案，画的手法多于构，绘画则构的手法不减于画。构之原意为结构，是幅员以内整个配合。忽视两个以上性质不同而予以各方面的总和。中国初期绘画即有此构的特点。故其人物车马屋宇，飞走动植，皆合一炉而冶之，但偏重于构，不计其大小远近及其质地，种种形态，自有其生动与秩序，不谋于外合，而其真实，直无以复加。此可见之于史前的陶器文彩，可见之于殷商的甲骨雕画，可见之于周末的画像钫，可见之于两汉朝鲜平壤之圹壁四神，孝堂山郭孝子祠石画，两城山武氏祠石刻，可见之于东晋顾恺之《女史箴图》卷，可见之于唐阎立本《历代帝王像》、吴道子《天王送子图》卷。

中国古代绘画，其内容必寓有鉴戒和赏劝的意思。由单独一个物象来象征，进而至于写出复杂的故事来比喻，都不离开这个意思。此在唐代以前皆然；所以唐张爱宾在《历代名画记》开章就说：

夫画者成教化，助人伦，穷神变，测幽微，与六籍同功，四时并运……故鼎钟刻，则识魑魅而知神奸，旗章明，则昭轨度而备国制。清庙肃而樽彝陈，

东晋　顾恺之　女史箴图（局部）

广轮度而疆理辨。以忠以孝尽在于云台。有烈有勋,皆登于麟阁。见善足以戒恶,见恶足以思贤。留乎形容,式昭盛德之事,具其成败,以传既往之踪。

复引曹植之言曰:

观画者见三皇五帝,莫不仰戴。见三季异主,莫不悲惋。见篡臣贼嗣,莫不切齿。见高节妙士,莫不忘食。见忠臣死难,莫不抗节。见放臣逐子,莫不叹息。见媱夫妒妇,莫不测目。见令妃顺后,莫不嘉贵。存乎鉴戒者,图画也。

张爱宾此叙画之源流一章结论,认为绘画是名教乐事。作者当以扶持名教为见地。殷人尚鬼,重视卜占,甲骨文字图画,有如彼之精,盖是垂昭神示,藻饰帝德的成就。虞舜创制,五端五器,及十二章,画日月星辰山龙华虫,都是彰天德惜民用的符号。黼作斧形,取其有断。因其有断才不致流于沉湎的原故。夏商周三代,吉金瑞玉,制作最盛,其间干虫篆带,或画魑魅魍魉,以喻奸宄,或画雷电云气,以示神变。商有饕餮虪,取义戒贪。木鼎铭丈立戈,用象武功。文王鼎的四足,铸蛙形,昂鼻长尾,尾有两歧,遇雨则蜷其两歧,塞住它的鼻孔,防止急流窒息。象此乃服其有智也。王宫正门画虎,堂上置扆,以示威仪。

汉文帝在未央宫永明殿,画屈轶草,进善旌,诽谤木,敢谏鼓,其立名命义,可以一望而知。孔子观明堂,见周公辅成王图,大为叹赞。汉明帝与马后同睹尧舜图意,讽谏互规。这可以说是收了鉴戒的效果。此种风气一直到唐朝,吴道元图地狱变相,一时屠渔见之畏惧,竟至改业。《画史》引为快谈。

唐代以前中国绘画,是画构并重,如其谓为画,毋宁谓为图。图以线点为主,线点之运用,在取象图形,是无施而不宜。至于刷色部分之绘,实属次之。

古代绘画决不能离形似,形似之于绘画,固占有一悠长时期也。但在中国

205

古代绘画，其形似则另有一形似的解释。形如其说是形，不如说是律。律者，贯通天人之际，应会无方，对答如流，是谓自然。此得见于中国古代绘画种种奇形殊状，活跃飞动，故张爱宾说：

……然则古之嫔擘纤而胸束，古之马喙尖而腹细，古之台阁竦峙，古之服饰容曳，故古画非独变态有奇意也，抑亦物象殊也。

所谓变态奇意，直是画家本自有一段幽情，触物似而生动，借他人酒杯，浇自家块磊，只在目击神存，又何必剔细捉微，饤饤枝节，反成物为我累呢。此中国绘画于形似之另一解释，必曰：自然，律之谓也。

绘画者，合而言之的名称，分举则《尔雅》释言曰：画，形也。《书传》曰：绘，采也。绘为绘采，即绘画中所有的彩色部分。中国古代绘画在晋唐以前，除史前陶彩敷有简单色素而外，史载唐虞之制，衮冕服章，章施五采。

孔子说绘事后素。张爱宾论画体工用拓写篇内，关于颜料记载极详。此可见至少唐代以前中国绘画，尚能不亏彩色。惜乎晋唐以前有彩色的绘画，我们已无法一见罢了。晋唐画家敷采设色，已极其能事，如梁张僧繇、唐杨昇能纯用敷彩成画。李思训金碧勾勒，又不屑采章历历，但以意为足。至宋赵伯骕《万松金阙图》殆成绝响矣；盖五代以下，刷色部分之绘。但用水墨，渐以替之。此在唐末张爱宾论彩色，有说草木敷荣，不待丹碌之采，云雪飘飏，不待铅粉而白。山不待空青而翠，凤不待五色而綷。是故运墨而五色具，谓之得意。意在五色，则物象乖矣。（校之张彦远《历代名画记》，为"物象乖矣"，故知"物象乖焉"为误排，今从之。）中国绘画之色彩观，唐末五代以来，即已如是。

唐代以前，如其谓画，无宁谓图的绘画，取象敷采，既如上述，而其中心见地，

则以名教人伦为归依。所描写的事物，则以神异人物为主。命意则或为灵异图箓，或为神仙，或为故实，而佛老尤为汉晋以后主要题材。至于纯学术方面的图绘，意在补经典之不足。不为一般画家所注意。只是学者们独能为之。试举古人图画名意之例于左（下）：

龙河鱼图、遁甲开山图、五岳真形图、周公成坏吉凶图、古瑞应图、黄石公五星图玄图、灵命本图。

以上可属之灵异图箓。

西王母益地图、黄帝昇龙图、五星二十八宿真形图、列仙传图。

以上可属之神仙。

汉麟阁图、孔子见老子图、泗水捞鼎图、忠孝图。

以上可属之故实。如汉之墓圹刻画所见更多。

天文图、地形图、尔雅图、三礼图、河图、分野璇玑图。

以上属于典章学术。

东晋太和以降，佛教大兴，画佛造像，至唐蔚为极盛。历数东晋至唐历代大画家没有一个人不善画佛。从顾恺之《维摩诘像》说起，到唐代大成画圣吴道元的佛教画，单就吴氏一人之卷轴而言，仅《宣和画谱》著录的已有九十三件，会昌以前，两京和外州寺观壁画，读张爱宾《历代名画记》的记载，真教人叹观止矣。

唐代是中国绘画转变的大关捩。唐以前绘画是：如其谓画，毋宁谓图的画。宋元以后绘画是：如其谓画，毋宁谓写的画。图以功力见，写看蕴藉深。谓图为画之画，非功力不办。以寓名教于故实的画，非图不能。惜乎唐代以前此种

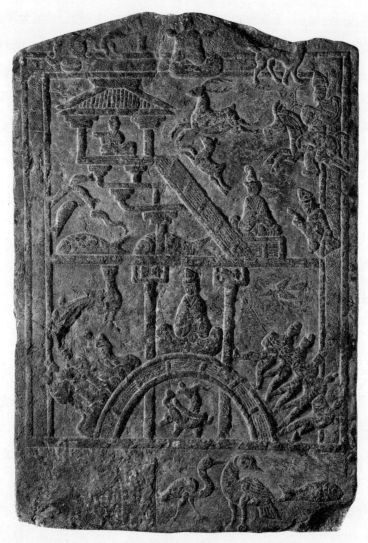

泗水捞鼎图（东汉画像石）

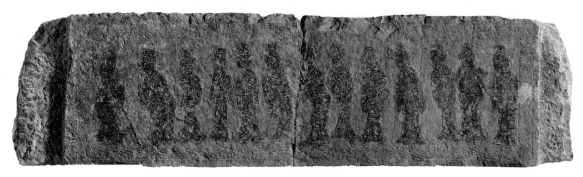

孔子见老子图（东汉画像石）

坚实精神，入于五代宋，稍失之矣。

唐代以前画家，最讲师资传授，各有专擅。一时代有一时代的风气，汉晋衣冠伟岸，唐李仕女丰圆，一人有一人的典型，故称曹衣出水，吴带当风。敷彩当笔，貌似传神，则见本领。敷彩则日光照一室，用笔则通于骋马击剑，弹琴鼓吹，形容貌似，有说南齐谢赫，与人一面，背地里摹写，不爽毫发。传神顾长康说，乃在阿堵之中。其中尤以貌似与人物故实画不可分。唐以前画家往往因其人形似的独到而决定其人的专长。比如说：载嵩师韩滉，韩滉善人物牛马，而载嵩画牛，为韩滉所不及，载嵩遂以牛名世。这意思是就牧的形似上说，韩滉不及载嵩，不是说笔墨韩滉不及载嵩也。此种说法在后世不复闻，总说某人笔墨不及某人，于此亦可见中国绘画之有今日。画至宋明，人物画一落千丈，形似已非绘画中最要因素。晋宋隋唐画家无人不善写真，对面传貌，人人能够。宋苏东坡尝于灯影下就壁描其侧像，示人，人真认出是苏东坡，东坡先生叹以为神奇，似以为画手所不能到，所见亦诚陋矣。

绘画既然存乎瞻仰鉴戒，那么必无逃于人物故实，人物故实求得人人普遍瞻仰鉴戒，就必无逃于形似。形似之得，非得之于功力不可。所以帷中密听，登楼去梯，如此功夫，然后顾长康才有把握打杀住百万而不悔。

人物故实不能离开形似，形似的组合，在中国绘画不出线点，线点乃由用笔表而出之。中国绘画的用笔与书法用笔，用具同，用法亦同。中国书法之盛，比于绘画有过之而不及。殷商之甲骨文，就留下许多书家的名字，如韦、亘献、旅、大。汉魏以降，书家姓名，史不绝书，其风气有若东汉赵壹所说：（【按】此处排版有脱文，与以下不能衔接，东汉赵壹论及书法的文章，仅有"非草书"一篇，

210

唐　韩滉　五牛图

一牛絡首四字間弘
景高情想像閒孤
甄詒惟洋曲肖要因
閒嵩識民祇
乾隆癸酉御題

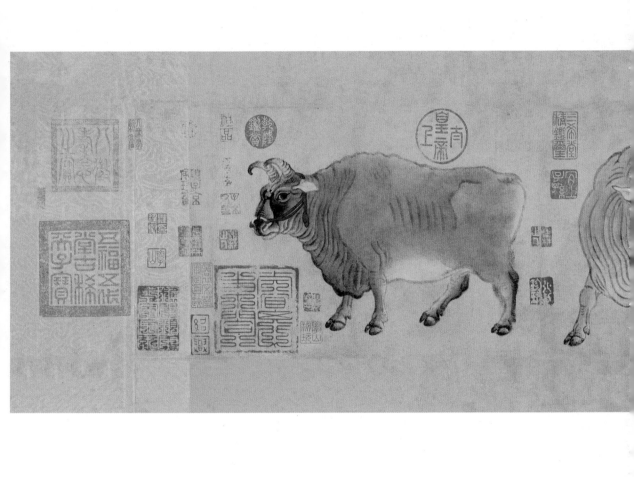

其中有云："十日一笔，月数丸墨。领袖如皂，唇齿常黑。虽处众座，不遑谈戏，展指画地，以草刿壁，臂穿皮刮，指爪摧折，见鰓出血，犹不休辍。"等语，庶几近之，盖书当时习草书风气之盛也。录此以作参考。）

　　人物画之极盛，实在要归功于印度佛教的输收。而且得到当时帝王的信仰。以帝王的力量，兴寺造像，选拔名手。自东晋太和年间风气渐开，至晋安帝义熙二年，锡兰岛王送来高四尺二寸之白玉佛像，置之瓦棺寺。同时借重一代名手顾恺之画维摩壁像，称瓦棺寺三绝之一，为中国壁画佛之第一声。印度佛教输入中国，不仅改变了中国绘画中心题材，而且改变了绘画的中心运动，自来中国美术为帝主侯王所培植、所私有。不论哪一项的享有，一至于庶人，那就可怜得微乎其微了。但是帝王贵族所需要的美术，还是出诸庶人之手。一般技艺，成为一般人的职业。其地位卑下，没有自由选择与独立的表现，或者不容许有，只看当时的好尚，与环境的支配，增加或减低其质数，且看殷商的占卜，周秦两汉名教礼法，典章制度，其在美术的成就上，只是一个时代，一个时代，有其典型而已。宗教必非一人之私产，其传播是以全人类为对象，超越阶级，超越现实。佛教入华、帝王贵族所私有的美术，也附随佛教开了严禁。举凡佛教一切建设，是以帝王的力量来完成，而赠予民间，美术家从此得结了民间的因缘，受民间的爱载与崇敬。从此美术家们地位崇高了，他们的表现自由了，于是美术家的大名，弥漫了人间。至此绘画乃非众工之事。晋宋六朝至唐，才杰接踵，炫奇斗能，各立门户，正如李嗣真评董伯仁、展子虔画，谓董与展，皆天生纵任，亡所祖述。唐代建寺画壁盛行，旷古无匹，选定画家一事，往往成为各寺互相竞争的中心。比方洛阳大敬爱寺落成时，画壁作者，一时大众有主请何长寿，

有主请刘行臣，当时画手自以被选为荣。至有吴道元忌皇甫轸，募人暗杀的故事，虽说这是无稽之谈，但亦可见其时竞争甚为激烈。可惜南朝四百八十寺以及唐代两京外州寺观之伟观，难逃会昌五年的洗劫，悉数一扫而空。

佛教之传入中国，造成中国人物画的极盛，其输入时期，虽不敢说有汉明帝金人入梦这回事，且汉书亦无此事之记载。其时当在汉魏之间，到了南北朝佛教灌输到每个阶层里，擅宾夺主，一时儒老的流派也依傍佛教门户，附会通达，上好下必有更甚焉者，梁武帝三度舍身同泰寺，想象其时民间当如何诚虔奉佛。此种趋势，盖因晋宋以还，中国大乱，人民疾苦，超现实的佛教，给予乱世人民以逃避现实最好的归宿，缘此掀起了北朝雕刻、南朝绘画的热狂。到了唐朝，中国佛教壁画崖刻造像达到最圆满的成熟时期，入宋中国政治统一，海内渐复承平。仁宗以后，儒家学说复兴，值当时印度佛教绝灭，梵僧全不来朝，中国佛教从此顿形冷落；且佛教本身，自北宋新密教起，禅宗独盛，禅宗重定坐修养，视佛像为干屎橛，所有陈略不过杨柳水月而已。壁画一道，此时在边疆如敦煌等地尚不尽废，在中原一带，仅有佛堂供品，如北宋张思恭、南宋陆信忠、林廷珪等佛像挂轴承晋唐壁画之余绪而已。此等绘画空有形似金彩，几无笔墨神韵可言，与鉴赏图画毫无关涉，于翰林坛坫，全无地位，以中国绘画首重笔墨气韵故也。后来祭祀神主挂象，即此种绘画的衍派。

中国佛教美术发扬最盛期到了宋季既告一结束。寓瞻仰鉴戒于人物故事的绘画，已非众艺所趋，代之崛起者，为中国人最高好尚的题材，厥为山水。中国人站在各方面立场上从不敢违背自然。种种情调都与自然一致。尊崇、向往，自然有如至亲切的母怀。自然不能成为一偶像，而人的自身每每脱身就是树叶

上一颗露珠，芝草里一块顽石，最有人间味的孔子，也有"道之不行也，乘桴浮于海"的感叹。没有将自己藏好在自然里，他的遭遇他自己认为奇耻大辱。身在行间，目在牛背，稍纵即逝。空谷幽兰，取为君子德行纯全的比喻。老庄的学说即脱胎于此。浸渐而至魏晋南北朝，山林文学，独得文学之正。山林生活，是士夫君子壁垒森严之坚贞。山林盘游，称为仁智之乐趣，乃如谢康乐伐山刊木，以尽游兴。王羲之居山阴，爱恋山水，云卒当以乐死。宗炳以疾还江陵，嗟息老病俱至，名山恐难遍游，唯当澄怀观道卧以游之。因图平生所历山水于居室之四壁，其高情寄托如此，并制《画山水序》曰：

"圣人含道暎物，贤者澄怀味像。至于山水，质有而趣灵，是以轩辕、尧、孔广成、大隗、许由、孤竹之流，必有崆峒、具茨、藐姑、箕、首、大蒙之游焉，又称仁智之乐焉。夫圣人以神法道，而贤者通山水。以形媚道，而仁者乐，不亦几乎。余眷恋庐、衡，契阔荆、巫不知老之将至。愧不能凝气怡身，伤跕石门之流，于画像布色，构兹云岭。夫理绝于中古之上者，可意求于千载之下；旨微于言象之外者，可心取于书策之内。况乎身所盘桓，目所绸缪，以形写形，以色貌色也。且夫昆仑山之大，瞳子之小，迫目以寸，则其莫睹；迥以数里，则可围于寸眸：诚由去之稍阔，则其见弥小。今张绡素以远暎，则昆阆之形，可围于方寸之内。竖划三寸，当千仞之高；横墨数尺，体百里之迥。是以观画图者，徒患类之不巧，不以制小而累其似，此自然之势。如是则嵩华之秀，玄牝之灵，皆可得之于一图矣。夫以应目会心为理者，类之成巧，则目亦同应，心亦俱会，应会感神，神超理得，虽复虚求幽岩，何以加焉。又神本亡端，栖形感类，理入影迹。诚能妙写，亦诚尽矣。于是闲居理气，拂觞鸣琴，披图幽对，

213

云冈石窟 佛像 第 20 窟（北魏）

坐究四荒，不违天励之藂，独应无人之野。峰岫峣嶷，云林森眇，圣贤映于绝代，万趣融其神思。余复何为哉，畅神而已。神之所畅，孰有先焉。"

　　中国之有山水画，当数宗炳发轫。这篇《画山水序》，极能发明画山水画的见地。"神之所畅，孰有先焉"。这已经将名教人伦不复置之绘画，绘画全为士夫君子生活之一端，畅其所乐而已。但此趣灵之质，空明虚微之象，亦狃于人物故实画习于形似的观念，亦无改于线点的运用，出尽气力，不容易见到形似的好处，益显了线点用笔的长处，此理所当然。盖以人物车马，宫室器用，其有一定的位置，便于摹状。山水树石，阴晴早晚，变幻而无常形。气势森雄，光晖和易，隐现则无定态，从人物故实，位置井然的形似上着眼，岂不教人束手耶。无怪于张爱宾说：

　　魏晋以降，名迹在人间者皆见之矣。其画山水则群峰之势，若钿饰犀栉，或水不容泛，或人大于山，率皆附以树石，映带其地。列植之状，则若伸臂布指。

　　《女史箴图》卷的为唐以前画，其见于山水树石，如张氏所说，诚然不诬。那么形似之于山水，将何以为力，此在宗炳不必有如《画山水序》所说实地实施上的修养，但有此灼见，已至令人惊叹。其文既如上引，可知其观点重在神理。神是感之兴，理为群（此字疑排印有误）之治。外象于我，应目会心，用理治其纷繁，皆可解悟。苏东坡云："物无常形，而有常理。"又曰："画手识得丹青理。"即此理也。以有常理治无常形，故可说理无所不治。这是序文里所说："虽复虚求幽岩，何以加焉。""类之成巧，则目亦同应。心亦俱会，应会感神……"应会感神也者，就是内在宇宙奔赴外在宇宙律之交流，谓神谓理，此有待于画前一个悠久准备，所以画家的陶练，学问不赅博，体会不深严，不足以言神理，

及至下手之际，已是神超理得。前言神只是奔赴之刹那。比至交流，则天人合一，物我都无，神超而后自然，理得又在象外，是谓天成。没有人为斧凿痕迹，是张爱宾最所心折的"失于自然而后神"之自然第一义。虽然，宗炳《画山水序》文里灼见如此，但其本人及当时画手未必能做到这步田地。何以然？盖唐代之初，阎立德、立本称宗匠。

"二阎精意宫观，渐变所附，尚犹状则务于雕透，绘树则刷脉镂叶，功倍愈拙，不胜其色。"

上面一段话是张爱宾"论山水树石"一章里所说的，当是实在情形，在唐初似犹未足以语神理，况乎晋宋。这正坐我所说，以人物故实画的体形，移之于山水树石的体形是不容易为功的毛病。虽然张爱宾说"山水之变始于吴（吴道元），成于二李（李思训、昭道）"。乃至王摩诘，都亦未脱六朝勾勒敷色的古态。而唐朝山水画于人物画之盛，也不能拔赵帜易汉帜取而代之。二李之画一仍其如其谓画，毋宁谓图的画。用笔游丝刻界，金碧重敷色，不多着墨。南齐谢赫六法，有骨法用笔，随类敷彩，而不及墨。可见中国绘画笔墨二字，初唐以前唯笔独得，墨则偏废。明莫是龙始创"南北二宗"之说，以王摩诘为南宗之祖，北宗则属之李思训。此北宗之创始者"功倍愈拙，不胜其色"。至二李可以形称其色矣。而形色在北宗且终不偏废。能之者，后来有宋王诜、赵令穰、赵伯驹、伯骕，元冷谦、赵孟頫，明崔子忠、陆包山，用笔设色，极有北宗画意思，不脱雕透为图形色俱胜之风格，得中国传统画法之正藏。至于南宋李唐、刘松年、马远、夏圭之画，特蜀画之余绪耳。自吴道元一日之迹，"怪石崩滩，若可扪捉"以来，即有此磅礴披襟、沉着痛快的一格。但其习气纵横，

216

未足称为北宗与南宗旗鼓相当并派争先呢。

南北宗之说，其说实不足以敌米元章古笔、江南、蜀画之说，米氏《画史》谓范大珪有富公家折枝梨花古笔，非江南蜀画。是说深有获于我心。所谓古笔，初唐以前之传统画法也，江南画实为北宗之形成，蜀画即以后演为李刘马夏之北宗画，非二李之北宗画也，何则？此余可得而论之。

中国绘画运动之向心地带，隋唐以前，重在南朝，自此以后，中原河洛，画风昌炽。盛唐而降，渐趋入蜀矣。吴道元阳翟人，初在蜀为逍遥公韦嗣立之小吏，因写蜀道山水，画已知名。唐玄宗名进，曾画嘉陵江三百里，尽一日之力为之。玄宗、僖宗幸蜀，先后扈从，避地入蜀画师，为数极众，其著名如卢楞迦、郑虔、孙知微诸人。而蜀人之在蜀者，去当时未远的，有赵令瓒、李昇、王宰、张南本。自中晚唐以迄五代宋初，蜀中人文之盛，达于极点。唐末画家，据宋郭若虚《图画见闻志》备录共二十七人，而蜀籍者，竟有十一人，非蜀人而避地居蜀者八人，合十九人，占总人数三分之二以上。五代画家共九十一人，蜀籍者二十八人，非蜀人而居蜀者六人。南唐则五人。宋画家一百六十六人，蜀人十九人，多见于宋初。唐代壁画盛行蜀，为殿军。日人大村西崖《中国美术史》记载唐两京及外州寺观有壁画共二百八十八间，寰宇以内，两京两外，寂寞无闻，独蜀占有七十二间，均唐末所制。其时在两京则已无添置矣。浙仅有甘露寺一间，尚为久镇蜀者李德裕所造。蜀有壁画皆名手笔者之寺观，略举有大圣慈寺、圣寿寺、圣兴寺、金华寺、应天寺、昭觉寺、宁蜀寺、中兴寺、开元观、精思观、龙兴观、丈人观、福海院、昭宗生祠、蜀先主陵庙。成都大圣慈寺之九十二院，至宋代尚留有唐时之壁画八千五百二十四间，佛一千二百十五，菩萨一万四百八十八，

梵释六十八，罗汉祖僧一千七百八十五，天王明王神将二百六十三尊，佛会变相一百五十八图。其兴隆有如此，得无使人惊诧。是宋辛显所以有《益州画录》，及黄休复所以有《益州名画录》之撰也。蜀地西僻，隔绝中原，其时舟车交通，都非常不便，一时人文荟萃得如此，诚以三代帝王驻跸所在，有以致焉。玄宗幸蜀，固可想见倾其内府珍藏以俱，而后来僖宗、昭宗二帝迁幸，镇蜀之李德裕之鉴识精博，收藏丰富，及画家赵元德并携蜀梁隋唐名画百幅，王蜀孟蜀之季，人主复耽于玩好，崇奢极华，仿后梁南唐置画官翰林待诏，故唐末五代，蜀间艺人，风起云涌，蔚为大盛，而名公唐族之藻鉴珍蓄，亦与有功。且其发展不仅囿于绘画，同时雕刻亦以鼎兴。如广元、富顺、资州、简州、大足、乐至，均有伟大之造象，推孟蜀广政中眉州程承辩最为能手。唐末五代文物，蜀既为荟萃之区矣，可与之抗衡者，当数南唐。南唐后主李煜，才高识广，凤仪俊美，雅尚图贵，尤精鉴赏，书画兼所擅长。臭味相投，其国与孟蜀之间，往还甚殷，敦交结好，时偕缥缃卷轴，相为贻赠。广政甲辰，淮南驰骋，副以六鹤，蜀主命黄筌写六鹤于便坐之殿，因名六鹤殿。为酬答江南信币，更诏黄筌父子画《秋山图》赠之。宋时有人在向文简家见十二幅图，花竹禽鸟，泉石地形，皆极精妙。上题云：如京副史臣黄筌等十三人合画。图的角端却有江南印记，乃是孟氏赠李主之物也。后主有澄心堂纸之精制，供名人书画者，蜀王亦仿制之。是西蜀绘画之兴起，虽别一眷属，谁为促进，究之前述原因而外，后来南唐亦有以影响之。蜀亡，蜀之画师，纷纷入宋。宋初画院画家，来自蜀者，有高文进、王道真、高怀节、高怀宝、黄居寀、黄居宝、高益、勾龙爽、童仁益、赵元长、高道兴、袁仁厚、石恪、僧元霭、范琼、赵昌诸人为最知名，大势所趋，由唐之蜀，蜀之宋，转

关换节，至为瞭然。

蜀画作者之师资影响，导其先河者，约略想见可举七人，如吴道元、梁令瓒、李昇、王宰、孙遇、孙知微、张南本。七人之手迹传于今日尚可见者，惟吴道元之《天王送子图》卷，其中有一天王坐于石上。其写石钩斫法，即属后来李唐斧劈一型。而蜀中画家前辈赵令瓒，即私淑吴氏，李伯时言其画甚似吴生。左全亦仿吴生之迹，颇得其要。张南本手笔今已不传，石恪师之；而吾人犹见石恪《二祖调心图》，其作风后之梁楷、牧溪、玉涧皆其的派也。格致与南宋画院马夏为极近。李昇于蜀之艺坛，位置甚高，米元章曾得李氏山水一幅，于松身题名蜀人李昇，刘泾窃刮去升字，易名思训，蜀亦称昇为小李将军。但明张丑以为不类大李。张氏有李昇《太上度关图》，谓其笔法劲古，与刘松年相提并论。黄筌在蜀画家中，为集各家之大成者。花卉师刁光胤，鹤师薛稷，山水宗李昇。刁处士真迹，故宫尚有花卉册一帙，余亲见之，与黄居寀《山鹧图》如出一辙。山石用笔即南宋画院画人之张本。黄筌山水师李昇，而画钟馗则与吴道元争能，宋周密《云烟过眼录》又载其《独钓图》，言筌山水师唐人郑虔山峰刻削，山峰刻削，此与王宰之玲珑窈窱，巉差巧削，孙知微之山石，版札雄强，同为李刘马夏山水之特征。王宰、孙遇、孙知微、张南本，鉴者称逸品，此为脱略峻逸，又非张志和卢鸿乙冲襟逸韵之逸也。黄氏父子兄弟在宋初画院为权威画家，宋沈存中《梦溪笔谈》言徐熙逸笔草草，神气迥出，筌恶其轧己，诋徐氏之画粗恶不入格，罢之。熙之子乃效诸黄之体，求容于当局，蜀风始终之被于两宋迄明画院，此余所谓李刘马夏之北宗，蜀画之余绪耳。南北宗乃就其体派而言，无关于区域畛界南北其人之说也。蜀画之说亦然，蜀画又非定属

219

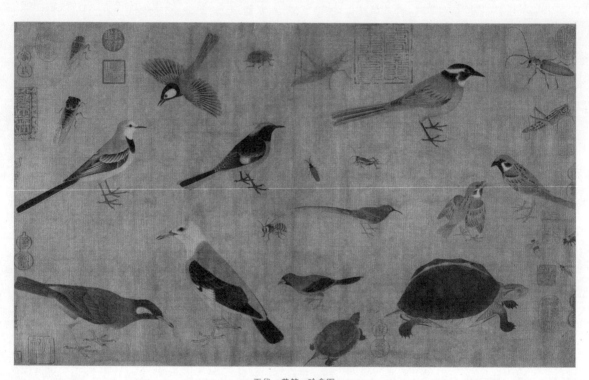

五代　黄筌　珍禽图

之蜀人也。

　　中国山水画因魏晋六朝文人山水生涯，山林文学而起，至唐代始正式登上绘画坛坫。当推王摩诘最得山水画之正，管领了以底于今日中国绘画千有余年的风光。宜其借为南宗之祖，惟王摩诘之画还是不背传统画法，勾勒轮廓，不耐多皴（米芾有此说）。特能不务雕透，状物尚圆。其《江干雪霁卷》中，已见披麻皴法，用线点为多面。多面过去画法所无，此点为受授之间，南宗相传之衣钵也。有多面之意识，然后胸中才可以丘壑具。丘壑蕴籍深，然后直亦不必有专门学力，兴到即写。此中国文人所以独能南宗画故也。虽然，摩诘之画，用笔敷色，造极精微，而墨不与焉。五代荆浩始能用笔和墨，写云中山顶，四面峻厚。董其昌说："何谓笔墨，石分三面，即是笔亦是墨。"唯笔与墨合，才能尽写之能事。笔墨二字几可概中国绘画之全。然唐代以上，重有笔耳。赵孟頫问钱选："何谓士人画？"曰："隶法耳。"隶法就凝厚多面，有笔有墨之写法也。故曰：南宗之画如其谓画，毋宁谓写，图极见形似之长，写极见笔墨之长。

　　中国绘画，五代宋以后山水代人物以兴。但北宗无改于中国绘画传统画法，而其发展却远非南宗之敌。南宗蕃衍之盛，不能不说借重文人有以致然。画之传统观，一变于吴道子，衍为明皇幸蜀以后蜀画之一派。其后画院体系属之，颇不废形似。一变于荆浩，而南宗大备，但尚有待于宋初董元以足。……给弟子关全，全善写关河之势，米元章谓其少秀气，范宽亦师荆浩，山石林屋，皆如积铁。笔墨健劲，犹见刻凿。是山水画初期之质，成于三家，给南宗奠定了博大深厚的基础。发墨生华，文质相当，而南宗画之形成，又必有待于董元而后足。一片江南，

天真平淡。米氏《画史》称无其法，在毕宏之上，良有以也。《画谱拾遗》言董元山水有二种：一样水墨矾头，疏林远树，山石作披麻皴。一样著色者，皴纹甚少，用色浓古，人物多用青红，面施粉素。《宣和画谱》云当时画家止以著色山水誉之。以为景物富丽，宛然有李思训风格。此乃传统古笔画法，述焉之作也。水墨矾头一样，米氏所谓江南者，创物之功也。东坡曰："知者创物，能者述焉。"董氏于此，兼能并举。瓣香所属，巨然、实绍继之，亦有生发。此后山水画家，能之者，乃必登董巨堂奥。可是其时复有李成仰画飞檐之说，静以观动，不疏忽物象，重视学力，而犹以专门名家。会李伯时病臂三年，米元章才中年学画。本其一代书家的老手笔，创为落茄墨戏，画而至于戏，绘画之于文人，可说形容尽致，非专门名家之流了。

有唐五代山水，丘壑局格既具，至宋事事变古，山水之于董元、巨然、米芾、江参，以及花卉之于徐熙，竹石之于文仝、苏轼，水光墨华，笔墨都胜。变古开来，到元季为极。盖唐以局格胜，宋以丘壑胜，元以气韵胜也。宋元之间，赵孟𫖯之功居伟。写字规返晋唐，绘画则取于唐人去其实，取于宋人去其犷，独得元人风气之先。

中国绘画，唐代以前以专门名家的陶练，不能授之于掮起南宗标帜士夫文人的山水画。所以中国士夫文人画，实在没有得到中国绘画传统之正。得其传统之正者，北宗与院体似近之耳。院体出于画院，画院画家生活，与佛教未东渐以前的职业画家生活同，徒以簪笔供御而已，眼识不高，器量凡近，虽然有画被为穿的功夫，耳不闻鼓吹的毅力，终不入士夫文人真有鞠盗心思的鉴赏之眼。此在人物画则不然，虽在士夫只宜于山水画之高远心胸，必不弃传统之正，

如李龙眠其人。只是五代宋之后，旷世难得一见耳。北宗之所以欲绝不绝，亦正坐文人牢守传统画法之难也。

自唐而后，中国绘画，几乎全盘交给士人之手，固然，士人难为有唐以前以绘画为事业的画家传统之操守，可是士人画之高处，亦非得传统之正者所能到。原因是其人品格高迈，行为坚贞，生活充实，举止之间，合乎节律。整个其人，是天地间一段韵致耳。力行之余，寓见于画，寄情于写。画唯生活之一端，如盛满之溢，大钟希声，不是肝脑涂地，求求知于人，所以其中有物，得自实境。故宗炳有经历之图，王维有辋川之图，卢鸿乙有草堂之志，荆浩写太行，关全状河洛，范中立居终南太华，所以峦林混密，气象雄强。董元，金陵人，画江南风日，云树烟城，故疏于枝柯而密于形影。米芾多写丹阳诸山，江岫平远。赵孟頫《鹊华秋色卷》，披图此身即置之济南千佛山顶，不唯云峰石色，真幻难分，即就树木屋宇，神形都不差毫发。黄子久画《富春山图卷》，日日涵泳富阳山水中，凡十二年乃完卷。吴仲圭之《双松平远》，最不乖画理物象。其中山图，众山环拱，中忽墨山突兀，真非有见不能。王蒙牛毛皴，极状山之巍峨。倪瓒折腰皴，意存山之迢递。剖理状物，都从实境得来。因之宋元诸家，各有发明，人相影响，迄于明季，专在古人中讨生活不为自家山水风物开生面矣。

尤在元季，异族入主中国，一时高人妙士，遁迹山林。靖康之难，宣和内府百倍先朝的藏袭，颇散人间，财富之家，购求至易，好古精鉴之士，家有金题玉躞之美。山林隐逸，或漱流枕石，或停桡放棹。同气相求，有看竹不妨唐突，闻笛无嫌生疏。风雨对床，雪窗直酒，轻舒漫卷，相看赏叹，诚极尽商略之能事也。其时亭阁园榭的一草一木，是为文人高怀所寄。因是孟頫有《水村图》，子久有《芝

兰室铭图》，黄鹤山人有《皐斋图》，云林有《雅宜山斋图》。是元人总爱以斋林池馆为图咏题材也，他们生活范围于此，所以他们笔墨也往往范围于此。

范宽初有师心之论，米元章更托画为戏。绘画在文人成为寄情比兴之作。宋元山水，常常旨在言外，不仅囿于生活的真实感，更能得之于意志的真实感。倪云林说他写竹，草草不求形似，但写其心中逸气耳。志之所寄，腕底奔腾以赴。为山、为石，为丽日庆云，特借焉耳。明季画家于画之理法虽没有什么发明，独能传此微旨，于明末为极，孤臣孽子之用心，自不与人间也。

明人作画，亦步亦趋，规规于宋元。渐开摹仿风气。明人最讲求生活之细腻，其绘画鉴赏，都不免有玩物的癖性，泰山不让土壤，故成其高。明人恒究其极处，终至一无所容。固精微矣，而生发都尽。后来中国绘画堕入空疏，全没有内容，职此故也。其关捩则在董其昌判其前后之区别。董其昌能书法，学晋唐人，画学董巨，用墨最精，丘壑渐少，而笔法气韵超绝。生动而不纵横，淋漓而不恶霸。鉴者称其极有书卷气，是文人画之最者，当推明人第一。他的学画的见解，尝告王圆照说："学画者，唯多仿古人，心手相熟，便足名世。"中国绘画至此，可谓格律已成，伦类已严，作者一点一拂，尽要古人中洗炼出来，略涉自撰，就为世所弃。

泯唐人之局格，宋人之丘壑于笔墨气韵生动之中，此有元一代在中国绘画其所以为登峰造极也。明人乃向往之不置。虽然，元人有借于古人，而能出之生活之实境，因其有生活，乃有形神画理可言。胸襟逸易，意境然后无尽。得于古人深，故不觉格律伦类之严也。只在董其昌以后的画家，毛皮骨髓，全属古人。先从古人里习惯看，习惯既久，自然流入指下，一动笔不期然拈来就是

某一名家的笔墨了。其内容纯然与其生活不侔，故无丘壑可言，好弄文墨之士，或年少擢秀，或晚景自娱，不知倪黄甘苦，人能挥洒自如，间可脱俗，无非文人习气而已。

画而为烘染身份，装点酬酢，浸假以至于今日，中国已无绘画可言。今日之能绘事者，犹是人物：必削肩束素，慵眉病眼，非此不足以为仕女。剑棱丰准，宽衣博带，非此不足以为须眉。韩康卖药，文君当炉，非此不足以为故实。山水则颇好新奇，欺人耳目。石涛八大，狼藉满纸。殊不知石涛八大之好，可一不可再，非学可几于成。而搔首弄姿者，往往不见一点灵性，这般绘画，要他何用。

海运既开，欧美文化涌入中国。中国人士从事西洋画，已有数十年经过，颇有成绩。固然也有习气太重的作家，生活不能严肃。但一般画人很有朝气。或者醉心欧风，复不忍见中国绘画自我而斩，乃倡言调和东西美术。或者欲以西画运动代中国新绘画复兴运动。中国绘画自我而斩，亦所不惜。是则吾人所断不能赞同者。世界文化，各自有其统系，中国绘画，自有其统系，已历史久远，无人敢否认其统系。然则或者之所谓新绘画之复兴，是亦有其统系的西洋绘画求在中国新兴。正如自有其统系的中国绘画可以在欧美新兴而不是欧美绘画复兴也。调和东西美术，此倡至为猛狼（孟浪）。东西绘画，因为是两个统系，所以东西绘画所表现是迥然不同，这是极自然的事。此不同之形成，是由于各有其历史社会各方面不同有以致之。举凡两者各方面都没有谐协相同之处，单促两个统系的绘画谋其调和同一，汇为一个合流，这不可能。反之，两个统系文化在同一场合下相互交流，则两个统系文化各有其统系的绘画，因其各种因

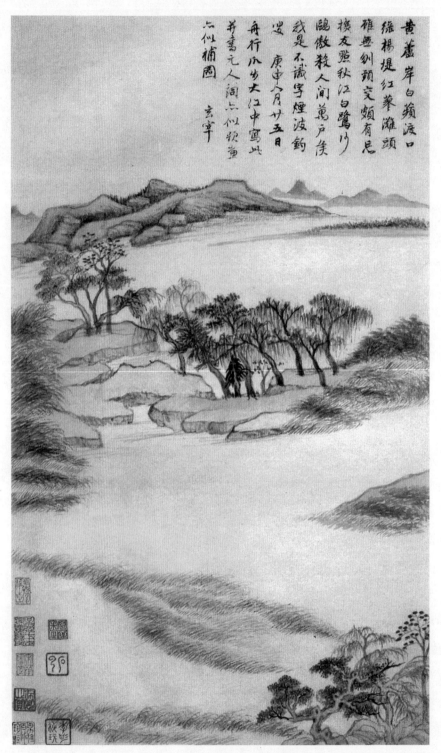

黄蘆岸白蘋渡口
綠楊堤紅蓼灘頭
雖無刎頸交頗有忘
機友照秋江白鷺川
鷗傲殺人間萬戶侯
我是不識字煙波釣
叟　庚申六月廿五日
舟行八芝大江中寫此
并書元人詞点点似漁舟
六似補圖　玄宰

明　董其昌　秋興八景之一

226

素变质，当亦随之相互影响，本是极自然的事，而非得之于接木的办法。如其说调和是截长补短，挽救一方的缺陷，看到今日中国画之空疏，而西画有其实在，乃相权取予，此则非为调和同一。盖中国有绘画而内容空疏，毋宁说中国没有绘画。那么便失去了成其为上述可能调和的对象，其所谓调和东西美术者，将无异乎借尸还魂，强为苟合。今日之中国绘画，所见者糟粕耳。弃之已不可惜，吾人要接上宋元的环，走上中国绘画的道路。

人类生活之所以丰富，是宇宙所给予。重在质的数量丰富，而非一个质的数量丰富，地理、气候、血统、经济的不同，因时间的永续，而形成其文化的统系质的不同。文化之存在，即其个性存在，保证人类生活丰富的存在。所以每个文化统系有其永续之价值，为了所属民族利益，亦即人类利益，土地观念不存在，民族观念不存在，但文化统系不能不存在，不能不延续。文化之争生存，甚于民族争生存。中国文化统系曾在世界文化统系中数千年屹然独立。今且单就中国绘画统系言之，亦然。

中国绘画统系一贯为土著产物，极少受外来影响，此可以证其本身之完整与力量，而在一个不可分的地理关系上，是由多元种族结合的发生，因之整个中国绘画统系亦略时有南北方的倾向，却无害于一个统系也。与中国文化发生关系最早者，当数印度。佛教输入，奉行之盛，历史之悠久，印度本国真望尘莫及。曾使中国文化发生变动，但不是同化作用之侵蚀，中国文化里面甚少印度色素的细胞，印度莫非有向中国文化潮流投下一颗石子而已。佛教文明见于中国绘画者，尤不受印度影响，此日人大村西崖于其著《中国美术史》中，叙述稍详。佛教在中国初盛期，如元魏与北齐佛像石刻即不盲从印度。许多佛像

类型,并印度所无,像之面型,据经典想象为之,交叉坐膝,则一仍其北方习俗也。隋唐之际,西方诸国,时有画师来华,且为高手,于当时画风,未见因异国情调而生动静。如唐窦蒙评尉迟乙僧作画用笔与中华道殊,僧悰亦云中国无足继者。可见当时中土画家无人受其影响也。印度风的佛教像粉本,在隋唐时候,已够完备。而吾人所见于《送子天王图》卷中,净饭王是一中国古衣冠帝王也。种种天神龙火,持剑挂甲,都与印度不同。果然如蒙藏密教佛画,出诸画匠摹仿之手者,殊不值一笑矣。利马窦明季来华,携带有圣玛利亚画像,中国人见之,视其鼻部阴影,疑为败笔所致。是中国人对于外来刺激之不接受,有固执如此者。意大利画家郎世宁,在清廷作画多年。他用西洋画法画中国山水、人物、犬马,功夫之精深,可为钦服,但其成就,则无价值之可言,日人中村不折亦用油画作中国历史故实画,其浅薄衹牾,不耐人眼,中村不折民功力非不深厚,只是有调和东西方精神的打算,立即无逃于浅薄。

中国绘画,吾人定须继续其前程,其理由已如上述。西画亦望其能在中国欣欣生长。吾人生活之活动,不辞丰富,学所以厚吾生也。

人类生活进步是累积的,不尽其缺陷是由历史来改正。历史之所以贵其悠久者,以其磨炼深长故长故也。历史上的脱节,是人类精神上的浪费,突进则可,自我作古则不可。则者是占有既有收获,用理性推知前面必经的过程,而让避开这一程酝酿的过程,立即得到更前面必得的一期成果之收获。后者则是折脱历史上的连环,中止了其统系的命脉,他一无所有,不接受古人,盲人瞎马,夜半深池,其无收获可以断言。如果历史的前进一暂时歪曲了,还须据其历史以纠正之。中国绘画迄今已是最衰落时期,吾人深知中国绘画于其道路上正走

着不正常的步伐，载瞻前途，吾以为以图为画必不可废，以写为画犹必进取。兹举十三则，为学习中国绘画进修之借鉴，期吾人之学习，纳入正途。

德行：中国人生活一切活动，必以做人为出发点。其人无足取，其所行为即不足引起他人之共鸣。而画家行操德藻，又常在社会风俗习惯以外，故其生活益将励其严肃与缜密。不如此不堪从事绘画。人与人之间，唯赏鉴者的裁判极严，不容丝毫假借，故曰：画非其人，虽工不贵。黄子久口爱某名园竹石之胜，后知园主有此园出诸巧诈得之。遂绝迹不去。真渴不饮盗泉水，倦不息恶木荫，取予之介，此可以喻画非其人，能使仁者掉臂不顾。所以张爱宾论画六法篇曰：

"自古善画者，莫非衣冠贵胄，逸士高人，振妙一时，传芳千祀，非间阎鄙贱所能为也。"

虽然，此为圭臬之论，能画亦不必尽为轩冕岩穴，传芳千祀，而为学自以德行为第一。

生活：苏东坡诗"退笔如山何足珍，读书万妙始通神。"是尚就狭义言之耳。生活内容之充实，曰知与行。知有余用，行有余力，然后学画。万卷通神，是文人偏得之说法。今人之绘画，其所以浅薄，一览无余，盖由于其生活内容空洞，胸无点墨，身为世累，用心卑鄙，借书画小巧以钩致名利，以全自存，绘画之坏，由于此流。吾人生活，能致知力行，然后始可以学画。

真实：中国绘画之穷，穷于不真实。明清以来，即渐流入真实之反面空疏一途。此病为吾人所当力去者，即无病呻吟，啼笑口置。近世中国文人的生活已不是以山林田园为中心，而拈出仅是一派水墨山水。社会已非以咏诗结社、投桃报李为韵事，而弄墨无非环肥燕瘦，谱成几个簪裙曳带的俗格人物。问其人则知

全不以山林置意、古人为怀，不知绘画为何物。习画者必慎其制作，自问实有，然后出之，欲学山水，必好山水。其秉持当如《紫桃轩杂缀》所云。

黄子久终日只在荒山乱石丛木深筱中坐，意态忽忽，人不测其为何。又每往泖中通海处，看激流轰浪。虽风雨骤至，水怪悲诧而不顾。噫！此大痴之笔，所以沉郁变化，几与造物争神奇哉。吾人苟无意林壑，何山水画之足为。花卉草虫，当重写生。学人物应从人体入手。且观元陶宗仪《辍耕录》云：

王渊画龙翔寺两庑，其壁高三丈，画一鬼，取纸连黏粉本。手足不能称其身，久思不得其理。时有刘总管者总其事，渊知其颇具高见，乃具酒再拜请教，刘嘉之，乃曰：若先配定尺寸，画为裸体，然后加以衣冠则不差矣。试为之，果善。

证此可知人体于人物画之重要，人物之衣服装饰器用，皆必取式当时，自古如此。百年来画家都无此胆识，陷于古人范围，正如张瑶星《让画录》序云："辗转模仿，无复灵性，如小儿学步，专藉提携，才离保姆，立就倾仆矣。"此实缘于意境不高，笔墨太俗，契神味象，全亏取予，非他故也。赵孟頫尝见谢稚《三牛图》，叹曰："非麟非牛，古不可言。"能古不可言，何物不许入画。

意境：中国绘画之所谓真实与西洋画真实异。西洋画十九世纪的画风重真实是写实，画之前，胸无所有，自始至终，出之于看耳。中国绘画之真实非但形态有其内容之真实，即笔墨擒纵亦有其内容之真实，此曰意境。在意为奇意，在境为超境。意境在我而与物会，不知何以有其种种自然，不是世间一切俗态，其真实乃在肉眼能见一切真实之上。张爱宾曰："非独变态有奇意也，抑亦物象殊也。" 抑亦物象殊也一句，是无可奈何的解释，究无其事。张氏谓求形似须全其骨气，骨气本乎立意，而归乎用笔。骨气者，是肉眼所不能把捉的真实，

但能会此高意而后可得也。且又必待读万卷书，行万里路，然后立意用笔，笔有真笔，意有奇意，丘壑内具，不俟眼而后有也。否则追风捕影，阁画师池上匍匐，引以为耻，又何贵乎绘画。

功力：中国绘画既归文人掌握，文人不习于琐屑，乃独贵天成，厌弃斧鉴，在玉为璞，在人为朴，反朴归真，是品之最上者。如其以功力胜，不如以平淡天真胜也。学之者不知去从：或至师心自用，一无是处。唐以前画家极见功力，盖以图为画非功力不逮。上焉者固可得无止境，等而下之，亦可获一技之长，即为画匠，亦有可取，实胜空疏万倍。吾人学画，功力必不可忽，要在能嚼藏耳。

气韵：从绘画上揭出气韵二字，是画论之最高成就。创此说者，为南齐谢赫。谢氏论画六法，其一曰："气韵生动。"画成其为画，必与此点无出入。只是气韵二字最难解释。古人虽多发明，总是千言不入彀，一语难破的。求其为气韵，有郭若虚之言曰："气韵本乎游心，神采生于用笔。"又曰："人品既高，气韵不得不高，生动不得不至。"诚哉！此作者之言也。气韵是得事物之全，气韵无在无不在。气韵必自笔墨、丘壑、意境、格律而见，人得之，视笔墨、丘壑、意境、格律形迹如遗，其于吾人也，娓娓忘倦，使吾人最所不能去怀者也。能生动不定有气韵，有气韵必有生动。至如如不动，乃极其动，以气韵则无不有，舍气韵以求，则尽属徒然矣。气韵非师，由于其人气质之高，学而后达，亦因薰染之厚也。

笔墨：中国绘画，唐宋以后，得于笔墨独多。甚至以其有笔墨乃不以空疏废。笔墨为中国绘画之长，亡中国绘画者，亦笔墨也。虽然，中国绘画笔墨本身已有世界美术无其匹敌的美妙，自古不废。吾人将如何善习笔墨，以属中国

231

绘画之统系。学习笔墨，须从习字入手，篆籀草隶，不越古人格律，终到独至。中国绘画内容如能充实，笔墨则不足为病。

伦类：群分类聚，有其自然，其离合本在，同时是非单统的习惯所铸成。中国绘画伦类最严，此所以使今之中国绘画陷入绝境。西洋画固非无伦类，而无物不可入画，故有其生发不穷也。西方文明东渐，吾国旧有之伦类观念破坏。一时新的伦类结合不能建立。比如至今日吾人犹看不惯山水中有电线杆不尽其排列也。此伦类观念使然，是为陋见。吾人有见即能画。限于固有之空陈形式伦类观念，则中国绘画必亡。画之局格大小，历史画之典章制度，气候地理，学者都不能随便处置。王维的雪里芭蕉，虽为兴到之作，不足为训。

格律：格是抽象之具体表现，合其反正而升格，雄强而不粗犷，旖旎而不荏弱。黄子久沉着之极，化为缥缈。律是动静适可的合节，明暗照映的和谐，惊蛇脱兔，其应如响。品格、规律是自然之类型与法则。吾人将不尽其探讨也。天才独能见紊乱中的秩序，沙砾中精金，抉发自然间无深穷秘，类型与法则，非但不能束缚天才之活泼，且益见其左右逢源之美。英雄之见，此所以能委心古人，复恨古人不见我也。

运用：张爱宾曰：失于自然而后神，失于神而后妙，失于妙而后精，精之为病也，而成谨细。

自然者，如没人之操舟，无意于济否。不自矜尚，不在必得。此又非可以轻心挑之。必忠信笃敬，乃自然近古。赵孟頫曰："不古则百病丛生。"古即自然之谓；而俗乃百病之源。俗者，或我见太深，或趋时附会，其表现因时间的堕性，因习成俗。渐歪曲真善之真象，只剩下许多无益之赘余，无谓之认真

变成窘人的习气。近世画家口遣笔墨，本无所有，而尽其卖弄之能事，作用太多，无平淡天真之趣，聪明外露，适成其愚俗一格。

材料：西洋机械生产影响中国手工业至极端衰落。因此中国绘画材料已窳败至太不合用。吾人所见于古画材料之精，征知今日绘画之式微，材料之坏亦为其原因之一。故望中国手工业于绘画材料不厌求精，突过古人，则中国绘画前途福利是赖。此诚不易之事，更要大家努力研究。学者于用具材料必须爱惜，事事主敬。不可乱择材料，中国绘画以取中国材料为当。

观摩：学所以去病也。人初学之始，可好可坏，而其本质皆洁白天真。其所以坏，坏于习染。中国书画私人收藏深秘，不轻示人，而都市复无有一完善之美术馆，可饫借鉴。遂致中国人至不知有中国画。仅得观摩流行市面上的展览会，此种展览会多营利性质，无非时流作家之出品，其影响之不堪，将使中国绘画江河日下，是学者正当之观摩，应亟求都市有完善美术馆之设立，因历史上的成就，乃经过千淘万汰之最精品，否则即无逃于鉴赏与批评的难关。绘画为情感的产物，情感用事，为功为罪，其际甚微。所以学者必要慎始，从古人着眼，庶几可视俗恶如无睹矣。

成就：绘画未可以专门名家，故诗与画，非诗人画家之事也。要学问德行各方面有成就，然后有成就。上古画家以画为职业，中古画家以画为事业，近古画家以画为生活。绘画如散步饮水，有其生活而已。绘画而为事业，则事业所在身命赴之，如米开朗琪罗脱靴见骨。卢楞迦尽瘁而殒，披肝沥胆，求见于人，非为学也。吾人为画难为倪黄之功，要能得倪黄秉操之正。一枝一叶，得其生意，适其性情，鹏飞九万里，鹦雀振翅于苇荻丈尺之间，为学不在底于有成，在学

233

为我足。使今世顾陆复生，亦不过一二人，何足称一代之盛，大成小就，在人人实吐其胸中所有，不可强致，傥志趣所涉，一切置之脑后，生计不理，容饰不修，矫俗干名，最为可耻，吾人表现，须如盛满之溢，才能制作精粹。苏东坡诗："苟能通其意，常谓不学可。"虽不曰不学，学贵能藏。

右（上）十三项，为余致思所到，尚望学者更宏发明。西洋绘画一如东方有其无尽宝藏，国人不可歧视之而生隔膜，自绝于宝藏门前，至死愚蠢，愿学者试稍稍亲近之。

（此稿一九四三年载重庆《时事新报》，当时纸张、印刷、校对的条件均较差，这次虽经上海、重庆、南京三地《时事新报》互相核对，仍有个别字模糊不清无法辨认，有的字是排版时误植，已作更正；有几处则以双行夹注作了说明。因原稿已不复可寻，遂仅能以这样的形式刊行了，用作说明。）

<div align="right">吴孟明二〇〇一年抄于上海</div>

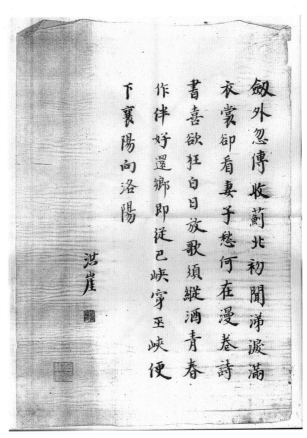

劍外忽傳收薊北 初聞涕淚滿
衣裳 卻看妻子愁何在 漫卷詩
書喜欲狂 白日放歌須縱酒 青春
作伴好還鄉 即從巴峽穿巫峽 便
下襄陽向洛陽

湛崖

葛康俞录杜甫诗，左下有"孟明鉴赏"朱印

作者小传

——

《据几曾看》作者葛康俞先生（1911—1952）安徽怀宁人，书画家，早年与李可染、艾青同学于杭州艺专，抗战期间避难四川江津。胜利后，任安徽学院、安徽大学文艺系教授。1950年在南京大学任教，指导研究生，与傅抱石先生相知甚深。

葛康俞先生书画俱佳，世谓"精微超妙"，深为美学界先贤邓以蛰（字叔存、邓石如五世孙、长子邓稼先）、宗白华先生所重。抗战时，宗白华先生在重庆主编《时事新报》副刊《学灯》，曾往江津约稿。不久即有先生所撰《中国绘画回顾与前瞻》长文在《学灯》上发表（自1943年12月27日第252期至1944年2月7日第257期），当时李可染先生在重庆沙坪坝与先生时有书信往还，并寄画稿请益（如李所画"伯夷与叔齐"等）。

葛康俞先生寓目历代书画甚丰，著《据几曾看》，就所见古代书画一一品评，文辞典雅，书法精秀，有古风，启功先生与宗白华先生曾先后展看多月，并跋书后。

宗白华先生又抄全书留存，并以供"据几常看"云。

陈独秀先生在四川江津落葬时之墓碑（独秀陈先生之墓）即为葛康俞先生手书，字在隶篆之间，法邓石如，后墓碑被毁，唯原稿仍存先生二公子葛仲曾家中。独秀先生为葛康俞夫人之舅父，抗战时陈、葛二家同寓四川江津。

吴孟明记　1997年2月

翰墨遗珍

——

长寿神清之居图　一九四三　宣纸水墨　葛康俞 作　葛季曾 藏

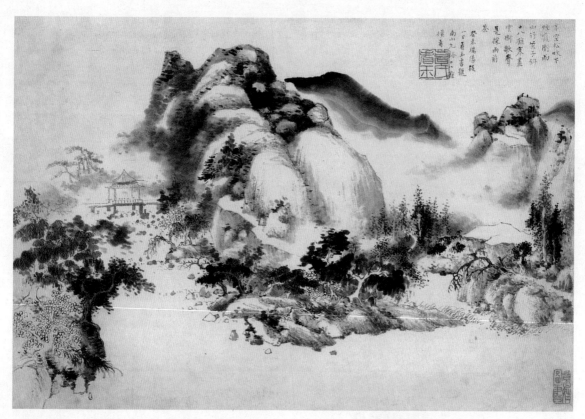

九溪十八滩图　一九四三　宣纸水墨　葛康俞 作　葛季曾 藏

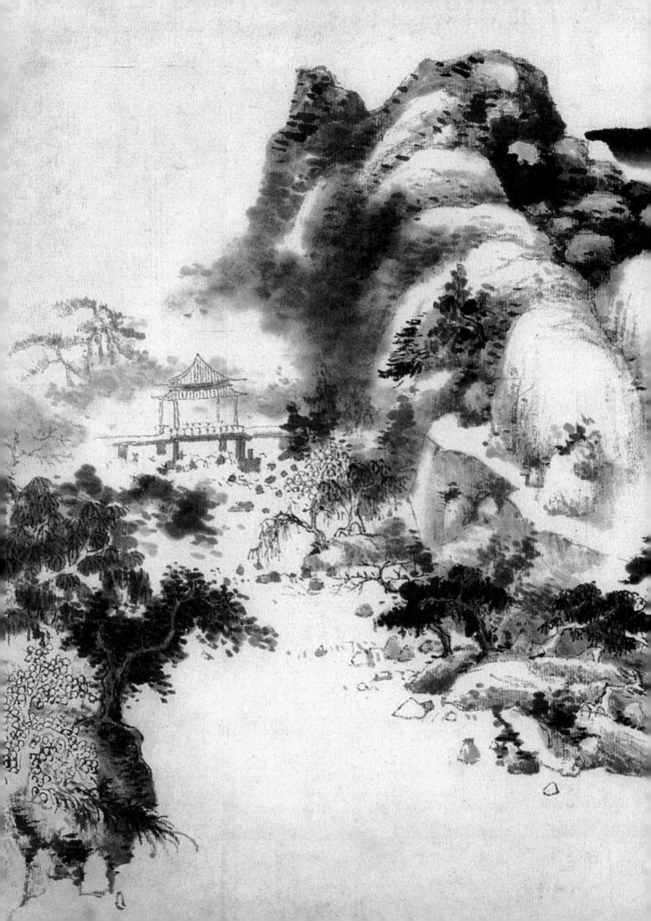

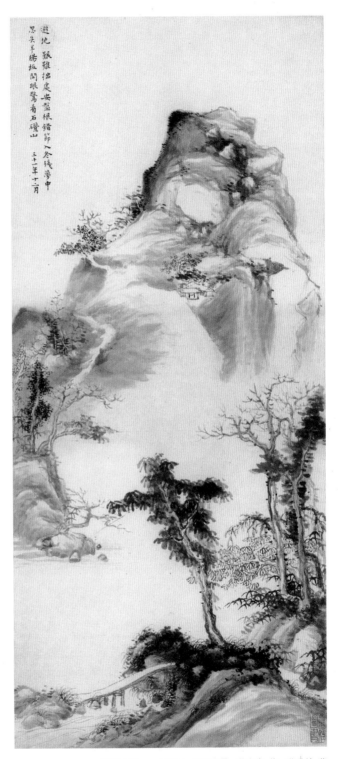

石磴山图　一九四二　宣纸水墨　葛康俞 作　葛季曾 藏

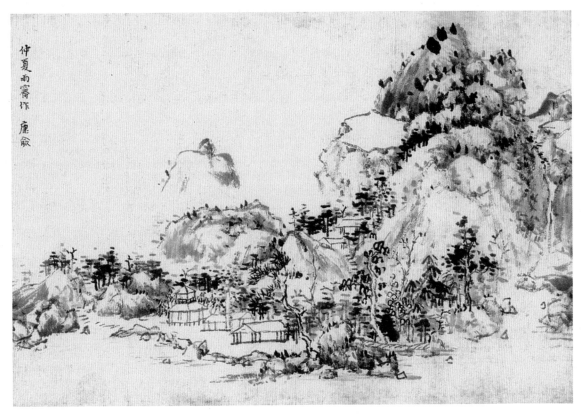

山水 一九四三 宣纸水墨 葛康俞 作 王世襄 藏

图书在版编目（CIP）数据

据几曾看 / 葛康俞著；葛亮编. -- 南京：江苏凤
凰美术出版社, 2022.5
ISBN 978-7-5580-9508-5

Ⅰ.①据… Ⅱ.①葛…②葛… Ⅲ.①书画艺术-艺
术评论-中国-古代 Ⅳ.①J212.052

中国版本图书馆CIP数据核字（2021）第259275号

责任编辑　王林军
书籍设计　赵　秘
设计指导　曲闵民
责任校对　吕猛进
责任监印　张宇华

书　　名　据几曾看
著　　者　葛康俞
编　　者　葛　亮
出版发行　江苏凤凰美术出版社（南京市湖南路1号　邮编：210009）
制　　版　南京新华丰制版有限公司
印　　刷　南京爱德印刷有限公司
开　　本　787mm×1092mm　1/16
印　　张　17.75
版　　次　2022年5月第1版　2022年5月第1次印刷
标准书号　ISBN 978-7-5580-9508-5
定　　价　98.00元

营销部电话　025-68155675　营销部地址　南京市湖南路1号
江苏凤凰美术出版社图书凡印装错误可向承印厂调换

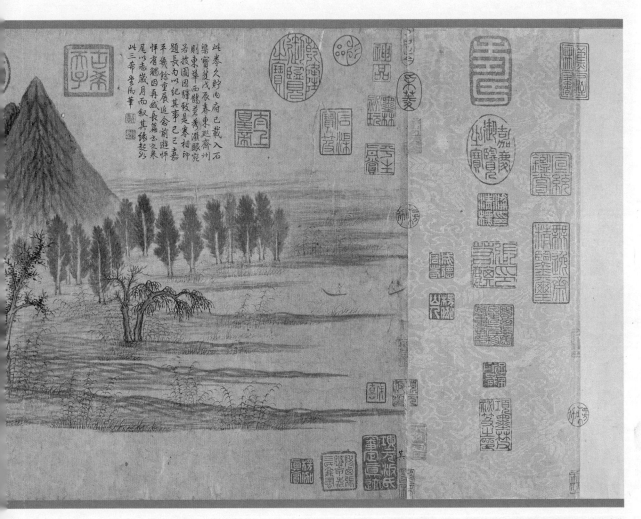

元　赵孟頫　鹊华秋色图卷　纸本设色　台北故宫博物院藏

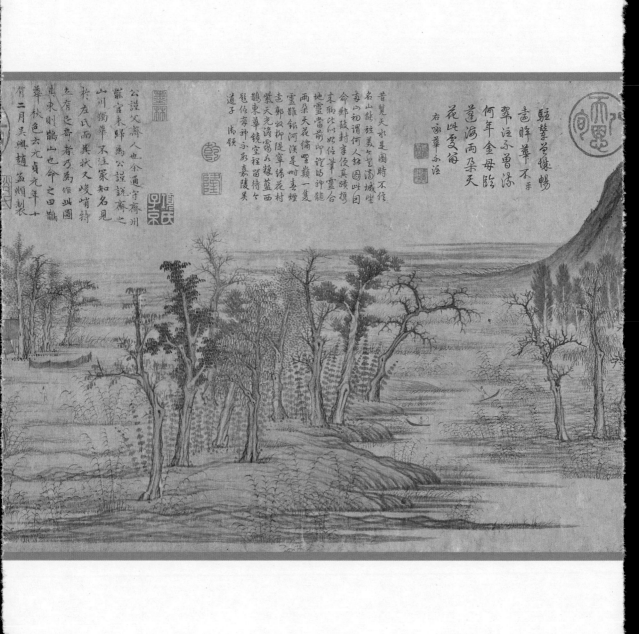

駐蹕曾攀暢
畫眸華不年
翠涇不曾涉
何年金母館
蓬海兩朵天
花此愛海
右咏華不注

首覽天水是圖時不住
名山能兹羡气皇酒城坐
青山初謂何人社園此目
命郵發封幸後真蹟揭
束麗此此妒佮筆靈合
地靈當前印諸昭神髓
兩朵天花繡望巔一隻
靈離銷河溪是時喜煙
志郵枚柳陵寧緜花村
紫天光潑雪兩綵藍西
鵲束華鏡空程留待个
輕佮荷神不郡嘉陵吳
道子

公謹父壽人也余通宇喬州
歲官束歸為公謹說喬之
山川獨華不注家知名見
於左氏兩其狀大峻峭特
去有足奇者乃為作此圖
其束則龍山也命之曰鵲
華秋色六九貞元年十
有二月吳興趙孟頫製

余二十年前見此圖於嘉興項氏以為文敏一生得意
筆不減伯時蓮社圖每往來於懷六年長至日項
晦伯以偏舟訪余攜此卷屬余則蓮社之先在梁上
互相展視悵然歎羨晦伯田不可使延津之劍久離
蜩離遂屬余藏之識鴻閣 董其昌記 壬寅除夕

淡煙疎柳間
清明暑畫橈
岑岑夜情系
把酒向離靈
難翻躡勢尒
兩柯爭
右咏鵲山
乾隆戊辰春日
臨筆